普通高等教育艺术设计类专业系列教材

造型设计基础

Foundation
of
Modeling Design

张福昌
刘俊哲　编著
王　倩

化学工业出版社
·北京·

内容简介

"造型设计基础"为艺术设计类专业的一门重要的专业基础课程，本书作为该课程的配套教材，系统地介绍了设计基础的形态理论、构成原理、常用的造形表现技法以及经典的平面造型、立体空间造型、色彩造型和光的造型的知识、构成方法与应用。同时，引导学习者将基础与专业设计有机结合，为接下来专业课程的学习奠定好基础。

本书可作为普通高等院校艺术设计类专业的教学用书，也可供广大艺术设计从业人员和爱好者参考使用。

图书在版编目（CIP）数据

造型设计基础 / 张福昌，刘俊哲，王倩编著. -- 北京：化学工业出版社，2025.3. -- （普通高等教育艺术设计类专业系列教材）. -- ISBN 978-7-122-47216-8

Ⅰ. J06

中国国家版本馆CIP数据核字第20251LQ691号

责任编辑：李彦玲　　　　　　　文字编辑：蒋　潇　药欣荣
责任校对：田睿涵　　　　　　　装帧设计：王晓宇

出版发行：化学工业出版社
　　　　（北京市东城区青年湖南街13号　邮政编码100011）
印　　装：北京新华印刷有限公司
787mm×1092mm　1/16　印张12　字数252千字
2025年3月北京第1版第1次印刷

购书咨询：010-64518888　　　　售后服务：010-64518899
网　　址：http://www.cip.com.cn
凡购买本书，如有缺损质量问题，本社销售中心负责调换。

定　价：59.80元　　　　　　　　　　　　版权所有　违者必究

序

造型设计基础
Foundation of Modeling Design

近来人工智能（AI）成为设计师关注的热点：ChatGPT，一种人工智能技术驱动的自然语言处理工具，它能够通过理解和学习人类的语言来与人进行对话；Midjourney，只要输入想到的文字，就能通过人工智能产出相对应的图片；Stable Diffusion，基于文本的描述产生图像；DALL-E 2，OpenAI 文本生成图像系统；Vizcom，AI 辅助手绘软件；Remove BG，快速抠图软件；Huemint，配色软件；OpenAI 推出的视频生成模型 Sora，以其独特的创造力而备受关注；等等。随着时代的发展，信息化、网络化、数字化、智能化、虚拟化已经成为时代语境，语境变化了，设计的思想、范式、方式、样式、工具也发生了变化。

从互联网到移动互联网再到感官互联网，在不久的将来，互联网将从视觉和听觉层面扩展到心灵感觉、嗅觉、味觉和触觉的层面，使消费者进入完整感官的数字世界之中。元宇宙是一个全新的数字世界，通过虚拟增强的物理现实，呈现具有链接感知和共享特征的 3D 虚拟空间，它的本质是平行宇宙，赋予了人在虚拟时空中象征性的孪生体，这是一个人人都能参与的数字新世界。数字世界与物理世界将相互交织，我们每个人都可以在"元宇宙"中摆脱物理世界的现实约束，在全新的数字空间的衣、食、住、行、做、观、娱、游中重塑自我、表现真我。在虚拟时空营造出的社会里必然会产生各种各样的消费，而各类消费品或服务是需要更有想象力、创造力的设计师去打造的。从这个意义上来讲，设计师更像是一个"造梦者"，他们会帮助别人去做梦，去体验幻想的、具有吸引力的不同人生。这是时代赋予设计师的新使命。

设计的本质是为了将现有的状态向更好的方向引导而产生的思想、方法和行动。设计是从技术与艺术（科学与文化）双重性视角的创造和改变。设计师的责任之一是发现新的要素，创造新的需求、功能和使用方式，不断地探索新的可能性，特别是为科学技术开拓更多的应用对象、内容、场景、方式、样式。设计教育的目的不仅仅是向

学习者传授已有的东西，更是要把人的创造力引导出来。我们的教育需要创造一种环境，一种让学习者可以提出各种可能性的环境，一种可以让学习者培养创造力的环境。那么如何来培养设计师的创造力呢？它的底层逻辑是什么？所谓底层逻辑，是指从事物的底层、本质出发，寻找解决问题路径的思维方法。若想成为具有高创造力的设计师，就需要不断地追求真理，培养问题意识、好奇心、想象力、探索力，并将理论贯通于实践。

张福昌教授主编的《造型设计基础》主要是从造型与形态的视角，训练学习者的设计基础能力。张福昌教授是我国改革开放以后国家第一批派出国学习工业设计的教师，他回国以后开始在全国范围内宣传现代工业设计的理念。应该讲，张福昌教授是中国现代工业设计理念的启蒙者和传播者之一，是中国工业设计学科的学术总带头人之一，也正是因为他的引导，我才走上了工业设计的道路。如今张福昌教授已经80多岁了，又向我们奉献了一本《造型设计基础》，他所展现出来的使命感使我深受感动。目前，当大家的眼光都集中于所谓的"高原"和"高峰"的时候，他却关注在"基础"上，这种看似"无当下之用"的基础训练，却具有促进设计师思想提升和促进设计师全面发展的功用，正如孔子认知事物的模式是"叩其两端"，王国维提出的"无用之学"思想，以及亚里士多德提出的"第一性原理"，越是要创造，越是要回到原点。

我认为，基础训练是使学习者养成设计师素质中不可或缺的"元气象"能力的实现路径。在中国古代哲学史上，元气学说是人们认识自然的世界观，它基本形成于战国时期宋钘、尹文的"精气说"，发展于东汉末年王充的"元气自然论"以及北宋张载所倡导的"元气本体论"。在道家学说中，"气"与"道""德"是并列的，道家学说所讲的气，实际上就是现代物理学中表述的能量，所谓"阴阳之气"正对应着科学界中所讲的正能量和负能量。我们生活在由各种各样的"气"所构成的环境场域当中，而这种气场就是能量场，它是我们生存、生活离不开的重要条件。我们想要获得更多、更好的能力，就需要用正确的方法激活我们所处的能量

场当中的能量。对设计而言,"元气"常常积聚在感官层面,造物是与人相关联的事物,一切功能、技术都需要物的界面与人相连接,因此,这个"物"是否具有美学品质,就显得非常重要。审美现象的本质,是"元气"的"凝"和"散",所有审美现象在实质上都是一种"气化"现象。"元气"具有自身的"质",具有特定的"性情",这也是它能够成为审美存在的原因之一。马克思在《1844年经济学哲学手稿》中指出:"动物只是按照它所属的那个种的尺度和需求来构造,而人却懂得按照任何一个种的尺度来进行生产,并且懂得处处都把固有的尺度运用于对象;因此,人也按照美的规律来构造。"❶ 劳动在创造一个对象的同时,也在创造一个美的世界。席勒❷也认为艺术应深入人主体间的关系当中,发挥出一体化的力量,通过美改造人的主体性。对"设计"而言,要运用艺术与技术的手段,将"元气"积聚在解决现代课题的问题中,以符号化的造型方式形成"美的造物"。一件产品的造型与形态所表现出来的气象、气息、气味,也反映出了该产品的品质,使其内在功能外显化,其美学品质越高,给人带来的体验越好,其使用效率和商业价值也就更高。技术是在解决物与物的关系问题,而设计是在解决人与物的关系问题,它们是一体化的,设计师必须具备良好的艺术素质,它决定了"美的造物"是否可以实现。因此,在设计专业的教学中,必须通过相应的课程,训练学习者的艺术素养和造型能力。张福昌教授所主编的《造型设计基础》即具有这样的价值。

<div style="text-align:right">

何晓佑　博士

南京艺术学院教授、博士生导师

中国工业设计协会特邀副会长兼设计教育分会理事长

2024年4月27日

</div>

❶ 马克思.1844年经济学哲学手稿[M].北京:人民出版社,2000.
❷ 席勒.(1864—1937),英国哲学家,实用主义的代表人物。

前言
PREFACE

我国的现代设计教育，20世纪60年代仅有中央工艺美术学院（现清华大学美术学院）和无锡轻工业学院（现江南大学）两所院校开设产品设计专业。从80年代起我国开始引进国外的工业设计、视觉传达设计、室内设计、服装设计、多媒体与计算机设计等艺术设计学科。随着世界进入知识经济时代，全球经济一体化进程加快，加上中国的入世和经济持续快速发展，艺术设计已成为我国十分热门、发展迅速、就业率高的领域之一。据不完全统计，现有的3500多所大学中有2000多所大学设有艺术设计类专业，我国每年招收50多万名艺术设计类学生和数以千计的研究生，在校生有200多万人，我国已成为设计教育大国。在国际重大设计比赛中，我国设计人员不断取得世界各类大奖，中国设计正在走向世界，可以相信21世纪必将是中国的设计自立于世界民族之林的时代。

1981年7月至1983年7月，我有幸作为国家公派访问学者在国际工业设计界著名的日本千叶大学工学部工业意匠专业研修工业设计。第一年学习设计基础课程，他们的造型基础课程只有一个学期，总课时为60课时，内容有素描写生、铜版画、色彩、立体造型等综合性训练，由4个老师共同讨论教学计划，分别承担不同内容的教学任务。我参加了这一年造型基础教学的学习，受益匪浅，感到造型设计基础是艺术设计特别是工业设计学科重要的基础课程，以美术教学的设计基础训练作为现代设计的基础教学必须改革，才能够培养学生对形态、色彩和空间的感受力，提高其表现能力、想象能力、动手能力和操作性思维，才能有效地使基础和专业相结合。

我国的设计基础教学经历了从改革开放以前以传统美术基础训练的设计基础教学，到改革开放以后引进了以三大构成教学为主的设计基础教学。随着全球经济一体化、产业的协同创新与融合发展、设计新领域的层出不穷，设计学科的交叉成为新的大趋势，势必需要对设计教材进行补充与修订。为了适应新时代设计产业的发展需要，造型设计基础教学不仅要

进行综合性的训练，还要进行作为造型基础的设计思维与表现技法的系统的构成训练。就像现在从事高科技研究，必须要有非常优秀的数理化基础；尽管如今计算机辅助工业设计快速发展，构思展开阶段手绘草图依然重要。考虑到新媒体设计的快速发展，本书在平面、立体和色彩三大构成的基础上，增加了光构成。

在这里还需要说明的是，书中"造型"与"造形"有时交叉使用。"造型"主要指立体物，而"造形"则更为广义，包括立体和平面等方面。造型设计基础是实践性很强的课程，必须通过"五感"的综合实践训练才能真正掌握，不能死记硬套书中的定义和理论，而是要在实践中理解、应用并且有所发展。

另外，造型设计基础与产品造型材料与工艺、产品设计、视觉传达设计、环境景观设计、服装设计、文创产品设计等专业课程有着一定的内在联系，因此，在学习过程中要有意识地注意它们之间的联系，以利于提高学习效率。

本书参考了国内外相关的教材、资料，根据国际发展趋势，从国情出发，结合编者长期从事设计教学、科研的经验，对原编著的教材进行了修改及补充。全书由7章组成。第1～3章主要介绍学习造型设计基础的目的、设计的领域、设计与造型活动的关系、造型设计的基础形态与形式美法则、常用的视觉技法原理以及设计中常用的表现技法等；第4～7章分别介绍平面造型、立体空间造型、色彩造型和光的造型。

本教材由江南大学设计学院张福昌、南京林业大学刘俊哲、南京艺术学院王倩共同编著。其中第1、2、3章由张福昌撰写；第4、5章由刘俊哲撰写；第6、7章由王倩撰写；最后由刘俊哲汇总统稿。

非常荣幸由中国工业设计协会特邀副会长兼设计教育分会理事长、南京艺术学院原副校长、博士生导师何晓佑教授于百忙中为本书撰写了序，给我们指路、为本书添彩！此外，本书在编写过程中还得到了沈阳航空航

天大学蒋兰博士、江南大学设计学院曹鸣教授、河南工业大学设计艺术学院王庆斌教授、上海第二工业大学艺术与设计学院沈法教授等兄弟院校专家的帮助,最后,向所有为本教材出版给予无私帮助的国内外专家和同行一并表示衷心的感谢!

 本书作为实践性强的课程教材,力求理论联系实际、基础结合应用、传统与创新结合、图文并茂、通俗易懂。尽管我们尽了最大努力编写本书,但由于水平有限,不足之处在所难免,敬请大家不吝赐教!

张福昌

2024 年 4 月

目录
CONTENTS

第1章 概述 001

1.1 学习造型设计基础的目的 / 002

1.2 设计及其领域 / 002
 1.2.1 何谓设计 / 002
 1.2.2 设计的三大领域 / 003

1.3 造型设计基础的内容与分类 / 006

 1.3.1 描绘 / 006
 1.3.2 变形 / 010
 1.3.3 分割和集中 / 010
 1.3.4 质感表现 / 014

1.4 如何学习造型设计基础 / 014

第2章 造型设计基础形态与形式美法则 016

2.1 形与形态概要 / 017
 2.1.1 形与形态的定义 / 017
 2.1.2 形的分类与系统 / 017
 2.1.3 设计中的形态及其分类 / 022

2.2 形式美法则 / 025
 2.2.1 形式美法则概述 / 025
 2.2.2 设计中的形式美法则 / 025

第3章 造形表现技法 037

3.1 造形表现技法概述 / 038
 3.1.1 造形表现技法的重要性 / 038
 3.1.2 造形表现的类型与形式 / 038

3.2 设计表现常用的用具 / 043
 3.2.1 纸类 / 043
 3.2.2 笔类 / 044
 3.2.3 制图工具 / 046
 3.2.4 计算机与CAD / 047

3.3 设计中常用的表现技法 / 049
 3.3.1 常用的表现技法 / 049
 3.3.2 其他技法 / 057

第 4 章　平面造型 ...060

4.1 平面构成概述 / 061
 4.1.1 什么是平面构成 / 061
 4.1.2 平面构成与设计 / 061
 4.1.3 平面构成的内容 / 061
 4.1.4 如何学习平面构成 / 062

4.2 平面构成的要素 / 062
 4.2.1 点 / 062
 4.2.2 线 / 064
 4.2.3 面 / 067

4.3 具象物的构成 / 070
 4.3.1 自然物的构成 / 070
 4.3.2 人工物的构成 / 073

4.4 抽象物的构成 / 073
 4.4.1 线的构成 / 073
 4.4.2 面的构成 / 074
 4.4.3 在特定形状内的构成 / 074

4.5 平面构成的组织形式 / 075
 4.5.1 排列与组合 / 075
 4.5.2 数理造型 / 084

第 5 章　立体空间造型 ...089

5.1 立体构成的意义 / 090

5.2 立体构成的材料 / 090
 5.2.1 材料的分类 / 090
 5.2.2 材料形状和心理特性 / 091

5.3 立体形态的形成 / 092
 5.3.1 基本的立体 / 092
 5.3.2 立体形态的力量感 / 093
 5.3.3 立体的造型 / 093

5.4 立体造型构成方法 / 095
 5.4.1 立体造型的基本构建方法 / 095
 5.4.2 立体造型创造的思维方法 / 097
 5.4.3 线材空间造型 / 098
 5.4.4 板材空间造型 / 104
 5.4.5 块材空间造型 / 108

5.5 动的空间造型 / 113
 5.5.1 机动造型 / 113
 5.5.2 风动造型 / 114
 5.5.3 水动造型 / 114

第 6 章　色彩造型 ... 117

6.1 色彩概述 / 118
 6.1.1 何为色彩 / 118
 6.1.2 色彩的本质 / 119
 6.1.3 色彩的基础 / 124

6.2 色彩的基本属性 / 128
 6.2.1 明度 / 128
 6.2.2 色相 / 128
 6.2.3 纯度 / 129

6.3 色彩的表示方法 / 130
 6.3.1 色名法 / 130
 6.3.2 色立体 / 130
 6.3.3 奥斯特瓦尔德色彩体系 / 131
 6.3.4 孟赛尔色彩体系 / 132
 6.3.5 日本色彩研究所色系 / 133

6.4 色彩的心理效应与感觉 / 134
 6.4.1 色彩的心理效应 / 134
 6.4.2 色彩的感觉 / 142

6.5 色彩构成 / 147
 6.5.1 色彩构成原则 / 147
 6.5.2 色彩的运用 / 152

第 7 章　光的造型 ... 155

7.1 光构成概述 / 156
 7.1.1 光构成的定义 / 156
 7.1.2 光的艺术 / 156

7.2 光的构成 / 156
 7.2.1 发光体的构成 / 157
 7.2.2 照射光的构成 / 158
 7.2.3 反射光的构成 / 160
 7.2.4 透过光的构成 / 163
 7.2.5 光 + 运动的构成 / 169

7.3 光的构成设计 / 172
 7.3.1 照明中的光设计 / 172
 7.3.2 环境设计中的光设计 / 174
 7.3.3 信息传达中的光设计 / 177

参考文献 ... 180

第1章

概述

本章要点提示：

1. 明确学习造型设计基础的目的和意义。
2. 了解设计的定义及其领域。
3. 理解并掌握造型的定义、分类以及造型与设计的关系。

1.1　学习造型设计基础的目的

说到基础，会使人联想到建筑的基础。不同的建筑有不同的基础。建筑物越高则要求基础越深。由于世界各国、各民族的文化、社会背景不同，其建筑各具特色，因此，为其服务的基础也各不相同。欧洲的石头建筑，中国的砖木结构房屋与竹楼等，都是因地制宜、各具风格的建筑。尽管它们在风格、材料、构成方法等方面千差万别、千变万化，但具有"基础"这一点是相同的。

同样，在日益扩大的设计领域中，各专业都有其自身的学问，有其各自的专业基础，但也有共同的基础。作为一名优秀的设计工作者，既要有本来专业的过硬技术基础（例如，陶瓷专业要有过硬的制作技术基础等），也要有人文、社会和自然科学的知识基础。事实证明，后者在设计中起着越来越重要的作用。

设计是涉及广泛领域的综合性交叉学科。因此，为了设计出优秀的作品，长期反复地进行设计基础训练，培养多领域的适应性是极为重要的。

学习设计基础的目的在于理解设计的本质，将各种设计的基础要素有机地联系起来，并有效地应用于设计之中。设计基础的要素有形体、材料及其机能、性质、色彩、构造与表现的效果等，尽管接下来讨论问题时是将各个要素分别论述的，但实际在进行某一产品设计时，是将各种要素进行综合考虑的。造型基础越扎实，应用能力越强，则设计会越有成效。

总之，学习造型基础的目的是将知识应用于设计之中，为专业设计服务。

1.2　设计及其领域

1.2.1　何谓设计

"设计"一词是现代汉语词语。1999年《辞海》中对"设计"一词的解释为："根据一定的目的要求，预先制定方案、图样等，如服装设计、厂房设计。"

"设计"的英文为"design"。1974年版《不列颠百科全书》对其有更明确的解释："design"是指进行某种创造时计划、方案的展开过程，即头脑中的构思。一般是指能用图样、模型表现的实体，但并非最终完成的实体，只指计划和方案。它的一般意义是为产生有效的整体而对局部之间关系的调整。设计中有关结构细部的确定可从以下四个方面来考虑：① 可能使用什么材料；② 这种材料适用何种制作技术；③ 从整体出发的部分与部分之间的关系是否协调；④ 对旁观者和使用者来说整体效果如何。

进入大工业化社会之后，欧洲对工业产品设计的观念开始发生根本性的变化，逐渐形成现代工业产品"设计"的概念，"design"的语义得以越过"纯艺术"或"绘画美术"的范畴，其内涵趋向于广义化。

随着科学技术的发展、经济的繁荣,设计的中心不再是装饰、图案,而是逐步转向对产品的功能、材质、结构和美的形式的统一,转向生活方式、生活形态的设计,将设计看成是一种综合性的计划。因此,设计一般是指综合社会的、人文的、经济的、技术的、艺术的、心理的、生理的等各种因素,纳入工业化批量生产的轨道,对产品进行规划的技术。

由此可见,"design"一词随时代和社会的发展,在应用范围扩大的同时,其含义本身也在不断变化。总的变化趋势是内涵超出"一般艺术"形式的局限,所指外延日益扩展,趋向于强调该词结构的本义,即"为实现某一目的而设想、计划和提出方案"。"计划"和"方案"所指内容是极为广泛的,可针对一切实体创造和一切有目的、有意识的创造行为,既可包括所有人造物品(物质生产方面)制作前的设想和计划,也可包括文学、艺术等(精神生产方面)的构想和筹划,同时,还可以包括国民经济、工程规划、科学技术诸方面的决策和方案等。

1.2.2　设计的三大领域

随着时代的发展,科技日新月异,新材料、新技术和新产业不断涌现,设计的领域也不断变化,但是,设计解决"人-社会-自然"关系的三大领域没有发生根本性的变化,如图1-1、图1-2所示。

(1)视觉传达设计

视觉传达设计这一术语在国内还并不为大多数人所熟知,现仅在艺术设计专业及相关专业和广告界、部分企业中广泛使用。目前国际上流行的视觉传达设计是指"具有视觉传达功能的设计"。报纸、杂志等传统媒体,以及其他印刷宣传物、影视片、广告牌、互联网等大众媒体均成为视觉传达的载体,视觉传达设计是一种通过

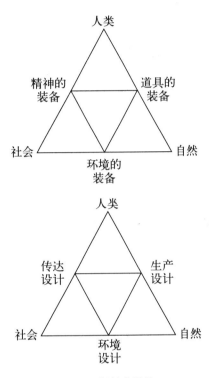

图1-1　设计的世界

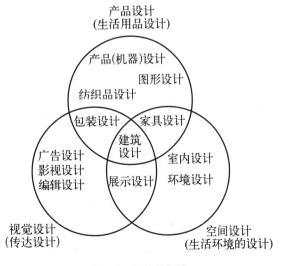

图1-2　设计的领域

上述载体把有关信息传达给大众的造型上的表现性设计。视觉传达设计不只限于产业活动的领域，也包含公共的、政治的宣传，还包括印刷设计等平面之外的展示和广告类的主体设计。总之，视觉传达设计是"给人看的设计、告知的设计"，一般是"针对产品设计而用的"。

视觉传达设计这一术语在世界上流行始于1960年，通过视觉来传达某种目的的设计，在19世纪中叶到20世纪中叶已逐渐兴起，当时世界上广泛流行装饰美术、应用版画或商业美术等。第二次世界大战以后，随着世界经济的高速发展，设计也进入更为活跃的时期，平面设计则作为通行的名称而沿用至20世纪末。视觉传达设计这一名称的出现和认知是随着世界上科学技术的日新月异而产生的，原来的平面设计所包含的种种活动和表现的内容等，已不再适应社会的需要，为了囊括多媒体等新的信息传达媒体，视觉传达设计便应运而生。

视觉传达设计主要由文字、图形、色彩三要素构成。

视觉传达设计的媒介物主要有以下几种形式。① 平面设计：招贴画、编辑设计、小型画报、地图、统计图、报纸杂志广告、商标标志、公共标识；② 文字设计：字体（美术字）设计、印刷字体设计；③ 影像设计：摄影、动画设计、电视、商品广告片；④ 包装设计：包装容器、包装装潢、包装纸；⑤ POP设计；等等。

随着科学技术的进步，世界进入新的设计时代，视觉传达设计的领域也日益扩大，并与其他设计领域相互交叉，甚至有时很难明确划分其界限。尽管视觉传达设计的定义十分广泛，但在我们的社会生活和产业中，其主要的设计方面是明确的。

（2）产品设计

产品设计是指"从明确设计任务到确定产品具体结构的一系列设计工作（1999版《辞海》）。产品设计是从制订出新产品设计任务书起到设计出产品样品为止的一系列技术工作，包括设计创新其工作内容及实施设计任务书中的项目要求（如产品的性能、结构、规格、型式、材质、内在和外观质量、寿命、可靠性、使用条件、应达到的技术经济指标等）。

至今世界各国还没有一个完整、统一、标准的对于产品设计的定义。有的学者认为产品设计最恰当的定义可以是指生活中必需的工具、机器等的设计。日本《设计概论》中提出：所谓产品设计，就是为了满足生活上的各种要求，制作人工物品来调整环境的活动。在现代社会中，产品设计的世界可以分成几类，如图1-3所示，左端是纯粹作为艺术制作的世界，而右端则纯粹是技术生产物制作的世界。在这两端中间存在着现实的设计世界，在这之中可以说有的只是为了美，或者只为了表现而制作的东西，以及只是为了功能或实用用途而制作的东西，产品设计存在于这两方面重叠的地方。

为了更容易理解现在产品设计的世界，根据实际进行设计活动，一般分为以下五个领域来考虑，即：工艺美术、传统工艺、民艺、手工艺、工业设计。其中最接近艺术的是工艺美术，最接近工业技术的是工业设计。

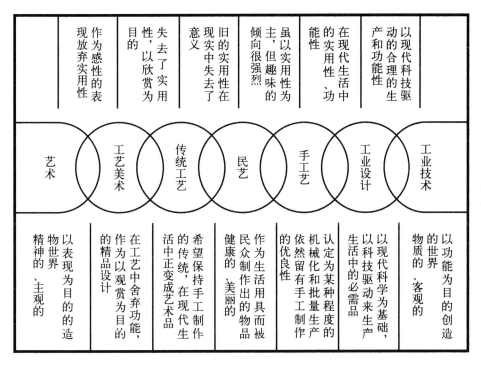

图 1-3 产品设计的世界

注：产品设计的世界。下部为构成不同领域独特性的基本内容，上部为相互关联、共同的部分

随着科学技术的进步，新的产业领域不断涌现并相互交叉，新产品层出不穷，加上产品设计与其周围各个领域互相重叠的缘故，以前产品领域之间的界限正日益模糊，因此已经很难用传统的产品分类方法明确地划分产品。例如，产品包装设计和交通标识有重叠之处；家具设计、室内与建筑设计中，什么程度的设计可以称为产品设计也不太明确。

世界上的产品从技术和艺术的角度来分类，可分为四个类型：一是以艺术为主的手工艺品，如紫砂壶、刺绣、景泰蓝等；二是从日用杂品到家电产品一类大批量生产、技术定型的工业设计；三是高技术型批量产品，如汽车、照相机、显微镜、电子机器、医疗设备、住宅设备等产品；四是要求高技术、尖端技术的少量高技术型产品，如飞机、宇航设施等。

（3）环境设计

由于环境设计涉及的领域非常广，学科交叉也非常复杂，因此，环境设计这个词至今国际上也还没有一个统一、明确的学术定义，一般是指人类将赖以生存的自然空间与人造空间相融合的"天人合一"的设计。

环境设计的主要分类包括城市规划、建筑设计、室内设计、景观设计、展示设计和未来空间设计六部分。未来空间设计又分为宇宙空间站设计、宇宙酒店、月面基地、南北极地空间设计、地下空间设计等。

由于任何项目的设计都是科学与文化艺术相融合的系统工程，因此，设计师在开发能力等知识层面、技能方面以及职业道德方面皆应具有较高的素质与能力。

1.3 造型设计基础的内容与分类

造型设计基础一般分为两大类,即:平面造型(设计)基础(包括色彩构成)和立体造型(设计)基础。无论是平面造型还是立体造型,其共同的基础是必须要掌握手工描绘(素描、速写、色彩写生)技术、写生变化和构成、材料质感及肌理效果的表现等能力。这里主要介绍如下四种内容。

1.3.1 描绘

素描、速写和色彩写生是平面造型基础中最基本的一种方法。写生的目的主要有两方面:一是通过观察对象,发现各种美的要素;二是掌握描绘表现技术。通过写生,人们可以从自然物中发现很多合理的构造和美的要素,这对设计是很有启发性的。世界著名工业设计家雷蒙德·罗维说过:"对我来说,鸡蛋的设计是困难的。"这是因为,蛋的形态无论是在构造方面还是在美学方面都是自然而完美的。另外,熟练的素描和速写技术对画设计草图极其有帮助,因此,将来要从事设计行业的同学一定要有良好的素描和速写技能。现实告诉我们:美术基础是设计的必要条件,但不是充分条件,不是能够画画的人就一定能够从事设计。

这里应指出的是,我们要用设计者的眼光去观察对象、分析对象,进而描绘对象,写生时很重要的是要能够理解对象,能够把握和表现对象的形体特征、结构、肌理和质感等,平时的设计写生(速写)要能够抓住和迅速描绘对象给自身的第一感觉,这方面的训练对今后画设计草图十分重要(图1-4~图1-10)。

需要注意的是,基础的练习尽可能结合专业的需要来训练,学习者首先要掌握方法,然

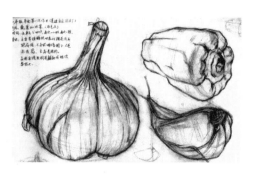

图1-4 蒜头的结构练习 / 张福昌

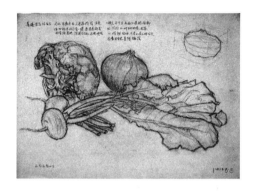

图1-5 一组表面质感不同的蔬菜写生 / 张福昌

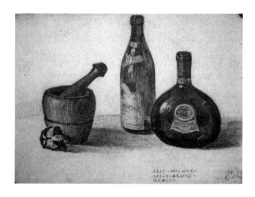

图1-6 不同质感的静物描写训练 / 张福昌

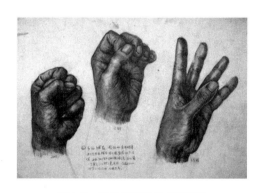

图1-7 手的不同动作 / 张福昌

后要反复练习熟练掌握。

素描、速写的训练为后续的设计草图打下了基础，设计草图是从事工业设计必须掌握的重要技术，是将自己的设计概念具体形象化并向大家传递的重要阶段。设计草图训练要求思想高度集中，干净利落地快速描绘，几秒、十几秒……一个接一个地画，坏了重新画，线条不要来回重复，为此，可以用木炭笔和2B以上的铅笔来画。为了培养干脆利落、大胆下笔的能力，禁止用橡皮擦反复修改，可以用记号笔、美工笔来画，只要坚持经常练习，很快就能得到提高。

图 1-11 是用 4B 以上的铅笔进行的基本线条和产品形态设计草图的练习。每个形体能够在 10 秒钟左右完成，线条要肯定、流畅。

画设计草图的时候要注意描绘物的透视和参照物的搭配。图 1-12 中（a）是自来水钢笔的写生，大家会联想到平时的钢笔大小，但是，如（b）那样如果将自来水钢笔画成由人抱着，就会使钢笔显得很大，进一步画成由二个人抬（c），就显得更大，如果把人在钢笔下面画得很小（d），那么这笔就显得非常大，因此参照物的搭配对于表达形体很重要。

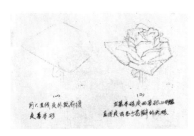
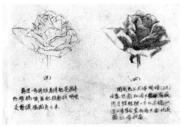
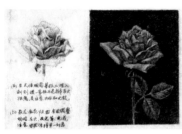

图 1-8　花卉写生步骤写生 / 张福昌

图 1-9　素描花卉写生 / 张福昌

图 1-10　色彩花卉写生 / 张福昌

图 1-11　设计草图的基本线条、形态练习 / 张福昌

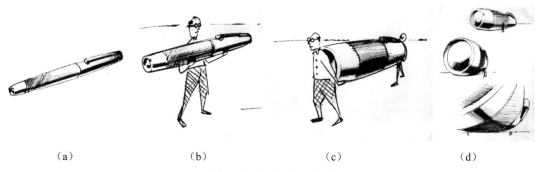

（a）　　　　　　（b）　　　　　　（c）　　　　　　（d）

图 1-12　画草图时要注意透视和参照物的搭配

为了正确地表达形体，一般都利用辅助立方体来画草图，这种方法可以防止画形体的时候出现大的偏差。图 1-13 是应用辅助的透视框架来画的草图。图 1-14 是用辅助立方体来画的汽车草图，图 1-15 是设计师反过来画的汽车草图，如果您画的草图能够让对面的人看起来是正的，那就说明您的草图绘制技术很熟练了。

图 1-13　用透视框架画草图

图 1-14　汽车草图

图 1-15　反向汽车草图

这些练习可以利用任何材料随时进行，平时注意随身携带速写本，可以去博物馆、图书馆等地方进行写生和收集设计资料，注意积累素材，若受到资料的启发，可以马上构思草图（图1-16）。

另外，还应该到大自然中去发现和描绘自然的美。到自然中去画速写不但可以陶冶情操，提高审美能力，发现新的题材，同时对描绘设计草图能力的提高也很有帮助（图1-17～图1-21）。

图1-16　南京博物院展品速写 / 张福昌

图1-17　广西梧州西江速写 / 张福昌

图1-18　安徽皖南老街速写 / 张福昌

图1-19　千年古树 / 张福昌

图1-20　日本建筑 / 张福昌

图1-21　箱根小树林 / 张福昌

1.3.2　变形

经过写生、速写等训练，在具备写实能力的基础上，可以进一步以自然为素材，根据自身的感受和目的对形态进行"强调""省略""夸张"等变化，进行初步的设计练习。我们人类认识事物一般都是从具象到抽象的过程，如图1-22所示，在我们大脑中，眼睛看到的鸟和树逐步被概括成两根线条。图1-23中是从现实的具象形态逐步概括演变成抽象的几何形态的实例。我们从上面的例子可以看出，在进行具象和抽象的相互转换时，很重要的是要对被描绘的对象有深刻的理解，每一步都是抓住特征来进行变化的，而不是随意乱变。纵观世界各种产品的演变过程可以发现，它们都是在渐变到一定程度时才突变的，其特征是逐步变化的。

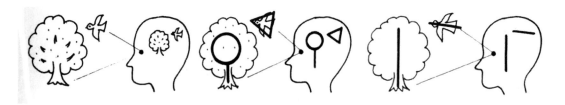

图1-22　人类认识事物从具象到抽象的过程/（日）郡山正

图1-23　从现实的具象形态到抽象的概念形态/（日）郡山正

为了更好地理解和掌握变化的过程和方法，图1-24～图1-27列举了几个代表性的实例供参考。图1-28、图1-29是雷圭元先生在《图案基础》中介绍的我国民间剪纸作品，生动、活泼、纯朴、简练，充满浓郁的生活情趣。我国历史悠久，各族人民创造的灿烂的传统文化，是我们中华民族的宝贵财富，是我们设计创新之源，我国的设计师应该从中获取营养和灵感。

1.3.3　分割和集中

分割和集中是平面或立体造型基础中常用的手法。在雕塑中"雕"是"减法"，是分割，"塑"是"加法"，是集中。

图1-24　三角形的自由变形/（日）郡山正

图 1-25 《鱼和鸟的演变》/ 埃舍尔

图 1-26 人脸的循环演变图 / 白石和也

图 1-27 手—马—猫—苹果—蝴蝶的演变 / 白石和也

图 1-28 梅、兰、竹、菊变形传统剪纸 / 雷圭元《图案基础》

图 1-29 一组动物变形传统剪纸 / 雷圭元《图案基础》

在平面造型中常常先设计某一单元图形，然后以此为基础，进行二方、四方连续构成而组成画面（如印染花布花纹设计），或将某一特定的平面按一定规律进行分割，从而设计出具有一定美感的作品来（图1-30～图1-33）。图1-34～图1-37是雷圭元先生在《图案基础》中介绍的国内外作品纹样中的二方连续和四方连续图案，我们可以看到东西方的纹样、色彩和构成有着明显的差异。

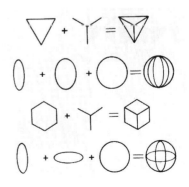

图 1-30 形态的加法 /（日）郡山正

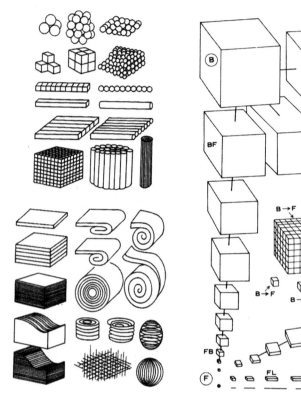

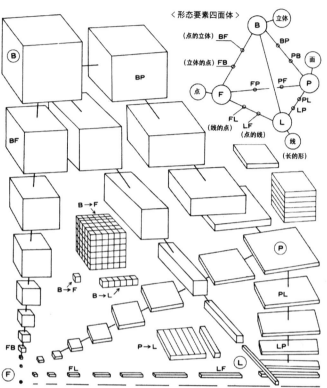

图 1-31 点、线、面的集中与分割 /（日）郡山正

图 1-32 点线面的循环示意图 /（日）郡山正

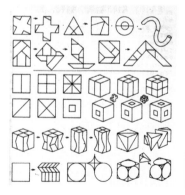

图 1-33 图形的分割与整合 /（日）郡山正

图 1-34 敦煌壁画四方连续图案 / 雷圭元《图案基础》

图 1-35　古代纺织品四方连续图案 / 雷圭元《图案基础》

图 1-36　古希腊二方连续图案

图 1-37　古埃及四方连续图案 / 雷圭元《图案基础》

1.3.4 质感表现

在设计作品时常会遇到质感的表现问题。质感是凭借人的触觉来感受的，但是，对于视觉性的质感用触觉是无法区分的，例如用水彩画表现的木纹、皮革、玻璃质感，用手摸是无法感知的。

在质感表现中主要应掌握木材、玻璃（无色彩和有色彩）、金属（电镀有光泽和哑光）、塑料（透明和不透明）、皮革、常用布料等材料质感的区别，其表现手法可以借鉴绘画中的技法，也可从大量作品中吸取经验，还可创造新的设计方法。

设计师只有正确地表达产品的质感，才能够使加工的产品符合要求。图 1-38 是用几种符合产品质感要求的色粉一次画成的木纹肌理效果。图 1-39 是用色粉笔绘制的家具效果图，由于色粉容易擦掉，因此画好后要喷上固定液才行。图 1-40 是日本千叶大学工业设计学科上表示技术课训练时必须掌握的木材、玻璃和金属质感的表现。图 1-41 是用彩色铅笔和色粉笔在深色纸上用高光画法描绘的玻璃质感的产品。因此，在画效果图时要根据不同的产品质感采用不同的方法。

1.4 如何学习造型设计基础

造型设计基础是各设计领域的共同基础。由于设计是一综合性领域，因此设计师所需要的造型能力不仅是指具备出色的素描、色彩写生等表现能力，而且是要具备将很多条件加以综合的能力，要具有在一定的限制条件下积极有效地利用这些条件，产生独创性的构思的能力。

设计贵在创造，通过对造型设计基础的学

图 1-38 用色粉笔描绘木纹肌理质感 / 张福昌

图 1-39 用色粉笔描绘木材家具质感 / 张福昌

图 1-40 木材、玻璃和金属的质感描写 / 张福昌

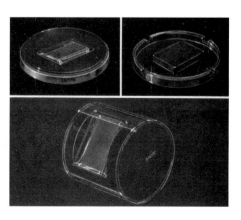

图 1-41 高光画法描绘玻璃质感 /（日）松丸隆

习，不但要培养观察和分析有关对象的能力以及描绘它的能力，还要培养构成能力，更要培养创造性展开构思的能力。

写生无论是长期素描还是速写，无论是多色彩还是单色的写实训练，均是一种再现训练，即在平面纸张上再现自然的对象。通过短时间的写生训练强化练习，学生间作品水平的差异较小。但在进行图案创作时，平时创新能力的高低就会在作品上有明显区别。一些素描画得好的学生，图案却变不起来，或不知如何变起来，这是由于图案创作需要创造出不同于写生对象或不存在的内容，如牡丹花的写生，很容易完成，但是，要创作一幅好的牡丹花图案就需要平时的积累和创新能力的培养。

学好造型设计基础，一方面要加强动手能力，要有强烈的创作欲，通过实践掌握各种各样造型的技术和新的、特有的设想展开能力。通过观察描绘，特别是通过各种材料的立体造型作品的制作，培养美的判断能力，并在进行基础训练时还要考虑将来的应用。

在实践的同时一定要加强各方面的修养。尽管本教材考虑到工业设计专业的特点来加以介绍，但这些知识仅是从事设计所必要的条件，而不是充分的条件。硬套这些原理来设计是不可能有好作品出现的。仅靠课堂作业也是远远不够的，还必须加强与设计有关的自然科学、社会科学和人文科学等知识修养。例如，在进行立体构成时要学习有关力学方面的知识。

总之，由于设计是个综合性领域，从学习造型设计基础起就必须贯彻"基础为专业服务、理论与实践相结合"的原则，只有这样，才能成为既有表现能力，又有创造精神的设计师。

思考题

① 简要叙述造型的定义和造型与设计的关系。
② 简要说明设计的定义和领域。
③ 举例说明造型基础训练的内容。
④ 为什么学习造型设计基础很重要？

拓展练习题

① 在老师的指导下进行各项造型基础的训练。
② 到博物馆用记号笔或铅笔画30个不同造型的陶瓷器皿。
③ 结合课程进行花卉或者动物的写生和变化练习。
④ 以一件您喜欢的产品为基础进行再设计：完成30个不同的造型方案，选择其中一个完成效果图绘制。

第2章
造型设计基础形态与形式美法则

本章要点提示:

1. 理解形、形态的定义、分类和系统。

2. 理解并掌握常用的形式美法则。

本章重点:

理解设计与形态的关系、设计常用的形式美法则。

2.1 形与形态概要

2.1.1 形与形态的定义

每当我们睁开眼睛,就可看到各种自然事物和人造物品,并且每种东西都有各自的形态。世界就是由这些千姿百态的事物构筑成了人类生存的环境。

《辞海》(1999年版)中对"形"及"形态"作了如下解释。"形":① 形象;形体。② 形状;样子。③ 势。④ 显露;表现。⑤ 对照。⑥ 通"型"。⑦ 通"刑"。"形态":① 形状和神态。② 词的形式变化。

现在"形"主要是指物体的形象、形体、形状、样子及型等;"形态"主要是指形状和神态等。"形"相当于"shape",表示个别和特定的形。"形态"相当于"form",比"形"有更广的含义。显然 form 也包含有形式的意味在内,但"形态"与"形式"是两个不同的概念。

设计一般是指在制作具有某种用途的物品时,使其也具有最美的形态的计划或设想。工业设计虽然最终应以商品的形态出现,但是这形态不是随意的"形",而应体现出某一特定商品的功能,即把材料、结构、构造、经济性及安全维修等各种要素有机地统一而构成的形。

2.1.2 形的分类与系统

人们生活在形的世界之中,在日常生活工作时也常用到有关形的词语,如圆形、方形、菱形、三角形及椭圆形等。

理论上的点、线、面和各种形在某种意义上实际是不存在的,因为,两直线相交而成的点理应是无大小及厚度的,而人们画出的任何一个点都是有一定尺度的,同理,在纸上所画出的直线,如果放大几百倍,就可发现它并不是一条直线,而是具有一定宽度而又高低不平的由点、面组成的带。如果能放大几百万倍,则更是另一派奇景。实际上,我们在设计中使用的线,是一种约定俗成的用来表现概念的形态。

按照形态学的划分原则,一般将形态分为两类:① 不能直接感知的概念性(理论)几何形态;② 可以通过视觉、触觉等直接感受的像自然和器物一般的现实形态。前者是纯粹抽象化了的形态,又称抽象形态或纯粹形态,后者主要是指自然界中的自然形态和人造形态,见图2-1。

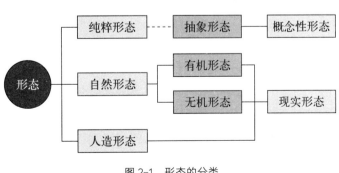

图 2-1 形态的分类

（1）纯粹形态

① 定义：纯粹形态（概念性形态）主要是指数学中所述的点、线、面、体。具体见表2-1。

表2-1　纯粹形态的定义

形态	动的（积极的）定义	静的（消极的）定义
点	只代表位置，无大小	线的端部或交叉处
线	点运动的轨迹	面的端部或交叉处
面	线运动的轨迹	立体的端部或交界处
体	面运动的轨迹	物体所占据的空间

表中所列定义是理论上的解释，尽管这些形态在实际上是不存在的，但在设计中，是离不开这些约定俗成的符号和形态的。

② 纯粹形态的基本形。纯粹形态作为概念性的形态，虽然与现实形态相对立，但是它却是所有形态的基础。以纯粹形态的基本形为单位进行分割和集中，随着放大、缩小和变形等处理，可以产生很多形态。纯粹形态的基本形见表2-2。

表2-2　纯粹形态的基本形

形态	分类		基本形
点			（点）
线	直线		水平线、垂直线、斜线
	曲线	平面曲线	圆
		空间曲线	螺旋
面	平面		（平面）
	曲面	线织面	圆柱面、拗面
		复曲面	球面、纺锤面、圆环面
体	平面体		正四面体
	曲面体		球、纺锤体、圆环

③ 标准形态。所谓标准形态是指由基本形组成的形态。这些形态即作为造形活动中活用的形态标准，因此，对于标准形态的理解及其活用技巧的掌握就成了形态学习的主要内容之一。

④ 纯粹形态的感情与效果。任何一个形态都会引起观者的各种心理活动，产生各种感情效果。当然每个人对同一形态的反应并不会全部相同，但总有其共同的部分，这也是纯粹形态在世界上能流行的原因之一。

点是表示位置概念的形，能使视线集中，使眼睛紧张。它具有中心、存在等含义。点的数量少时，使人产生孤独感；点过多时则会使人产生焦急、烦躁感。

直线一般是表示长度概念的形，它具有无限延长性质，能给人以严格、高速度、坚

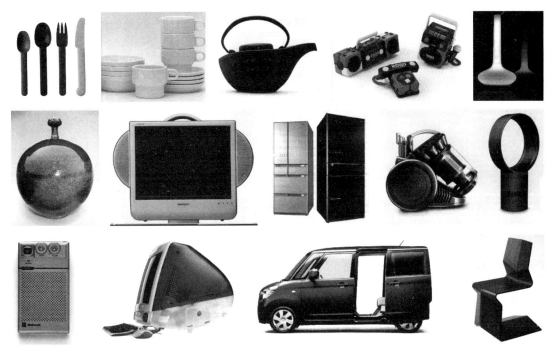

图 2-2 应用纯粹形态的感情效果的设计作品

固、男性、合理、科学、单纯等感觉。同样是直线，水平线会使人有安定、平衡、平安、平静、沉着等感觉；垂直线则给人严肃、端正、确立、信仰、高度、意志等感觉；斜线能使人出现运动、移动、不安、变化、活动等感受。

曲线一般会有温和、柔和、女性、微妙等感觉，但短小的曲线，则给人不安的感受。在立体形态中，若强调线和面，会使人有距离、速度或时间等感觉；若强调量，则给人以重量、实在和充实感。

一般来说，球、圆锥、圆柱、方柱、长方体等易与其他形态相调和，在机能方面也很好，因此在产品造型中常使用这些形态（图 2-2）。

（2）现实形态

这是人们周围常见的可知物体形态，这类形态又可分为自然形态和人工制作的人造形态两大类。自然形态又可分为有机形态（即有生命的动物、植物等形态）和无机形态（如矿石、泥土、日月星辰、江河湖海等）。

① 自然形态。一般来说，自然物与人的意志和要求无关，自然形态是物质的，它们在自然中有规律地形成相互关联、相互作用的存在，而且不断地运动变化着。自然形态的分类见图 2-3。

自然与设计的关系：观察研究自然时不仅是观其外形，还可以在机能与形

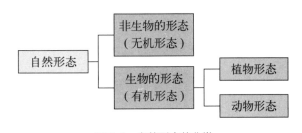

图 2-3 自然形态的分类

态、构造与形态、形态与色彩的关系等方面学到很多东西。拉斯金甚至说:"不基于自然的设计,决不能得到美。"此话看起来似乎有些极端,但是自然对人的影响是不可忽视的,因为自然物和自然形态与设计有着很密切的关系,这主要体现在以下3个方面。

a. 模仿外形。由于人类对自然的崇拜心理,以及出于象征、装饰等动机,从原始时代起,人们就常以自然物和自然现象作为绘画、雕刻和设计的主题,并常采用写实、变形、夸张及组合等手法加以表现,见图 2-4~图 2-9。

b. 作为功能和构造的规范。自古以来人们利用木料做船,利用圆的树干做轮子,利用贝壳做盘子或勺子,而且将蜂巢、果实和竹竿作为力学性构造的规范,这类以自然形态为规范的例子举不胜举,如图 2-10 是利用动物的骨骼结构构建的桥梁设计,图 2-11 是模仿鸟巢结构的建筑室内设计,图 2-12 是模仿蜘蛛网结构的桥梁设计。

写实的　　　　单纯化的　　　　变形　　　　组合　　　　单独

图 2-4　模仿自然外形的表现手法

图 2-5　模仿羊角的建筑装饰　　　　图 2-6　手工艺品 / 田中幸子

图 2-7　模仿葫芦形的组合食品提篮　　图 2-8　模仿梅花鹿　　图 2-9　模仿宠物毛发
　　　　　　　　　　　　　　　　　　　　　的椅子设计　　　　　的发型设计

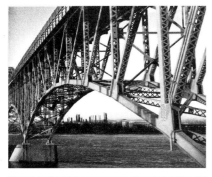
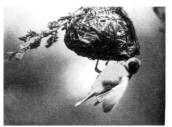

图 2-10　利用动物的骨骼结构构建的桥梁设计　　图 2-11　模仿鸟巢结构的建筑室内设计　　图 2-12　模仿蜘蛛网结构的桥梁设计

c. 作为美的形式的范型。人体的各部分比例，植物的花序、叶序，以及螺壳上几何级数的节奏，自然界中的对称、平衡、调和等美的形式到处可见。在设计中也常可利用这些美的规律创造美感（图 2-13、图 2-14）。

图 2-13　叶序与竹竿　　图 2-14　模仿鱼鳍结构渐变的建筑设计

② 人造形态。人造形态是指通过人的意志，依靠材料和处理材料的技术，进而加工出的物品的形态。人造形态是区别于自然形态而言的。人工制作的花草或走兽飞禽，即便与自然物看似一样，它们仍是人造的形态。人类在漫长的岁月中制作的很多东西都是从自然中得到启迪的，这一过程从初期的模仿逐步到后来的创造，例如飞机来自鸟的启发而不同于鸟，它比鸟飞得更高、更快。显然人造物与自然物是不同的。自然物是靠遗传等条件形成的，而人造物则加入了人类的意志、目的和相应的技术。人造形态的变化有时与自然形态的变化相似，这是人造形态的一个特点。

人造形态首先基于人类的需求，需求是创造的源泉，需求产生创造的意愿和设想。但仅靠此是不行的，要使设想变成现实，必须要有某种材料和加工技术，况且这起着关键的作用。当然人造物的造型还与特定的环境和风土人情等文化要素有着密切的关系，同时世界上各时期的人造物都有鲜明的时代特点和各国、各民族的文化烙印，见图2-15～图2-19。

图 2-15　高速列车和自行车设计　　　　　　　　图 2-16　建筑物案例

图 2-17　家具案例　　　　图 2-18　机器人玩具　　　　图 2-19　照相机

2.1.3　设计中的形态及其分类

在现代社会，工业产品充斥着我们的生活。各种工业产品都有自己的形态，同时从大量工业产品中也可发现一些共同的规律。作为设计师，为了有效地进行设计，有必要将形态进行系统的整理，尽管任何形态的变化都是无限的，但是人们在历史长河中对一些形态所具有的特性加以归纳，发现了它们的规律性。从设计的角度出发，可以将形态主要分为如下三类。

图 2-20 平面的三维形态

图 2-21 二维曲面的立体

图 2-22 三维曲面的立体

（1）平面的三维形态

这种形态，其上每个面都是平面。立体至少具有 4 个平面，即三棱锥体。由 5 个平面则可构成四棱锥体，6 个面可组成长方体，等等（图 2-20）。

（2）二维曲面的立体

设计中可以应用仅由二维曲面构成的形态，或进而考虑由二维曲面与平面合成的形态，如圆锥、圆柱等，还可以采用与三维曲面合成的形态等（图 2-21）。

（3）三维曲面的立体

设计中可以考虑用球面和抛物面等三维曲面与平面、二维曲面或三维曲面合成的形态，如图 2-22 所示，（a）代表一个圆球，（b）则表示一个蛋形。

如果用 A 代表形态中平面的数目，B 代表二维曲面的数目，C 代表三维曲面的数目，那么三棱锥则可表示为（4.0.0），长方体可表示为（6.0.0），这样就可将一些常见的单体形态进行归纳，如图 2-23～图 2-26 所示。

图 2-23 单体形态例一

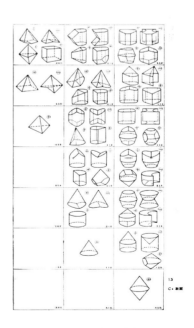

图 2-24 单体形态例二

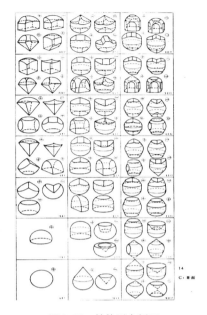

图 2-25 单体形态例三

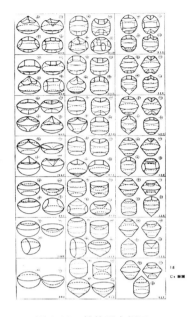

图 2-26 单体形态例四

当然形态的分类还有其他方法，上述分类的归纳主要为了在今后的设计中加以应用。在设计时可以取某一形态作为单体使用，也可将几种形态根据需要加以组合。事实上，对于很多产品，只要稍加分析，就可发现它们是由一个或几个形体组合而成的。因此，在设计中，我们也可以应用这个方法。当然，不是只从上述图例中去找所需的形态，而是以此为基础，加以分析，并根据具体情况作出变形和再创造。如图 2-27～图 2-29 所示。

图 2-27 环形形体组合一

图 2-28 环形形体组合二　　　　图 2-29 几何单体组合的产品造型

2.2 形式美法则

2.2.1 形式美法则概述

自产业革命以来，人类社会的物质文明与产业构造发生了巨大而深刻的变化。随着世界经济的持续发展，人们的生活水平不断提高，人们的消费观念、生活方式发生巨大变化；20世纪80年代，世界进入知识经济时代，消费的实质由物质消费转向精神文化消费；随着世界经济一体化，世界各国重新认识到传统文化的价值，多元文化交融将成为趋势，设计成了发达国家的发展战略与企业竞争的武器，成为世界各国迅速发展的热门领域；文化创意和旅游产业已成为新的经济增长点；随着科技日新月异，颠覆性的科技正在深刻改变着世界的产业与产品结构；世界进入了以设计创新为驱动力，大数据、互联网和智能化融合的第四次工业革命，进入了协同创新设计、拥有崭新的科学技术与生活文化的时代。

尽管现代大工业生产的水平和方式与手工业时代已有天壤之别，但在人类对美的追求这一基本需求上却仍然一脉相承。同时，我们还应看到，在不断发展的审美形式和因地而异、因民族而异的传统审美心理之中，人类共同的追求和创造形式依然存在，并且在文明的发展、文化的交流中，这些追求和形式逐渐积淀为普遍为人们所接受、理解和珍视的形式美法则，成为人们审美活动中最易被感受到，也最易引起心理共鸣的一些形式符号和手段。

形式美法则，是设计构思、构图中具有普遍意义的法则。形式美法则是设计的基础，在设计中，形式美法则必须为设计的内容、性能的实现服务；设计中形式美法则的运用只是设计构思、构图的基础，是创造的方法、参考和启示，而不是现成的定式和框架，更不等于具体的设计；形式美法则是从前人创造的经验中归纳、提炼而来的，其中包含了极强的合理性；但形式美法则不能代替设计中的灵活多变和"出奇制胜"。如果将形式美法则理解为某种定式，就会在设计中从根本上丧失了创造性思维的活力，这也是设计思维之大忌。

2.2.2 设计中的形式美法则

（1）统一与变化

又称多样统一，这是形式美的基本法则，是人们生活中既要求丰富性，又要求规整、连续、统一的心理需求的基本反映。任何艺术上的感受都必须具有统一性。单调、枯燥、缺乏变化和对比的事物总是令人失望的，在视觉活动中过于单一而平板的形象容易引起视觉疲劳，导致心理的反感，因而适度的丰富变化总是令人愉悦的，在视觉中也容易产生"美"的感觉印象。但另一方面，过度的变化则会趋于烦杂，因此又要有某种制约来减少杂乱，使其恢复整齐有序，正是在这种"多"与"齐"、"变"与"不变"的对立统一中建立了美的形式的基本规律，也正是因为如此，有人称"统一与变化是对立统一这一辩证法的根本法则在美学中的表现"。

统一与变化的法则在艺术形式中的表现是极为普遍的，如绘画中色彩的丰富变化和

图 2-30 基本的建筑形状

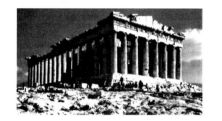

图 2-31 希腊帕特农神庙

图 2-32 不锈钢系列烧锅

图 2-33 灯具系列

色彩的基调，以及电影音乐中的主题旋律和变奏旋律，因此统一与变化是统摄各种艺术处理手法的基本原则。在建筑、室内、工业设计等领域的多种形式美法则中，它不但具有基本规律的意义，而且更是首要的设计指导原则。如图 2-30 所示，建筑学中最主要的、简单的统一形状是各种简单的几何形状的统一。图 2-31 为希腊帕特农神庙，其建筑的柱子都是简单的几何形的统一，希腊的神庙基本上都是简单的几何形状，古希腊人对于神庙中的每一根柱子都进行了稍稍向里的倾斜和柱间的微妙变化，以此来强调统一感。

在日益发展的现代设计中，多样统一的形式美法则越来越显示出其重要意义，对多样统一形式美法则的运用已经从单一产品的设计进一步发展到多件产品之间统一关系的设计（图 2-32、图 2-33）。如，服装设计与随身用品设计、佩饰物品设计之间的配套协调，人们既希望服装与佩饰、提包、鞋帽的设计各有特色，又希望它们彼此之间能协调统一，在穿着佩戴时是一个完美的整体。因此，服装款式的设计越来越多地连带到配套用品的设计，尤其是将妇女们的鞋帽、服装、佩饰、手套、手提袋等归成一个统一的设计系列，成为现代服装设计的发展趋势之一。

再如室内织物，床上织物、窗帘织物、地面装饰织物、壁面装饰织物、室内用具装饰织物等都分属于各种专业设计的领域，但在现实生活中这些物品已组织成一个统一的装饰织物整体，人们既希望这些室内织物的设计耐看、美观、富于色彩变化，又要求它们被组织在同一个室内环境中时彼此之间搭配协调，人们力求在丰富的室内织物搭配中做到既有多样变化又能协调统一。进而人们又以室内织物与室内器具的对比作为达到变化统一的手段，如室内家具、灯具、办公用具等过于繁杂的，就以柔和而统一的织物装饰来缓和、协调等。

"CI"（企业形象）设计命题的形成，也是多样统一规律向一个新的应用领域的扩展。代表一个企业形象的可视形式本来是纷繁不齐的，但"CI"设计将所有的形式都明确归于一个能代表企业精神的形式符号（企业标志）之下，这样以高度的统一明确企业的代表形象，又由该形象的内涵将企业精神的追求含蓄地表达出来，从而树立起集中而精确的企业形象；在这统一之中，又有企业形象标志在建筑物、广告、车辆、产品、生产环境、公文信函，以及工作人员的服装、领带、领花、帽饰等诸方面中的形式变化，根据不同的应用方式设计出色彩、排列、尺寸比例等不同的应用方案，达到既统一又各具特色的目的；

最后又规定出严格的细则条例，对各种不同的企业形象标志的应用进行规范化管理，在丰富和变化之中达到井然有序和完美协调，显示出现代化生产企业应有的文明水准。多样统一法则在现代工业设计中得到如此富于生机的发展，显示了古老的文化传统所蕴藏的无穷生命力，也说明只有在不断的创造性运用中才能真正将形式美的法则发扬光大（图2-34）。

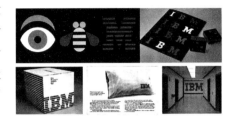

图 2-34　IBM 标志字体与应用系统

（2）对称与均衡

"对称"又称"均齐"，有人称之为"在统一中求变化"，"均衡"又称"平衡"，也有人称之为"在变化中求统一"。它们的目标相同，但形式美感的侧重各有不同。

对称是一种统一强于变化的格局，假定有一根中轴线，沿该线左右展开或上下展开的图像同形同量则为完全对称形式。对称可以有左右对称、上下对称、三角对称或四角对称等，以左右对称为最常见。对称美感的视觉法则是以重复和向心的韵律感、凝聚感、静止感为基础的。圆形是最完全的对称，圆之美产生了凝聚感、完整感，而最能给人以对称形式启发的，还是人自身的对称形式。人体的结构呈自然的对称形式，双眼、双耳、双乳、双手、双足等都是左右对称的。丢进万花筒的碎纸片本身并不一定美，然而经过三面玻璃的折射，成为从三面向中心集聚的对称形式，单一的形象经过折射重复呈现韵律感，就成为美丽的"团花"。普列汉诺夫在《没有地址的信》中称"欣赏对称的能力也是自然赋予我们的"。事实上，除人之外，很多动物的结构、植物枝叶的结构也是对称的，对称是在自然万物中存在的一种重要形式。

对称的作品一般较为规范、严肃、庄重，但处理不好则容易呆板。非对称是指对称之外的均衡物，这类作品富于变化，在实际设计中往往要考虑其他要素来取得较好的视觉效果，因为处理不好易造成零乱或不安感。图 2-35 是对称的图形，图 2-36 是非对称图形，图 2-37 为均衡的图形，图 2-38 为非均衡的图形。

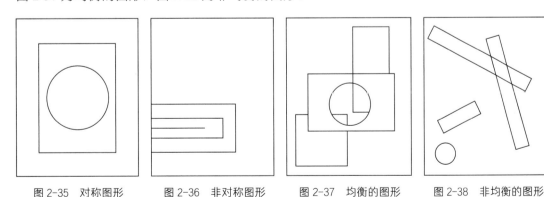

图 2-35　对称图形　　图 2-36　非对称图形　　图 2-37　均衡的图形　　图 2-38　非均衡的图形

在器物造型中，茶壶一般壶身是对称的，加上壶嘴，尽管俯视图还是对称的，但主视图就失去对称，再加上一只壶把，主视图就取得了平衡。图 2-39 为一个茶壶的设计图，下面为茶壶主视图，为均衡形态，上面为茶壶的俯视图，为左右不对称而上下对称的图形。

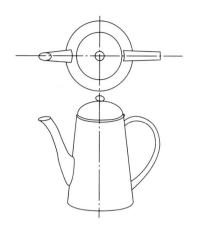

图 2-39　茶壶的设计图

图 2-40　古巴黎圣母院主视图

服装服从于人体结构，一般是对称的，但过于对称又显得呆板，在服装的一侧增加一只口袋或一款饰物，于是对称之中有了动感。现在一些时尚服装故意打破对称格局，有意采用左右不同色彩的面料，如左红右白或左白右红的色彩搭配等手法显得大胆而有生气，但若这一变化过大、过于突兀又可能失去平衡，因此设计师或在服装色彩不同的一侧加一饰物，或干脆给穿着者配一只色彩鲜艳的耳坠，让它们与服装另一侧的色彩相呼应，于是又在对称中求得了平衡，这就是"变化之中求统一"。

在建筑、室内、景观、工业设计中，对称均衡的手法越来越灵活、丰富，不仅有格局的对称均衡、色彩的对称均衡、体量的对称均衡，更发展了轻与重的对称均衡、硬质与软质的对称均衡、静与动的对称均衡等，使产品形态的形式变化更丰富多彩（图 2-40）。如在现代摩天大厦的入口广场上设一喷泉，利用水柱的挺拔和大厦的挺拔形成一种呼应（对称），以及利用水的质感、动感与大厦形成轻重、动静、刚柔对比的均衡。对称与均衡的规律在现代工业设计中同样大有用武之地。拔地而起的晶莹水柱喷发不已，有效地改变了整个大厦外观和广场氛围。

（3）对比与调和

对比与调和是形式美法则中最常用的法则之一，是各种形式美法则中最为重要的技法。统一包含了里外一致的单纯和静止，调和虽然强调形式上的类似，却也是包含着对比的一种统一，是蕴含着无限生机的谐调，所以是设计师大显身手的所在。调和的手法极其丰富，有充分的天地可供设计师驰骋才华，简言之，"手法的齐一、形（线）的共调、色彩的谐和"都可达到调和的目的。

色彩的谐和最易理解，"万绿丛中一点红"本来是红与绿的对比，但由于有大面积的"万绿丛"与小面积的"一点红"的对比，产生了一种主调，因而在对比之中达到了谐和。

形（线）的共调，是指造型形式之间的协调，方形与三角形，线型一致，虽形态有对比，但对比之中仍有调和；方形与圆形，形态不一，线型也不一，对比的意味则更浓一些；方形与波浪纹的形态、线型、组合关系皆不一致，冲突更甚。

调和的手法用得恰当可以变混乱为有序，变粗糙为精致，变简陋为高雅，但滥用调和则会流于呆板、平庸、乏味，所以成功的调和是对比之中的调和，即"大调和"之下的"对比与调和"的共存。"满园春色"是一种闭锁的、完全的调和，但未免失于乏味，因此有"一枝红杏"的破格与对比，产生了"平中生奇"的无穷魅力。

我们生活在充满矛盾的世界之中，矛盾就是对立的两个方面，这两者是相辅相成、缺一不可的。黑与白，是比较出来的，美与丑也是相比较而成立的。冷与热、低与高、甜与苦、黑与白、大与小……都是矛盾着的两个对立面。运用对比的手法可以加强各自的意味。例如，以富士山与泰山相比，人们往往不识泰山之高，而觉得富士山很高，这是因为富士山周围一片平地，就一个山头，对比之下显得特别高，而泰山周围地势较高，一座座山头高度相近，故泰山山顶似乎也不那么高了。通过对比能增强对立的两个面，而调和则相反，其能同化两个相比较的因素。

图 2-41　对比与同化

造形中的对比，是指利用造形中的某一种因素，如形体、线条、质地、色彩、虚实等，把其中差别较大的要素组织在造形中，使之产生对照和比较。通过处理和结合，彼此和谐，互相联系，使造形具有完整一致的效果，称之为调和。

对比只存在于同一要素之中差异程度大的条件，例如线条的曲直对比、形体的大小对比、空间的虚实对比等。在两种要素或同一要素之间差异很微小时，则很难形成对比，例如直线和微曲线只表现为调和，或两个圆的直径几乎相等，则很难形成对比。

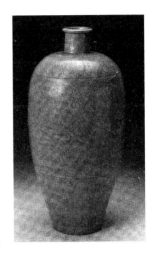

图 2-42　青瓷瓶

一般来说，对比是强调两者彼此之间的差别，能相互衬托，突出各自的特点，表现不同的特性。而调和则是缩小差别，使两者彼此和谐，寻找联系，表现共同的性质，达到整体的统一。例如，图 2-41 中相邻的两条线调和，而间距大的两条线则形成对比。图 2-42 是青瓷瓶，其口颈与瓶身形成对比，图 2-43 是青瓷香炉，由于口、底直径相近，且用微曲线连接，则显得调和。

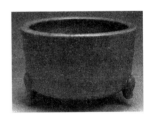

图 2-43　青瓷香炉

在运用对比和调和时，要注意以两种差别中的一种为主，另一种则起衬托作用，不能平等对待，否则会失去特点。对比与调和的形式主要有如下 6 种。

① 形体的大小对比。这是利用形体大小的对比手法，用小的形体衬托大的形体，使大的感觉更大，小的感觉更小。用次要的部分来衬托主要的部分，使造形式样有多种变化。此外，也可以使细小的部分感觉更精巧，大的形体则感觉更修长、更饱满，例如宋代的梅瓶（图 2-44），小口短颈，突出了瓶身的修长、挺拔。唐代的圆缸，口部、底部比较小，突出了缸体的饱满和深圆。

② 形体上线的对比。这里所说的线的对比就是指造形的轮

图 2-44　宋代的梅瓶

廓线以及在转折部分所形成的线，即各种不同类型的线所形成的对比关系。造型常常通过运用不同性质的线，如用直线或曲线来产生对比，使其达到富有变化的效果。例如，我们最常用的碗就是运用了曲线与直线的对比，如图2-45所示。

在造形设计中，我们经常运用不同性质的线的对比，因此应熟悉各种不同的轮廓线组合在一起的效果。特别是运用对比手法时，要使其谐调，中间要经过一定的过渡和衔接，使其能贯通在一起。在一些产品中还经常可以看到方与圆的结合，如电风扇座与杆的结合或瓶子上圆下方的结合。处理这类造形时一定要采用渐变的过渡，或者在连接处附加过渡件，有如建筑中墙与顶棚的交接处理一样。

③ 色彩对比。任何产品都有一定的色彩，各种材料不同的造形都要通过一定的色彩表现出来，色彩有时能起到加强造形的作用。在处理色彩对比时要充分理解色彩的不同属性的对比，包括色相、纯度与明度的对比等，例如红与绿、黑与白、大红与粉红的对比。当然还可在不同要素之间加以对比，例如墨绿与粉红的对比等。设计中应注意的是，在色彩的对比美化中要使之谐调，在处理色彩的面积和分量上要恰当，要有主次，不能平均对待。

④ 质地对比。在产品造形中还常常通过材质的工艺处理，使同一材质产生不同的对比效果。这种表面质地的变化也起着丰富造形和装饰性的作用。例如玻璃器皿上有时采用局部磨砂处理，一些产品表面（如家电等）也采用抛光与亚光的处理。除了同一材质的不同处理外，在大量产品上还常常可以看到不同材料的质地对比和调和处理。例如汽车的车体上玻璃窗与车身的金属、车身与橡皮轮子的对比。又如现代玻璃器皿在颈部加上金属件，把手则用塑料与木柄等。在这方面要注意不同质地配合时的协调性。例如金属器皿与木塑相匹配显得高档。但大型电机产品如机床，则不宜与木、纤维类组合。此外，不要滥用电镀件。

图2-46为德国克拉斯拖拉机，由金属、塑料、橡胶、玻璃等不同质感的材料组成；图2-47为电动车，由铝合金、橡胶、塑料等多种不同质感的材料组成。

⑤ 虚实对比。任何造形都占有一定空间，造形的实体所占的空间称为实空间，实空间之外，在

图2-45 几种碗的线形对比

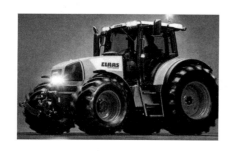

图2-46 克拉斯拖拉机（德国）

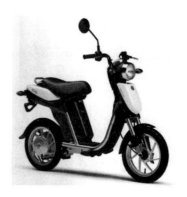

图2-47 电动车

视觉上所形成的和造形有关的空间感觉，称之为虚空间。

空间的组织和安排是造形设计中主要的方面，利用造形的空间虚实对比，以虚托实，突出实体变化，并通过虚空间的处理造成一定的变化，以增加造形的气魄。

同样一个主体，由于附件的细部处理不同，会给人以不同的感觉（图2-48、图2-49）。图2-50为同一主体加上不同的细部附件，虚实对比不同，感觉也不同。

⑥ 方向的对比与调和。图2-51中，相邻的线能表示调和，而距离较远的线则显示出对比。在不少作品中作者不自觉地运用了方向的对比和调和。如齐白石画的虾，都是一个方向，使画面显得十分统一。一般来说，只要注意排列时线或图形方向的一致性，就容易取得调和，如果方向相差太大，则易取得对比。但有时矛盾的线运用重复的方法，也可改变原来的性质，使对比变得调和。图2-52中，相互垂直的线是矛盾的线，但运用重复出现的方法，又可改变这一性质，使画面得到调和。

（4）重心与比例

重心主要是就立体产品形态而言的。立体的产品包括立置的、悬挂的、佩戴的等各种形式，这些产品按使用性能不同，又分固定的、半固定的、非固定的若干种形式。

无论这些产品的安置形式怎样变化，都有重心稳定或不稳定的要求。毫无疑问，大型的、立置式的产品重心要求甚高，一般要求有一个可使重心降低、求得安置最稳状态的底平面，底平面越大则越稳；佩戴式的产品体积小、重量轻，又有别针固定，因此对重心要求甚低，平面形态可任意变化；一般而言，悬挂式产品结构上要求绝对可靠，同时也要考虑重心求稳，既保证安全也减少使用的心理压力。有的产品设计有意利用重心不稳来实现功能，如可摆动的篮车、安乐椅等，利用弧形接触面的特征，

图2-48　自行车上的虚实对比

图2-49　紫砂壶/陈富强

图2-50　容器细部处理

图2-51　线的对比与调和

图2-52　对比与调和图形

使重心在一定范围内移动，达到前后摆动的功能要求。一般产品则要求重心稳、放置稳妥，因此便形成重心求稳的形式规律。图2-53是不同材料和加工工艺制造的摇椅，上部结构简单，设计的重心在下部。

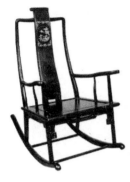
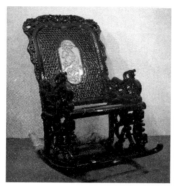
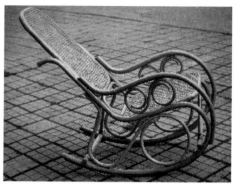

图2-53　几种不同材料制造的摇椅

重心稳妥并非绝对划一的要求，过分得稳则容易单调笨拙，求稳而中和的法则便是从两个极端之间取得某种中间状态，从而求得不同的稳定形态，如葫芦形器皿，底部平坦而下部圆球体偏大、上部圆球体极小，便可视为圆锥体的同类形，视觉效果是稳有余而活力不足；若底部极小而上部极大，则动态有余而重心不稳。中和的办法是避免两个极端，求得上下两部分之间的协调关系，既避免呆板又避免重心失控，成功的设计便出自这种调节关系之中。如一台灯，底座为一正方体，灯罩为伞形，正方形为重心最稳的形态，但设计时将其体积控制得很小，而上部灯罩的圆锥形体积被夸张得很大，有意造成某种倒锥形趋势，这样在上下部形态对比、体积对比之中做到既稳定又不呆板。最后设计者还在方形底部和伞形灯罩之间露出半个圆形灯泡的形，使整个台灯造型既简洁生动又稳定大方，产生较好的形态效果。

比例包含了两方面的内容。一方面是产品、器物与人体之间的比例，这一比例在现代设计理论中已发展成系统的"人机关系"科学，究其根源，则仍是造物中的比例尺度原则。另一方面的比例，则是产品、器物自身各部分的比例，其最典型的代表则是所谓"黄金比"的沿传使用，比例规律实际上是形态理想尺度的数学归纳，是千百年来造物经验的总结，在古希腊有"1∶1.618"的精确计量，在中国民间也有"三、五、八"之类的比例权衡经验，其实质都同出一源。

比例是达到理想形态尺度的重要依据，比例失调，会给产品形态带来严重缺陷，如圆柱体器物高度与直径之比应以1∶1.5为宜，曲线形花瓶的最阔度与高度之比应控制在1∶3左右为宜，这些形成经验惯例的比例是产品设计时的参考依据，倘若打破这些比例而又未采取其他措施调整新的比例尺度，就会造成比例失调，其对产品形态的影响将是很大的。

（5）重复与节奏

无论是自然界还是在日常生活中，许多形体都是有变化、有规律地重复着再现，例如

竹子的节，葫芦的体，建筑中的塔、桥梁，室内的楼梯等，其中一些结构是重复中又有变化的形态。

重复手法的运用，不能是简单的重复，而是按一定规律进行的，这样才能形成节奏和韵律，如果是一成不变的简单重复或是没有规律的杂乱无章的重复，都不可能产生节奏。

在设计时我们应该从自然中汲取经验，来处理形体的线形比例。图2-54是菊花头状花序的螺旋排列，给人有节奏的动态美。图2-55是罗马花椰菜的花。图2-56是眼镜蛇皮的纹样。我们从动植物中可以看到自然中的美有一定的规律。人们从自然中得到启发，在设计中经常不自觉地应用自然美的规律进行设计创造。图2-57是日本平面设计师永井一正创作的招贴画，应用了这种重复而有节奏感的表现手法，很有现代感。图2-58是阿瑟·亨利·丘奇于1907年创作的美术作品，真实地表现了花蕾的美。图2-59是河南省的

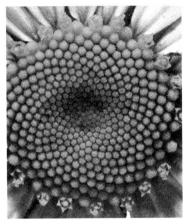
图2-54 菊花头状花序的螺旋排列

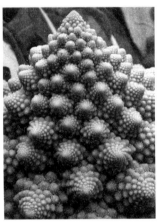
图2-55 罗马花椰菜的花

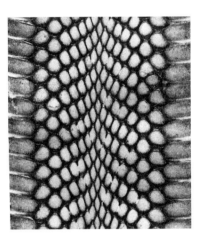
图2-56 眼镜蛇皮的纹样

图2-57 招贴画/永井一正

图2-58 《兰冠睡莲》
/阿瑟·亨利·丘奇

图2-59 嵩山塔

图 2-60　国外工厂零部件整理箱　　　　　图 2-61　江南花窗

嵩山塔，它和其他塔一样一层又一层有序地变化重复。图 2-60 是工厂零部件整理箱，应用色彩来区别不同的箱子，产生美感。图 2-61 是江南地区民居建筑中常见到的花窗，样式繁多，充分反映了花窗设计制作者的智慧和创造性。

这里要指出的是在处理重复和节奏时应该注意整体与局部的关系，尤其是系列产品。例如成套水具（一壶六杯）可以采用线形一致、高低不一的方法来求得统一变化。在现代机电、轻工产品中，诸如操作钮等部件大量采用，在设计时就一定要注意有节奏有规律地排列，杂乱的排列不但无法取得良好的视觉效果，而且还会造成事故。

（6）统觉与错觉

统觉又可解释为统调，是指产品设计中形态、色彩、纹饰等各项要素及各项设计的细部处理达到谐调一致、浑然一体、天衣无缝的境界，也可称为设计中的完整统一状态。比如四方连续织物纹饰，印成后连成衔接自然的整体，看不出饰样单元拼接的痕迹；一本装帧完善的书，从封面到书芯，从装帧到版式，从色调到工艺，都完美统一，不露任何破绽；一件家用电器，从主机到配件，从面板到背部，从开关到电源插头，都经过精心设计，绝无生硬拼凑之感；一款服饰设计，从服装到鞋帽，从选材到工艺，从色调到配件，从穿戴到用物等，彼此之间相互呼应、相互映托，共同组成一个统一的情调氛围；等等。这些都可称为设计与产品形态中的"统调"或"统觉"。

错觉则是另一类设计形式。人的错觉产生于生理的或心理的某些特殊反映形式，视错觉产生于人的眼睛对外界观察时的某些偏差反映，并由此会引起心理错觉等。线、形、色彩的相互干扰，以及明暗、空间、视角的关系，都可能产生对比的错觉、远近的错觉、高低的错觉和方向的错觉等。

错觉既可能给设计带来一些意想不到的麻烦，但也能形成设计师可特别加以利用的条件。因此在产品形态设计中，设计师一是要矫正错觉，二是要利用错觉，制造艺术的"错觉"。所谓矫正，就是对能加以避免的错觉事前在设计中予以纠正，如建筑体积中的视错觉反映，就是建筑设计师要努力克服的内容之一，古希腊帕特农神庙的建筑中，几乎各部分的线形都经过视觉矫正；在字体设计中也同样如此，如四面围合结构的

"口""国""因"等字,由于围合结构特别醒目,即使未经放大也会显得超出其他,因此书写时加以矫正,有意使其略小,在视觉上就显得舒服得体;阿拉伯数字的"3"与"8"若写成上下同大,就显得头重脚轻,矫正为上小下大时,反觉得合适得体;正半圆的器物看上去显得软塌无力,在半圆形之下增加一个高度,尽管其已不是真正的半圆,看上去却比真正的半圆更有力,等等。错觉更是服装设计师施展才华的天地,利用白色显得扩张、黑色显得收缩这一特性,设计横列线条增强宽大感觉,纵列线条增强高耸感觉。建筑设计师也可在强调建筑体量感或淡化其体量感的多种需要中进退自如、得心应手。

（7）其他形式美法则

除了上述技法外,还有一些形式美法则。例如利用透视的平坦与深远的手法（图2-62）,单独和并列的手法（图2-63）,锐角与扩散的手法（图2-64）,透明与不透明的手法（图2-65）,规则与不规则的手法（图2-66、图2-67）,简洁与复杂的手法（图2-68、图2-69）等。

其中,图2-66是根据某一原理或方法而展开构成的图形,它有明显的规律性,反之,图2-67为不规则构图,这类构图是取得意外性和异常性效果的设计手段之一。简洁与复杂也是取得画面秩序性的常用手法。这类图形规律很强,简洁明了,富于统一性,并且构成要素简单,便于制作。反之,将很多要素根据一定的方法进行较为复杂的组合,便会产生复杂的效果,这类图形处理好能使画面丰富,耐人寻味,处理不好,则会显得杂乱无章。如图2-68、图2-69所示。

图 2-62 平坦与深远的表现手法

图 2-63 单独与并列的表现手法　　图 2-64 锐角与扩散的表现手法　　图 2-65 透明与不透明的表现手法

图 2-66 规则构图　　图 2-67 不规则构图　　图 2-68 简洁的图形　　图 2-69 复杂的图形

上述是较为常见、常用的形式美法则，在设计时不宜只考虑一个方面或一种形式方法，而应加以综合研究与应用，同时在长期实践中发现和创造新的技法。设计时应根据内容善于在法则中矛盾的两个方面上下功夫。例如运用大与小、方与圆、具象与抽象、垂直与水平、鲜明与灰暗、强与弱等对比，能达到既相互协调又强化主题的目的。

总之，形式美法则是人们在实践中总结和创造出来的，在实践中，应综合性地应用。同时，随着设计领域的不断发展和学科的交叉，新的法则又将不断出现。因此，设计师只有长期参加实践，才能正确理解和掌握各种形式美法则。

如前所述，形式美的法则不能代替具体的设计，也不能解决各种新设计形式中出现的新课题，创造出既实用又富于形式美的产品形态，除了要把握以上这些形式美的基本法则之外，关键还要能灵活和创造性地运用。设计中无穷无尽的美的形式、美的生命，归根结底还在于设计师的勤奋与勇敢的创造之中。

思考题

① 举例说明形态的定义、分类和系统。
② 举例说明本专业常用的形式美法则和设计的关系。

拓展练习题

① 将自己日常生活和工作中使用的物品进行形态分类，并进行基本形态的分析。
② 请结合自己的专业举例说明视错觉和设计的关系。
③ 举例说明形式美法则在本专业中的广泛应用。
④ 结合自己的专业，应用形式美法则设计一件（或一组）文创作品。

第3章
造形表现技法

本章要点提示：
1. 全面理解并掌握设计中的造形表现技法的重要性、造形表现的种类和形式。
2. 系统了解并掌握设计中的造形表现技法。

本章重点： 通过各种造形表现技法课题训练，为今后的专业设计打下扎实的基础。

3.1 造形表现技法概述

3.1.1 造形表现技法的重要性

造形表现技法是工业设计中造型基础的重要内容之一。这是因为表现技法是表达设计师意图,向观众传达设计意图,决定设计方案,进而过渡到生产阶段的重要手段之一。表现技法不是一种固定的概念,而是一种具有独创性且随着时代的推移不断发展、丰富着的概念,设计中的种种技法不是为了技法本身的趣味性和构成一幅完美的作品而存在的,它们最终是为设计服务的。因此,大多数情况下,在进行某一设计时,常常将种种技法综合起来使用。有时在设计过程中也会加进偶然发现的技术要素,作为作者独特的技法而加以应用。

对于不同的设计主题应采用不同的表现技法。为了达到最好的表现效果,应采取一切可以采取的方法。既可以是描绘、实物与描绘相结合,也可以全部用剪贴,或用计算机来表现。若采用描绘的方法,既可以用透视表现,也可以用三视图表现,既可以是单色的,也可以是彩色的。

表现技法是人们在实践中不断创造、总结出来的,它处于不断发展丰富之中,同时正朝着越来越快、越来越科学、越来越真实地表现事物的方向发展。在产品设计中更是从平面走向立体,即由效果图向模型、样机的方向发展。因此,设计师除掌握几种主要的技法外,应尽可能全面地了解各种表现技法(包括一切领域的表现技法),以随时根据需要来运用在学习造形基础时,一般是采用某类工具、材料,如水彩、水粉、色粉笔、马克笔等进行练习的,这在初级阶段是必需的,通过训练先掌握某种材料、工具的性能、特点,然后在掌握各种技法的基础上才能对其加以综合应用。在学习表现技法过程中,可以用一种工具而用多种色彩材料来进行表现,也可以用多种工具进行一种色彩表现的尝试,还可以在很多不同性质的纸上作尝试,在各种尝试过程中不断发现新的效果,以为将来的设计服务。

3.1.2 造形表现的类型与形式

(1) 造形表现类型

主要分为艺术性的表现和设计、工艺的表现。

① 艺术性的表现。是指进行造形制作活动的主体具有艺术表现的意志,在将其意志进行物的客体化的过程中,通过材料及与加工有关的技法进行表现的活动,如图 3-1 所示。

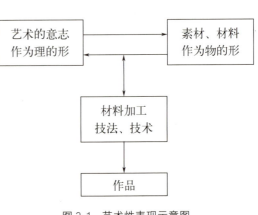

图 3-1 艺术性表现示意图

艺术性表现的意志受如下因素影响：第一是时代背景的问题，即任何样式都受到时代的影响；第二是必须注意不同地区产生的不同形象，即受到环境的影响；第三是人的环境，如父母、兄弟、亲戚、同学、朋友等的影响。

② 设计、工艺的表现。设计的造形表现方法是人们不断地发现生活中所遇到的各种问题，经过有计划的、科学的程序而提出的具体解决方案。设计的造形表现是指为了能使人类享有多样化的生活方式而进行的具体、造形化的表现。由于素材、机能和构造等具体因素中有着许多特殊的要求，因此在这方面它与艺术性表现是不同的。

工艺的表现则包括从设计性的造形到艺术性的造形之间广泛的表现方法。一般来说，设计是在满足了各种条件（即目的、素材、构造、美的形态、生产手段、生产性、运输、安全、经济等要素）的客观思考体系基础上构成的形态造形。

(2) 造形表现形式

是指创造出造形形态的活动。像绘画、雕刻一类的纯粹造形，像建筑、工艺设计一类的具有某种目的的造形，即为造形表现活动。从产生这些形态的过程来看，其中心为形体、色彩和材料三种要素的组合，除此之外，有时还应加上时间和运动的要素，并且这些造形要素不是孤立的，而是相互关联而成立的。造形活动也是追求美和用的活动，它大致可以分为如下四种表现形式。

① 再现性表现。从世界各国的文化遗产中都可发现，再现自然的形态是人类造形的主要表现手段。古希腊以来，往往以人体为主题，把刻画人体的表现作为美的基准。一些真实刻画人体的历史名作都是采取了视觉的、触觉的再现性和自然的表现方法。

观察自然的方法是艺术的法则之一。考虑到艺术的法则及明暗、调子等，为此必须以正确的素描来表现。在基础训练阶段的素描、速写、色彩写生以及临摹等训练都是再现性训练，这是从事艺术设计必须掌握的技能。

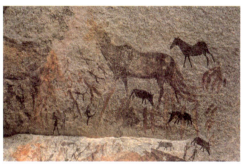

图 3-2　新石器时代洞穴壁画《狩猎图》

如图 3-2、图 3-3 为古代洞穴壁画，能够很清楚地看到写实的动物形象。再如图 3-4～图 3-9，为大师的人像绘画作品，各具特色，风格有明显不同。

② 抽象的表现。抽象的表现是指不用写实方法再现自然的形态的对象，而是用抽象的几何形态创造性地表现。这种表现只是将自然抽象成圆、圆锥、圆筒形来加以表现，以自然形

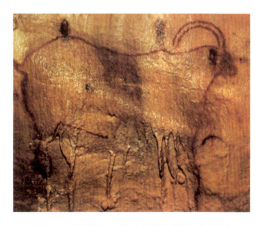

图 3-3　法国旧石器时代洞穴壁画《山羊》

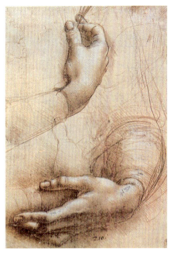
图 3-4　手的素描/达·芬奇

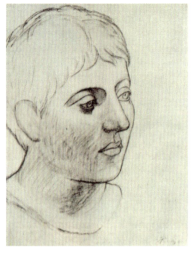
图 3-5　人像素描/毕加索

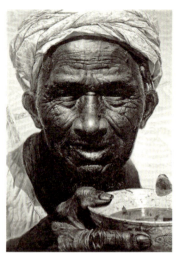
图 3-6　人物油画/罗中立

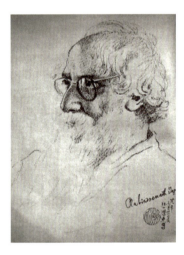
图 3-7　头像素描/徐悲鸿

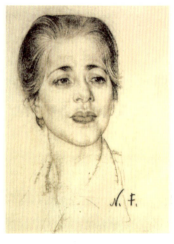
图 3-8　女性头像素描
/尼古拉·费京

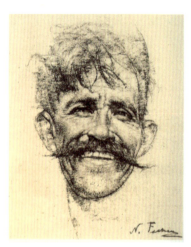
图 3-9　男性头像素描
/尼古拉·费京

态为出发点的立体派的艺术家分析、综合了自然的形态，创造了新的美的世界。

抽象表现实际上是从视觉再现向知觉再现的造形思考的转变。抽象表现不是创造稀奇古怪的形态的方法，而是现在的人面向未来追求的前进意欲，由此创造出造形的表现方法（图 3-10～图 3-13）。

③ 思考性表现。这里所说的思考性表现，可以理解为从再现自然形态和抽象的思考中摆脱出来，在无对象的造形表现过程中，由人的智力思考形态的一种表现方法。例如运用数学知识，或用理论的方法来创作雕刻等。

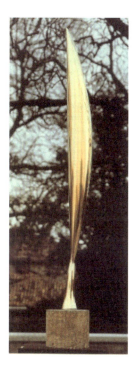

图 3-10 《空中之鸟》/布郎库西

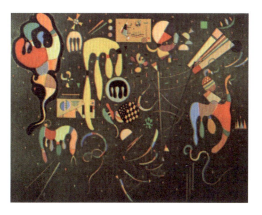

图 3-12 《变化的活动》/康定斯基

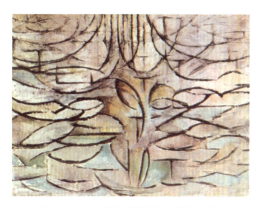

图 3-13 《开花的苹果树》/蒙德里安

图 3-11 《弓状的脚》/布鲁斯、海利·姆斯

这类表现的思考方法是想用单纯明快的形态构成基本的构造，以表示和主张新的空间。在这方面，还有人利用现代社会大量生产的物品及废物来构成作品，以此来反映现代社会破坏和集合的现状（图 3-14～图 3-17）。

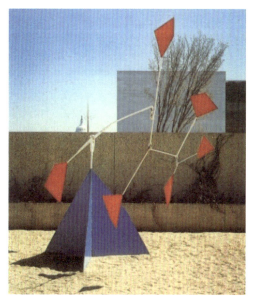

图 3-14 《动态雕塑》/亚历山大·考尔德

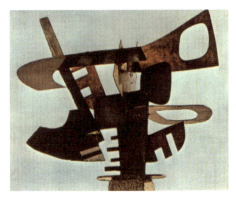
图 3-15 《古代神》/ 贝鲁特

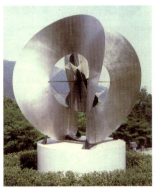
图 3-16 《球形的主题》/ 瑙姆·嘉博

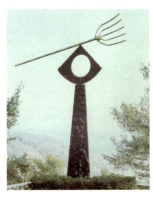
图 3-17 《熊手》/ 胡安·米罗

④ 适应性表现。所谓适应性表现，是指追求符合人类生活目的的形态的造形计划。这方面必须系统地考虑人类生活的目的是怎样发生变化的，将来又将如何变化下去等问题。

随着科技进步，人们的生活水平不断提高，生活方式逐渐多样化，生产模式出现了小批量、多品种的倾向。这种从大工业、大量生产到小批量、多品种的变化，就是适应性的变化。由于每个人的需求不同，因此必须产生更多的形态来适应各种需求。

图 3-18 宜兴长乐弘陶窑址围墙 / 张福昌摄

图 3-19 间伐材防山体滑坡的护墙体 / 日经设计

大工业生产给人们的生活带来了很大方便，并大大改善了人们的生活质量。但是不能否认其造成了公害四起、物的泛滥、资源枯竭等危机。因此，为了人类的存续，必须坚持"天人合一"的原则，珍惜地球资源，考虑地球生态的可持续发展，即使在物品形的创造之中也须遵守这个原则。我们所应用的适应性表现，也必须以整个地球上人类的生存为前提（图 3-18～图 3-21）。

图 3-20 用回纸制造的急救担架 / 日经设计

图 3-21 二合一容器 / 日经设计

3.2 设计表现常用的用具

设计师将自己的设计展示给他人并让人理解设计的内容是极为重要的。设计师为了确认设计方案,一般常用构思草图、概略草图、效果图等表现构思,然后在计算机上反复进行设计展开,为达到设计目标而进行一系列计算机作业。

概括起来,设计表现除计算机辅助外,大体分为两大类:一类是立体(模型)的表现,另一类是平面的表现。本书主要就设计学科常用的工具、材料与表现实例进行图解说明。由于现在设计使用的工具、材料日益丰富,种类繁多,因此应根据学习的专业和课题的目的要求选择合适的材料、工具进行练习。

3.2.1 纸类

设计与纸的关系非常密切,草图、效果图、制图、设计发布的版面以及各种设计的纸产品等,使用纸的种类繁多。图 3-22 是纸的规格,有 A 系列、B 系列,B 系列的长宽比为 $1:\sqrt{2}$。设计构思草图经常使用的纸的大小有 A2(4 开)、A3(8 开)、A4(16 开)等规格。设计领域最常用的纸类如下。

① 复印纸、插图用纸、草图纸(速写纸),大小、品种较多,可根据需要选择。

② 半透明描图纸(这是制图和草图主要用纸)、厚质描图纸(这种纸透明度好,无论是普通铅笔、色铅笔,还是色粉笔、墨水以及油性马克笔等都能很好地描绘,不会渗透到纸背面)。

③ 马克笔纸(A3 规格),这是马克笔草图练习专用纸。显色自然的白色专用纸吸墨较少,有适度的透过性,是一种优质纸。

④ 方格坐标纸。这是以 1mm 方格浅蓝色印刷的方格纸,主要适用于需要快速表达作品效果的实际尺寸设计草图。尺寸有 A4、A3、A2、A1、B5、B4、B3、B2、B1 等。图 3-23 为方格坐标纸,图 3-24 是利用方格坐标纸上的尺寸画的 1:1 设计图,效率高、最方便,这是小家电企业最设计常用的纸类。

⑤ 色纸。彩色纸的种类很多,使用频率高

图 3-22 纸的两大规格

图 3-23 方格坐标纸

图 3-24 在方格坐标纸上画草图

的有 CANSON 色纸，这种纸质地结实，色彩较丰富（全部 51 色），表面有一定粗糙度，广告色、水彩颜料、色粉、马克笔、彩色铅笔等描绘舒适，其在设计、建筑及其他相关领域被广泛使用（图 3-25、图 3-26）。

图 3-25　CANSON 色纸

图 3-26　在色纸上画的效果图

3.2.2　笔类

（1）铅笔类

铅笔的种类很多，一类是彩色铅笔（图 3-27），有 12 色、24 色、36 色等，适于各种草图作业，笔芯粗、软、难折断、油性成分极少，可以自由地重复涂描和进行润色，可以和马克笔和色粉笔并用。

另一类是通常使用的黑色铅芯的铅笔。如图 3-28MARS LUMOGRAPH 铅笔，是制图、绘画、设计等最常用的铅笔，线条均匀，不易折断，摩擦少，可以平滑地表现，有 16 种硬度（从 8B 到 6H）。图 3-29 为三菱 Uni 铅笔，有 17 种硬度（从 6B 到 9H）。另外，还有一种 EBONY 铅笔能描绘出金属性漆黑色的效果，非常适用于插图与草图。图 3-30 是世界闻名的美国工业设计家西特·米德的未来汽车设计的手绘草图与效果图。

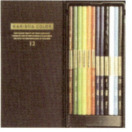

图 3-27　彩色铅笔

图 3-28　MARS LUMOGRAPH 铅笔

图 3-29　三菱 Uni 铅笔

图 3-30　铅笔草图（左）与色彩效果图（右）/（美）西特·米德

（2）马克笔类

马克笔主要分油性笔、水性笔和丙烯笔。其中油性笔含有酒精等有机溶剂，画到纸面上能快速挥发干透，叠色特别出众，适合设计师使用。较常用的有 COPIC 草图马克笔、细芯马克笔等。图 3-31～图 3-34 为马克笔的手绘草图。

（3）色粉笔

色粉笔的种类多种多样，常用的有 12 色到 96 色各种套系。图 3-35 为新型色粉笔（全 96 色），其色彩鲜明、粒子细，可以自由反复擦拭混色，特别是可以进行中间色和微妙的浓淡色调的表现。在描绘草图时，这种色粉笔通常与马克笔一起使用（图 3-36）。

图 3-31　马克笔画的烤箱草图

图 3-32　马克笔滑雪靴效果图 / 清水吉治

图 3-33　马克笔灯具设计草图 / 清水吉治

图 3-34　马克笔运动车草图 /（美）西特·米德

图 3-35　新型色粉笔

图 3-36　使用新型色粉笔绘制的效果图 / 清水吉治

(4) 其他笔类

除上述的马克笔、色粉笔和铅笔用具外,在设计领域还有很多的笔类用具。经常使用的有:① 活动铅笔。因其方便性和耐久性方面受到业界高度好评,有的活动铅笔还可以固定在制图工具上使用。② 圆珠笔。圆珠笔芯墨水有黑、红、蓝三种颜色。③ 白圭笔。是用比面相笔更细的短毛制造的描绘用笔,主要用于马克笔和色粉笔描绘的草图,在最终润饰时取一点白广告色或白水粉色点缀高光处。④ 钢笔和美工笔。其笔尖有粗有细,可加墨水,使用方便,可画不同粗细线条,主要用于作图、写字等。⑤ 炭精笔、木炭条。可用于素描写生、草图等。

3.2.3 制图工具

制图工具如图3-37所示,有多种规格,可根据需要选择。规尺类有:丙烯直尺、不锈钢直尺(供裁切用)、三角尺、T字尺、半径尺、圆孔板等(图3-38、图3-39)。其中,图3-40为椭圆孔板,包括15°、25°、35°、45°、55°,在绘制马克笔草图和效果图时使用频率较高,这种椭圆孔板主要是供设计专业学生使用;图3-41为5块组合曲线板,图3-42为3块组合曲线板,在描绘设计草图和效果图时使用频率较高。

除上述各类工具以外,还有美工刀、广告颜料、橡皮、色粉固定保护液、笔洗、透明胶带纸、双面胶带纸、剪刀等辅助工具。

图3-37 成套制图仪器

图3-38 半径尺

图3-39 圆孔板

图3-40 椭圆孔板

图3-41 5块组合曲线板

图3-42 3块组合曲线板

以上制图工具不仅在制图和设计基础学习时需要,在产品设计、平面设计、建筑、室内、景观等领域也都是必备工具。

3.2.4　计算机与CAD

随着3D、CG、CAD等软件的普及,工业设计、视觉传达设计、空间(建筑、室内、城市规划、景观、展示等)设计、服装服饰设计、动漫设计等领域从草图到产品化都可以用计算机来实现。

计算机辅助工业设计(CAID)几乎包含了所有的制造产业,从简单的无动力文具(如订书机)到复杂的交通工具,不论产品是简单还是复杂,都能在正式生产前,通过三维电脑绘图绘制草图、产品预想图,以及建立模型和外观展现动作,以供生产时参考。

计算机辅助工业设计通常会经过几个阶段:建立模型→视觉化→模拟→制图→色彩计划→步骤计划→生产→成本计算。这整个过程我们称之为CAD和CAM。其中,CAD包含概念形成、模型、视觉化及测试;CAM包含自动生产制图、过程计划、零件组合及成本计算。

传统的设计流程从创意到设计展开阶段,基本上都处于二维状态,仅以二维方式来思考,会有较大的偏差。现在设计师通过电脑,能直接以三维的方式来思考设计,模型师也可以依据三维几何模型资料,完成模型的制作,而结构人员更可直接采用相关的三维数据,进行机械设计与模具的开发,整个设计的流程在时效上获得提高,设计的品质也因此而得到良好的控制。同时,在草图的绘制与产品预想图的制作上,计算机比起传统手工绘制,在时效与品质上都有显著的提高。草图绘图软件提供了各种各样的绘图工具,既能模拟手工绘制的效果,又可增加电脑特殊效果,修改方便,色域丰富,选色方便、准确。只要建立好三维线框图,就可以生成任意角度的产品效果图。绘图软件提供了各种不同的材质效果,如金属、木材、塑料、玻璃、石材等,可以计算光线的反射、折射、阴影效果,效果图中的背景可以采用电脑制作,也可采用扫描图片,如一幅汽车效果图可以采用街景照片作为背景,通过将街景照片扫描导入计算机与汽车合成在一起,使效果更加逼真。

图3-43~图3-50为用计算机设计的优秀作品,供大家学习参考。

图3-43　大吨位智能矿用平地机 / 中国工业设计金奖 / 徐工集团 踪雪梅设计

图 3-44 妈咪宝贝行李箱电脑设计效果图/2012 红点奖和 IDEA 奖/沈法 设计

图 3-45 点读笔/黄河、朱重华设计

图 3-46 蜗牛音响/中兴 黄春设计

图 3-47 珐琅锅效果图/姚新根、丘志艺、臧璐娟设计

图 3-48 有钛无涂层炒锅与使用场景/姚新根、丘志艺、臧璐娟设计

图 3-49 VFZ 拾音灯/李维怡设计

图 3-50 榨汁机/李维怡设计

3.3 设计中常用的表现技法

3.3.1 常用的表现技法

在造型表现的基础训练中，一开始总是从黑白、单色入手。而实用中大量采用的表现技法是色彩技法，而色彩表现技法中最普通的是平涂，颜料主要使用水彩和不透明水粉色，工具则主要使用底纹笔、水粉笔和毛笔等。表现技法的种类很多，下面介绍设计中常用的、有代表性的一些技法。

（1）渲染、推晕

为了产生浓淡、深浅渐变的晕色效果，一般可以采用渲染、推晕、喷绘等技法。这是中国工笔花鸟画、年画中常用的技法（图3-51、图3-52）。

（2）喷绘

使用喷笔做深浅过渡处理，喷笔有各种规格，有粗有细，应根据不同题材选用（图3-53、图3-54）。另外，大面积处最好先涂个底色再喷。水粉色中有的色彩胶如普蓝、玫瑰等，很难用笔涂得均匀，更适宜采用喷绘技法。

图3-51 工笔画

图3-52 现代年画/刘喜奇

图3-53 汽车/西特·米德

图3-54 打火机/松丸隆

(3) 网刷法

网刷法一般是用蘸有色彩的笔（毛较硬）在金属网上擦，使色彩飞散到画面上产生过渡色。这种方法绘制出的点子较粗，不适宜表现精细的作品（图3-55～图3-57）。

图 3-55　网刷法工具

图 3-56　网刷模板　　　　　　　　　　图 3-57　网刷作品

(4) 丝网印刷法

孔版印刷与平版印刷、凸版印刷、凹版印刷一起被称为四大印刷方法，在孔版印刷中，应用最广泛的是丝网印刷。丝网印刷是将丝织物、合成纤维织物或金属丝网绷在网框上，采用手工刻漆膜或光化学制版的方法制作丝网印版。现代工业化丝网印刷技术，则是利用感光材料通过照相制版的方法制作丝网印版，印刷时通过刮板的挤压，使油墨通过图文部分的网孔转移到承印物上，形成与原稿一样的图文。丝网印刷设备简单、操作方便，印刷、制版简易且成本低廉，适应性强，广泛应用于彩色油画、招贴画、名片、装帧封面、商品标牌以及印染纺织品等（图3-58、图3-59）。

(5) 滚压法

将不同纹样、不同造型的滚筒蘸上色彩后在装饰面上滚压产生独特的效果。图3-60是滚压法工具和效果，滚筒可以根据需要自己设计更换。

图 3-58　丝网印刷机　　　　　图 3-59　丝网作品

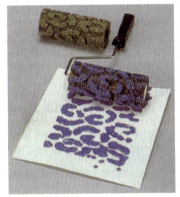

图 3-60　滚压法工具和效果

（6）色粉擦拭画法

用色粉笔和彩色铅笔等，在平涂的画面或白底上慢慢用手、纸和纸卷笔擦拭。在画表现图时最终多是用色粉笔和色铅笔来润饰的。图 3-61 中（a）是色粉笔擦拭步骤，（b）是完成的效果图，（c）是用色粉笔绘制电吹风效果图的步骤图。图 3-62、图 3-63 是采用该方法绘制的产品效果图。

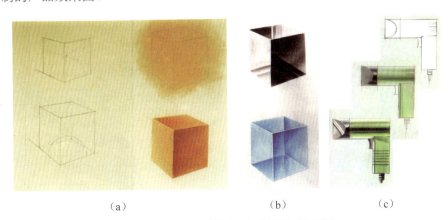

（a）　　　　　　　　　　（b）　　　　　　（c）

图 3-61　色粉笔擦拭步骤与效果图 / 张福昌

图 3-62　台灯色粉效果图 / 张福昌　　　　图 3-63　用彩色铅笔画的汽车效果图 / 张福昌

（7）高光画法

高光画法是一种在色彩纸上用彩色铅笔和色粉笔等工具快速、简洁明了地表现设计作品的草图和效果图的方法，是工业设计中最常用的表现技法之一。这种方法所使用的工具少，操作方便，效率高，效果好，常用于表现玻璃、金属物体和彩色物体等。在绘制高光时一定要注意光线的方向，高光不能够乱点（图 3-64～图 3-68）。

图 3-64　交通工具草图 / 松丸隆　　　图 3-65　玻璃杯 / 松丸隆　　　图 3-66　椅子 / 松丸隆

图 3-67　搅拌机 / 张福昌　　　　图 3-68　吸尘器效果图 / 张福昌

（8）粘贴法

粘贴法是一种不用绘画材料而将实物直接贴在画面上的技法。例如在表现服装效果时，可以将布料直接贴上去，更有真实感；表现某些产品质感时，可以用色彩薄膜等直接粘贴，不但平整且色彩鲜明，又富有质感（图 3-69～图 3-71）。图 3-70 是用色彩半透明膜粘贴而成的烤面包炉效果图。图 3-71 是用色彩纸剪贴而成的作品，利用不同质感的色彩纸可以制作出很有特色的艺术作品。

（a）效果图　　　　　　　（b）模型　　　　　　图 3-70　用色彩半透明膜粘贴的

图 3-69　电子秤 / 张福昌　　　　　　　　　　　　烤面包炉 / 横内富义

图 3-71　色彩纸剪贴作品

（9）摹拓法

我国的碑拓就是采用摹拓法的典型案例。这种技法是指将某种材料（如竹、木等）放在纸下面，然后用彩色铅笔、油画棒、木炭、色粉笔等在上面擦、磨，创作出的作品可表现出材质的肌理。图 3-72 为古代拓印实例。

图 3-72　古代拓印实例

（10）刻板印刷法

刻板技法有很多种，如：木刻、竹刻、石刻、陶刻、砖刻、碑刻等拓印技法；铜版画印刷、纸版画印刷、蓝印花布的模板刻制等（图3-73～图3-78）。

图3-73　南通蓝印花布/吴元新设计

图3-74　苏州桃花坞
木版年画

图3-75　江南水乡水印
木刻/张树云

图3-76　铜版画/张福昌

图3-77　利用塑料板制作的刻板印刷作品

图3-78　日本儿童纸版画

（11）墨流法

墨流法的制作过程大致为在敞口的容器里先倒入水，然后将墨或油性颜料滴在水面上，接着将细棒等工具插入水中慢慢转动，从而产生流动纹样，然后把吸水性好的纸轻轻平放在水面上，稍等片刻慢慢将纸取出，在纸上即留下十分自然的大理石云纹，干了以后可以用来设计制作各种物品（图3-79～图3-81）。

图3-79　大理石效果墨流

图3-80　用墨流的方法制作的色彩纸　　　　图3-81　色彩纸及用其制作的用品

（12）移画印花法

这是近代绘画技法之一，其方法大致是先在光洁而不吸水的纸上涂上颜料，然后将另外的不吸水、光洁的纸重叠上去，或将画纸对折，然后自由地磨压，在颜料干之前将纸慢慢分开，就会产生各种随机的纹样（图3-82）。超现实主义画家们常常使用这种方法。

图3-82　移画印花法作品

(13)滴色(墨)吹制法

利用蘸有大量水和颜色的笔,使颜色滴在纸上,或将笔尖落在纸上,再及时吹气,使色彩向四周扩散。这种技法可表现出焰火般的形态或水滴状等特殊的图形。这类作品有时还具有某种力量感(图 3-83)。

(14)计算机技法

用计算机来进行辅助设计已经成为设计界最普通、最普及和广泛的技法。随着计算机的普及,新的设计软件层出不穷,在设计中发挥着越来越大的作用,在二维、三维和四维设计中都展现了无限的可能性。只要熟练掌握了计算机辅助设计的软件,设计起来就会得心应手,比起用手工描绘效率会高很多(图 3-84~图 3-88)。这里需要指出的是,无论计算机如何发达、效率如何高,都不能够替代人的思想、美感和创造力,因此在使用计算机辅助设计前最好要掌握一定的手工描绘草图、效果图的能力。

图 3-83　滴墨吹制法作品

图 3-84　电风扇 / 姚远设计

图 3-85　电子竞技椅效果图 / 冯雨设计

图 3-86　客厅家具系列设计 / 韩吟秋设计

图 3-87　家具设计 / 冯雨设计

图 3-88　新"秦淮灯彩"书房照明 / 王倩设计

3.3.2　其他技法

除以上的各种主要的技法外，还有很多方法在艺术和设计的领域中广泛应用，同时随着材料和科学技术的日新月异，新的技法还在不断出现，我们也可以在自己的实践中去发现和创造新的技法（图 3-89～图 3-94）。

图 3-89　蜡和颜料

（利用颜料的不同性质，先用蜡画木纹再涂水性颜料，从而产生特殊效果）

图 3-90　喷涂纹样

（先在纸上制作出不规则褶皱，然后用不同的色彩先后、换位喷涂而成）

图 3-91　色彩砂粘成的画
（在纸或者板上画好图案，根据画面的色彩分几次涂上胶水，然后将色彩砂子撒在胶水上而制成）

图 3-92　拼贴图 / 福田繁雄
（日本著名的设计师福田繁雄利用世界各国不同色彩的国旗和照片制作而成的作品）

图 3-93　透视变形
（利用透视的原理进行变形处理，使图像在某一个位置看上去是不变形的形象）

图 3-94　反射图形
（用模板纸将画面进行变形后，反射在圆柱体上的是原来的画面）

　　上述介绍的各种表现技法都是为了达到某种目的、效果而创造的，我们可以结合专业设计、设计基础来学习，也可以专门安排单元学习。总之，我们必须明确技法只是表现内容的技术手段，如果失去了要表达的内容，技法将毫无意义。技法是为设计服务的，不同的设计应采用不同的技法。尤其要善于综合应用各种技法来达到预期的效果。至于素描、色彩写生及专业性技法（如玻璃表现技法、陶瓷表现技法等），应在专门课程中学习。

思考题

① 请简要说明设计中的造形表现技法的种类和表现形式。
② 请归纳、整理、分析本专业中的各种表现技法。
③ 举例说明跨专业、学科学习表现技法的必要性。

拓展练习题

① 请完成以《谈设计与表现技法》为题的小论文，1000字左右。
② 请根据教学计划并结合专业在老师的指导下进行各种表现技法的训练。
③ 结合专业设计课题（如办公椅设计），完成20个不同的手绘草图方案，并用计算机完成场景效果图等。
④ 利用废弃包装等设计、制作一件日用品。

第4章
平面造型

本章要点提示：
1. 明确进行平面造型的目的和意义。
2. 了解平面造型的造型要素及特征表达。
3. 学习并掌握平面造型的方法及规律。

4.1 平面构成概述

4.1.1 什么是平面构成

平面构成是主要处理具有二维（平面）元素的事物的构成，并且与主要具有三维（立体）元素的三维构图一起包含在构成领域中。在形式上，它是将各个表达元素结合起来，创造出一个新的统一体（作品、造型物体）。因此，对形式、色彩、表现材料、技法进行反复研究非常重要。平面构图是各个设计领域的重要基础，也是培养形式感和创造力的训练场。因此，为了构成而制定的规则是不存在的。如果了解了构图原理，就会更容易理解作者的创作意图。此外，从设计的角度考虑"平面"一词时，无需特别拘泥于平面的世界。

4.1.2 平面构成与设计

平面构成具有无限扩展其范围的能力，并能表现个人的倾向。对于这样一种领域，重要的不是如何看待它，而是获得这个领域中的知识，而这些知识就是对形态、色彩、质感、构图、表现法，或美的感觉、直觉力的把握，以及对材料、用具等造型可能性的研究。

正如前文所说，平面构成与各个设计领域中基本感觉的形式有关，在具体应用时，它不是极端抽象和非象征性的，在向相关设计领域过渡之时，它具有与设计对象的有机联系，作为共通性基础语言，它在各设计领域中得到广泛应用。此时，平面构成已不再局限于自身的范围之中，而是融入了设计者的创作意识之中，作为控制表现力的源泉。平面构成可用于众多的设计之中，即：① 用于视觉传达设计；② 用于工业产品设计；③ 用于服装设计；④ 用于建筑或室内设计；⑤ 用于环境设计。

4.1.3 平面构成的内容

现代设计教育的主干仍是从"包豪斯"（Bauhaus）的精神发展而来。在包豪斯设计教育体系中有一门名为"构成"的课，是一门专门研究造型及色彩的课程。现在的平面构成便继承了包豪斯的内容，但以更为科学和严谨的方法进行研究和分类，已经成为较为完善和庞大的基础体系。

现代科学的共同性构想，一度把研究彻底还原到"要素"的程度，再将之综合起来。以物理为例，分子、原子尚不能令人满足，还不断地探讨其终极单位——粒子。在现代医学和生物学中，也是重视生命体的终极单位——细胞。对于平面构成教育亦是如此，即把形式加以分析，并抽出它们的特性或要素，以便多方面探讨它们的性质，最终加以综合，达到培养创造力的目的。

平面构成基于一种分析和思考的思想姿态，着眼于作品的形成要素、特征或成分。例如对作为造型要素的点、线、面的探讨，正如科学研究中对粒子的把握。在平面构成中，

要素的研究有其特殊的重要性。平面构成中要研究的其他内容，如排列与组合、数理造型、视幻造型等均是以造型要素作为"单词"和"词组"进行特殊的组合，从而有效地表达平面形态和空间形态的二次元造型。平面构成还研究形式美的法则和原理，旨在把握对形式的审美感知，并探求形式与构想的结合，使完美造型的形成成为可能。作为设计教育的基础研究，平面构成主张采用单纯的几何图形或是其他非功利性的具象造型，将其作为实施重点，以排除实用性和其他功利性的干扰，作最单纯的造型探讨。

4.1.4　如何学习平面构成

平面构成的学习以练习为宗旨，特别强调课题制作的重要性，以通过练习的过程培养造型能力以及对形式的感知。对于平面构成的学习，首先应基于以下认识：

第一，平面构成不是一种手段，而是为培养视觉形态创造力的一种思维方式；

第二，平面构成不是任何一种艺术形式，而是一种形态分析和思维的探究方式；

第三，平面构成是对周围环境作出个性反应和独特表达的源泉和语言。

灵活运用平面构成方法，便可以认识到它适用于具象的造型，可用于各种实用设计和视觉艺术上。能领悟到这些方法之妙用并将其灵活运用，则设计作品便可时有创新，此谓"运用之妙，存乎一心"。

此外，在学习平面构成时，应尽量去掉图形的实际意义和功能，专注于纯粹的视觉和空间问题，在严格的附有条件的关系中，抓住急剧变化的倾向，然后综合形成统一的视觉整体。而在最后实际应用时，它又可能是极端抽象和非象征性的，这要求探讨向相关领域的过渡特征，把设计融入直觉和分析的工作中去。

4.2　平面构成的要素

4.2.1　点

在数学概念上，点是只有位置没有大小的几何存在。但在造型上，点如果没有形便无法作为视觉的表现，所以它必须具有大小这一要素，即要有面积和形态。康丁斯基曾经说过，一个点放对了位置，会令人感到兴奋愉快，若放错了位置，则令人感到不安。因此实际上，造型上的点更多的是具有美学意义。在平时所使用的各种点之中，必须特别留意其视觉上的不同特点，并注意研究美的性格特征。

（1）点的视觉特性

点作为平面构成中的基本要素之一，具有大小、形态、面积等视觉特性。其存在意义取决于它在所在空间中的比例关系和位置，同时点与点之间的相互关系也会影响作品的整体效果和表现力。因此，在设计中合理运用点这一视觉元素，可以使作品更具表现力和吸引力，达到艺术设计的目的。

图 4-1 具有特定纹理和图案的复杂形状

具体而言，点在平面构成中并非简单的几何概念，而是一种视觉元素，具有一定的大小、形态和面积。在设计中，点可以是圆形、方形、三角形等形态，也可以是具有特定纹理和图案的复杂形状（图 4-1）。在一个大面积的空间中，一个小点可能会被忽略或产生微弱的影响，但在一个小面积的空间中，同样大小的点可能会显得十分突出和重要。

（2）点的造型

① 线化。使众多点的位置靠近，便会产生线的感觉。如果它们之间的距离是不均等的，那么距离较近的点的引力比距离较远的点来得更强，因此若有计划地加以处理，就能表现出有一定特色的形态。也可以利用点的大小来替代线的表现。点沿某一方向逐渐变大时会给人以强烈的方向感（图 4-2、图 4-3）。

② 面化。点的移动产生线，点的聚集又产生面的感觉。点的面化感是十分相对的，同样大小的点，在不同存在空间的视觉效果也是不同的，其所在空间越小，则面的感觉越强，反之则点的感觉越强。此外，点的大小或配置上的疏密变化，将给面带来凹凸之感，而且大点聚集的地方偏黑，小点密集的地方则显出近乎白色的灰调。点的这种聚集特点，能表现出光影效果（图 4-4、图 4-5），即点通过巧妙的构成，将可表现出曲面或阴影，以及某种复杂的立体感。

图 4-2 点的线化示例（1）

图 4-3 点的线化示例（2）

图 4-4 点的面化

图 4-5 点面化产生的明暗效果

③ 虚点。以上所介绍的都是所谓"实实在在"的点，还有一种不画点的"点"。就原理来讲，如果四周被某些形所包围，那么中间留下的空白便成了点状，而且这种点状的形成也有其不同的特点，我们称此为虚点。虚点的形成方法有很多，例如把线切断，留下间隙点；用面加以包围，留下点状空白；在面上挖洞，形成虚点；等等（图4-6）。

（3）点的情感表达

点的特性会根据它所处的位置而改变。在设计中，点的位置可以影响观者对整个作品的感知和理解。例

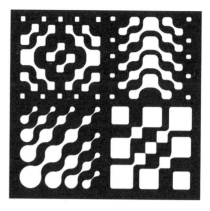

图4-6 点的虚实关系

如，一个点在作品的中心位置可能会吸引更多的注意力，而在边缘位置可能会被忽略或产生不同的效果。此外，当两个或多个相同的点同时存在时，它们之间会产生相互制约的力，形成一种视觉上的连接关系。这种连接关系可以是线条、形状或者是图案的一部分，通过点与点之间的连接，可以构成各种不同的视觉效果和构图结构。

在平面构成中的点，不仅存在大小和形状，而且还有形状的姿态，它不仅具有音乐的节奏和韵律感，还可以根据连续、间隔及方向性来表现出时间感。点具有多样化的形状、姿态、结构和肌理等，而它的情感表达便是点的美学意义的主要特征（图4-7）。

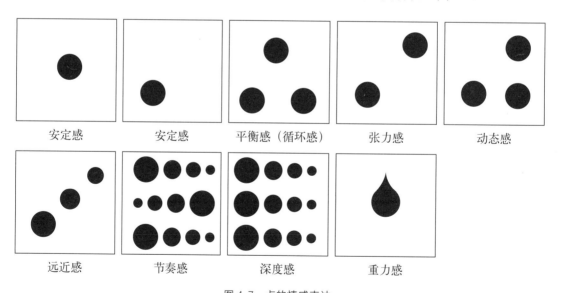

图4-7 点的情感表达

4.2.2 线

极薄的平面互相接触时，其接触部位便形成了直线，曲面相交则形成了曲线。几何学上的线是没有粗细的，只有长度与方向。在平面构成上，线除了有长度和方向外，还有多

种形式姿态，而且在造型要素中是比点更为活跃的要素。自古以来，常运用线来表现形，同时为把事物或具体形加以抽象化，也使用线。从文字、记号、绘画等无数在形中使用线的例子中便一目了然。所以内森·卡伯尔·黑尔认为"艺术语言的基本组成分子是线"，而且"线是宇宙构造的一个基本部分"。

（1）线与用具

线的表现始于对用具的选用。粗肥而明确的线显得十分有力，反之细长而徒手画成的线则显得微弱。画线的工具种类繁多，重要的是要能够掌握并体现各种工具的特点，并随时利用它表现出线的性格特征，像感觉优雅流畅的线条、具有速度感的线条、强劲的线条、圆滑的线条、单纯的线条、复杂的线条……由于工具选择的不同，在画面上可以感受到种种差异，也可表现出种种情感。图4-8是由各种工具所绘的不同肌理形态的线条。

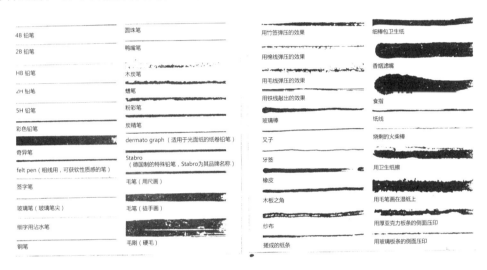

图4-8　不同肌理形态的线条

（2）线的种类和性格

线的种类见图4-9。

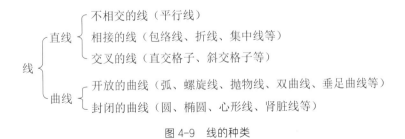

图4-9　线的种类

在造型设计中，线可分为徒手画的自由之线及整齐端正的几何之线。

不同形态性质的线具有不同的艺术风格，并使审美主体产生不同的审美感受，如：

垂直线——正直坚毅、严肃刻板、果敢向上、有秩序等。

水平线——开阔稳定、平缓、寂静、松弛、统一。
倾斜线——突破、发射、勇猛、不稳定。
折线——坚强、挺拔、挣扎、转折。
曲线——女性、温和、自然、圆满。
直线——男性、刚毅、力量、死板、单纯。

（3）线的造型

① 点化和面化。把线彻底分化以后，便有点的感觉，这种点如果排成一列，则有线的感觉，这就是常说的"点线"，即虚线（图4-10）。"点线"的构成很适于创作柔美、轻快的精巧作品，而且线的点化和点的线化互相渗透可形成更为丰富的图形，并且在照相机的协助下，可利用光点来作线化表现（图4-11）。

图4-10 虚线

不论粗细、长度、明暗，一切条件相同的线在配置的时候，间隔狭窄、密集的线群比间隔宽松的显得后退一点，利用这种关系来进行构成时，将可表现强烈的远近和立体感。如果大量密集地使用线，将会形成面的感觉，尤其有趣的是利用直线来构成曲面（图4-12）。如果运用上述特点进行急剧加深，还会构成具有三次元特征的空间形态（图4-13）。

图4-11 光点的线化　　图4-12 直线构成的曲面　　图4-13 叠加产生的空间效果

将线按不同的距离进行平行排列，也可以产生不同的视觉效果。线距大的部分会呈现出空灵的感觉，而线距密集的部分则会表现出厚实感。在这样的构成中，线条的密集程度决定了画面的纵深感和明暗调子。线距大的部分使得画面呈现出空灵的效果，给人以开阔、轻盈的感觉，同时也增强了画面的透视感和纵深感。而线距密集的部分则使得画面呈现出厚实的效果，给人以实在、厚重的感觉，同时也增强了画面的立体感和质感。

此外，需要注意的是，不规则的线也是构成的组成要素。不规则的线条可以表现出物体的质感、空间感和体感。例如，在素描作品中，画家常常通过细腻而精准的自由线条，来表现出物体的质感和立体感。通过细致入微的线条表现，可以使作品更加逼真和具有感

染力,让观者感受到作品所要表达的情感和内涵。

② 虚线。在白色纸面上画上排列紧密的黑线,黑线与黑线之间就会出现负的白线。不直接画线,而用其他线或面等间接制造出的线,称为虚线(或称消极之线)。虚线犹如虚点,它之所以重要,是因为间接形成的形态往往比直接形成的更为生动,它是画面上的活跃因素。虚线常与实线一起构成富于变化的图形(图4-14)。

图4-14 虚实线条的变化

(4)无形线的视觉作用

"无形线"是指在作品中并未直接绘制出来,而是通过其他元素的排列和组合所产生的虚拟线条效果。尽管没有明确的线条存在,但这些无形线在作品中具有导向作用,引导着观者的视线和注意力,起到了构成和组织画面的重要作用。通常来说,无形线通过色彩、形状、质感等元素的安排和组合,可以产生视觉上的线条效果,引导观者的视线流动。这些虚拟的线条可以引导观者从画面的一个部分移动到另一个部分,从而实现画面中各个元素的有机连接和统一。无形线的导向作用不仅可以影响观者的视觉感受,还可以通过线条的曲直、轻重、密集等特点来表达情绪和情感。例如,曲线、流畅的线条可以营造出柔和、温暖的情绪,而直线、粗犷的线条则可以表达出

图4-15 海报设计中线构成产生的空间感

强烈、激烈的情感。无形线的导向作用还有助于构建画面的空间结构和层次关系。通过线条的排列和组合,可以使画面呈现出前后远近、大小高低等空间感觉,增强画面的立体感和逼真感(图4-15)。

4.2.3 面

点移动成线,线移动成面,面的移动则构成体。在数学上,它们被视为没有"量"的东西,纯粹就其形态、位置与方向来作讨论。在造型上,由于不能处理眼睛看不到的东西,故把点和线看成有面积的东西,并赋予其大小、粗细和宽度。但面积的大小、宽度如果加得太多,自然就减弱了点和线的形象特征,而逐渐具有了面的倾向。

(1)面的分类

① 几何形:纯粹数学意义上的几何形在自然界里是找不到的,它是数学家脑中的函数形式,是纯形态的。几何形态具有"专求意象"和"清空性质"的特性,在其单纯的外

图 4-16　几何形的分类

图 4-17　圆的构成形态（1）

图 4-18　圆的构成形态（2）

图 4-19　面组成的空间形式

表下往往包含大量信息，因此在现代审美意识中越来越受重视。几何形的分类见图 4-16。

② 自然形：它以不背离自然法则为美，形成守秩序的艺术审美特征。在自然界中随处可见，如动物、植物、山水等。

③ 偶发形：其与几何形相反，具有强烈的非理性化倾向，是创作过程中偶发而成的，具有随意性和经验性。

④ 不规则形：这是人造的形态，是设计过程中运用较多的富有变化的形态。

（2）面的情感

正如线有许多情感特征一般，面的情感表现亦十分多样，与此最有关系的是"面形"的轮廓及其内部质感等。例如面形的轮廓具有浓淡之时，就比使用硬边时显得更为柔软。面的形态可通过各种方法来表现立体感，也可让人有韵律、动态之感，或透明、错觉之感。而且单纯几何形本身也具有一些情感特征，如正方形的稳健大方，三角形的扎实稳定，矩形的朴素安定，圆形的完美封闭，椭圆形的亲切和生命感等（图 4-17、图 4-18）。

（3）面与立体、空间

立体形态可以制作成三次元的实体，平面构成虽然主要用于表现二次元的平面效果，但用其表现三次元，其效果并不亚于前者。实际上，三次元的形象多半是在二次元的画面上表现的。

把立体、空间之形表现于平面上时，我们首先会运用到透视图法。这是把形态照着我们的感觉忠实地表现出来的方法。它在现在的工业设计、室内设计和建筑设计的预想图中起到了很大的作用。用二次元表现三次元，就是将二次元的面根据透视中的投影图法进行排列和变形，以模仿三次元的真实存在。以正立方体为例，正确掌握投影图中的平面、立面、侧面的形态和尺寸后，用面将其组合便可产生立体现实感。对表现立体感的图形而言，深度表示尤其重要。如图 4-19 所示，是由面组成的空间形式。如把点、线、面各自的多样性充分表现出来，将它们互相结合，并运用到三次元的表现上，将会产生更为丰富和具有现实感的立体空间图形，如图 4-20～图 4-22 所示。

图 4-20 立体空间图形

图 4-21 线产生的立体空间图形

图 4-22 面产生的空间扭曲

（4）面的群化

面的群化是一种设计方法，旨在通过基本图形的变化与组合，创造出全新的视觉效果。具体而言，首先，需要设计一个新的面单形，如圆形、方形或三角形等。然后，以此单形为基本要素，通过调整其方向、位置和大小等，进行有序的排列与重组，从而构成具有全新视觉表现的图形（图 4-23）。

单形的群化可以是比较随意的自由构成，也可以依据比较规律性的原则进行构成。在自由构成的群化中，单形的排列和组合比较随意，呈现出丰富多样的视觉效果；而在规律性的群化中，单形的排列和组合按照一定的规律进行，呈现出更加有序和统一

图 4-23 群化产生的空间扭曲

的视觉效果。

（5）图与地的"各向异性"

在面的构成中，我们通常将具有形象感的实体称为"图"，而将形象周围的空间称为"地"。一般容易被识别为图形的特征包括：在画面中央或处于水平及垂直方向的形状；封闭的图形；相对于过大形状的小形状；集中的形态；等等。

黑白两图形的关系相互转移，背景成为图形，或者图形退成背景，图与地的这种特性在视觉艺术中称为图与地的"各向异性"（图4-24）。这种特性表现在以下几个方面：

① 形状特征的差异。图与地在形状特征上存在明显的差异。图通常具有明确的形状轮廓，是画面中的主体，而地则是图的背景，形状相对模糊、不明确。

② 视觉效果的对比。图与地之间存在着视觉效果上的对比。图通常具有更强的视觉冲击力和表现力，能够吸引人们的注意力，而地则起到衬托、配合的作用，使图更加突出。

图4-24 图与地的"各向异性"

③ 空间位置的关系。图与地之间的空间位置关系是各向异性的。通常情况下，图位于画面的中心或重要位置，而地则围绕着图展开，起到衬托和填充画面空间的作用。

④ 色彩、纹理的差异。图与地在色彩和纹理上也存在明显的差异。图通常具有丰富的色彩和纹理变化，而地则相对单一，以便突出图的特点。

4.3 具象物的构成

当尝试开展平面构成时，对于自然物体而言，观察是必不可少的步骤。在观察和描绘自然物的过程中，构思如何组合这些元素的想法会浮现出来，并且通常通过资料（草图）来确定构思。需要注意的是，虽然有构成的法则，但是如果机械地套用公式，会削弱作者的创新能力，导致构成变得平淡和形式化，因此，作者应该重视创造独特的构成方法。

4.3.1 自然物的构成

手持素描本，从寻找能引起自己内心共鸣的自然开始，也就是指能够在心中引发某种感受的事物。例如，当以树木为对象时，可以感受到它的雄伟、年轻、美丽、生机勃勃的姿态；光线在树叶上反射的力量；树枝柔软的动态；树木群静静聚集时的浓郁氛围；等等。在观察对象面前，花时间与之对视，在与它对话的心境下开始描绘。通过这种对话来表达自己内心所感，感受不到的东西都被舍弃，不被表现出来，而感受到的东西则应当通过造型和色彩不遗余力地进行呈现。当感受到树林的空间中弥漫着湿润时，努力表现出这种感

受。当观察到从薄叶的背面透射出层叠的光线时，则可努力表达出这种复杂光线变化时带来的感动。

（1）树木的构成

首先，携带画架，寻找并追寻心中所向的树木，感受树木的宏伟、美丽、生命力，光线在树木上反射的力量，树枝的柔软摆动，以及安静聚集的树林所带来的深度等。

以一种与目标对话的心境开始描写，通过这种对话，来表达自己的心中所感。未感受到的事物被剔除，不用画笔去表现，而感受到的事物则被以形态和色彩的形式表现出来。换句话说，这是一种全身心投入到对象中的心态，当感受到树林中的空气湿度时，努力去表现这种湿度；当感受到树枝细微的美妙动态时，表现出它们如何舞动；当感受到阳光从叶子背后穿透的层叠气息时，努力捕捉这种复杂的光线变化来表达感动。前面提到的"剔除未感受到的事物"是构成的开始。漠然地描绘所见，或者不顾稀薄的感动而盲目继续前进，并不会真正构成作品，只会成为涂抹，作者自己的感动也无法传达（图4-25）。

树木的种类繁多，因此平时要注意观察，特别是针对构成的目的而观察，重要的是要勤于草绘那些可能成为自己构图表现对象的树木。

（2）矿物的构成

自然界中经常被用作构图主题的元素是天然矿物集合体——石头。从记录着大地历史的柔软岩石到极具硬度的岩石，从高耸入云的山峰到细小的沙粒，它们的形态多种多样。在自然界中，矿物无论大小，都像是在诉说着地球悠久的历史，似乎是与人类社会完全不同的存在。

图4-25 树的形态观察与提炼

在观察石头时，不用说大的石头，即使对于小石头，我们都会感受到一种被深深吸引的力量。这时，我们仿佛可以看到巨大的时间和空间，似乎一切都已经完全构成好了。正是这块石头告诉了我们构图是什么，并激发了我们尝试重新构图的意愿（图4-26）。

特别在中国绘画艺术中，常常将人类的愿望注入到石头的自然形态中，尝试着多种

图4-26 矿物的设计重构

构图。"布置结构"这个词常用于讨论如何创造布局的精妙之处，不论是在平面还是立体方面，都是构图基础的重要概念。在古典园林中，有许多仅由各种大小的石头组成的布局，这是一个很好的例子。除了人工石结构的构图之美外，通过仔细观察河流、山脉中石头自然形成的形态，从远处或近距离观察，将这种力量投射到心中，然后进行构图，这样才能重新认识其美的重要性。

（3）人物的构成

生活中，我们习以为常地认为人物的构成是我们熟悉的表达对象，因此感觉将其转变成作品是很容易的。然而，当试图将人物作为主题进行实际创作时，会遇到困难，特别是在美学表现方面更加困难，可以说没有比它更具挑战性的主题了。这种美的表现似乎在于平衡之美。体操运动中可以看到的平衡之美，是经过多次训练的结果，是动态的形态平衡，是从一个姿势到另一个姿势的转变瞬间，这在古代画家和雕塑家的作品中有无数例证，因此可以通过观察来培养对美的敏感性。罗丹曾说过："在我的作品中，很少表现完全静止的形态。"即使是观察一个手指或手腕的动作，也能看到多种情感。不仅仅是体育运动，还有舞蹈、戏剧等，当人物的情感通过全身生动传达时，就会产生超寻常的感动，美学得以升华。从一个人的表现开始，通过对群体表现的重复尝试，以及大小不同的表达等，都可以培养构图能力。此外，通过观察人物微妙的动作，我们会了解到人的形态几乎是没有重复的，从一个手指到成群的人体，都可以通过强大的构图力量得到表现（图4-27）。

图 4-27　人物海报作品 / 田中一光

（4）动物的构成

地球上现存约6500种哺乳动物，约11000种鸟类，约35000种鱼类，此外还包含约占已知动物种类3/4的昆虫类。换句话说，可作为构成的动物种类非常多，尽管我们日常接触的动物种类很少，作为设计表达的动物种类也非常有限。普遍情况下，与人类生活密切相关的动物有狗、猫和鸟。以鸽子为例，鸽子的脚趾底部似乎对触碰到的物体的质地和温度非常敏感；在洗澡时，它们会举起翅膀并交替展开，以接受水花的冲刷；它们的脖子相当灵活，可以向后扭转并戳进羽毛之间的空隙；当它们看到物体时，会伸出颈，倾斜头部，睁大眼睛，努力观察，并且会闭上一只眼睛；起飞时，它们会将重心前倾；当受到赞扬或注意到被观察时，它们经常会缓慢地展开双翅，并在稍后强烈振动。总的来说，白天的鸟类通常是非常活跃的观察对象。

飞行能力强的鸟类在飞行时会展现出优美的平衡，鸽子也不例外，当它们专注于某事时，它们的动作表现出最佳状态。观察它们时也可以注意到其自然的构图美，如警惕、恐

惧和攻击等自然状态，而完全休息时的美也是不可忽视的。每一只动物作为个体的形态都是构图的要素，通过共情而进行的表达展示了人类的情感，激发了对动物的热爱（图 4-28）。

4.3.2 人工物的构成

我们通常将形状、颜色、材料等作为人工物的主要表现形式。自然物作为构成的对象时，其主题必然存在，即使构成表现非常简化，也要求能够表现出该主题的特征。相反，人工物存在于从几何形状到生活用具的各种物品之中，涵盖了动物以外的几乎所有物品。从有机性质的角度来看，人工物大部分都是无机的。因此，在尝试构图时，很容易过于偏向理论，而忽视了观者的情感反应，无法捕捉到人类内心深处的感动，从而导致作品表达的不足。

图 4-28　动物素材的平面设计

在这种情况下，观察自然物可以作为一个起点。例如，捕捉光线的方向，从水的流动中提取线条的美感，或者从树枝交错的状态中提取山脉的轮廓，将这些素材收集在你的素描本中。当自由地描绘一条线时，通过线条的粗细、强弱、渗透等来表现其不同的情感非常重要。尤其是在用绘图工具表现所谓的自由曲线时，它被认为是尝试自我表达的第一步。总而言之，始终将美学构图作为目标来尝试是我们要牢记的重点。

4.4　抽象物的构成

4.4.1　线的构成

线条有直线和曲线，可以通过它们无数的变化来表现造型。垂直、水平、斜线、交叉、辐射等情况可以通过直线和曲线的运用来无限地表达。通过从自然物中获取灵感，通过纯粹线条的美来描绘形态之美（图 4-29）。努力创造出由线条形成的紧张空间，由此，通过线条本身的描绘方式，这个空间可以产生出柔软、刚硬、富有节奏感、大胆或者细腻的形象。离开自然物，抽象线条的展开也可以通过每个人独特的感觉来表现美感。无论是通过自由手绘的线条还是使用尺子或圆规绘制的线条，表达出忠实于内心的线条形状都是至关重要的，而且表现方式必须清晰明

图 4-29　自然物特征的提炼与表达
（学生作品）

确。稍微偏离位置或方向的不确定性都可能导致构图不成立，这个原则也适用于点和面的位置和形态（图4-30）。

线条的性质主要包括方向性和动态性。由两条或更多线条组成的构图，通过线条之间的力量关系，可以使人感受到强弱的对比。即使是仅由直线组成的基本构成也包括条纹、格子、辐射以及自由手绘等多种形式。在任何情况下，都要根据作者自身的审美来追求线条的形状和平衡，以达到不放置多余线条的目的，并追求明暗、粗细、长度的平衡之美。

4.4.2 面的构成

以几何形态构图时，特别是考虑以圆形或多边形等形状作为主题时，往往会想到圆形是正圆，而多边形则是三角形、正方形、五边形等形状。然而，需要首先意识到形状是可以创造出来的，而不是事先确定好的。

将表达材料限制在平面上进行描绘，仅以平面形状作为主题，会限制作者的表达思路。因此，应该考虑使用曲面、凹凸面、明暗等因素来进行构图，充分体现透视感和立体感。

创造新形状和新空间的方法与其他构成方法相同。其中一种方法是多次尝试草绘，或者在不同的纸张上逐个创建形状，并进行排列，以发现新形状。在这个过程中，必须考虑到面积的大小和平衡。构成被认为是统一和变化的组织者，其目的是获得视觉上的舒适感（图4-31）。

图 4-30　曲线的动态变化

图 4-31　面的组织关系

4.4.3 在特定形状内的构成

在日常生活中，最常见的构成之一是将某种形状分割为不同的部分，无论是平面的还是立体的，这种构成被称为分割构成或填充构成。地球被分割成陆地和海洋的情况可以被视为是由自然历史和能量所形成的构成。在平面的场合中，首先要确认上下、左右的方向。无论框架的形状是正方形，还是包含有曲线的形状，都需要通过良好的草图来确定画面的视觉重心。视觉上寻找重心意味着确保框架内构成的平衡与自然融合，并创造出具有张力感的形状结构，以及明暗交错的空间。因此，没有重心的构成会导致框架失去重要

性，构成本身变得模糊，从而难以表达作者的感觉意图。例如，在水平方向连续的条纹构图中，可以通过框架的纵横比例来确定舒适度。通过实际制作正方形、长方形、圆形、椭圆形以及不规则形状等不同的构成，可以更好地理解它们之间的差异性和适用性（图4-32）。

在一定的平面或立体中构成不同种类的形状，其目的是美学的平衡。不同形状在同一平面内相互吸引产生力量，形成强弱的空间，随着数量的增加，所产生的复杂张力，即力量关系也越来越多。因此，重复进行多次修改是关键，不仅要考虑构成元素之间的力量平衡，还应同时考虑背景的安排。形状的认知是通过明暗来实现的，加上色彩后，即使是相同的构成，也会因为有无彩色而产生完全不同的感觉，因此经常需要进行再构建。例如，相同形状的国旗设计，在黑白照片和彩色照片中会产生不同的大小、前进或后退印象。因此，首先要仔细考虑条件，努力制作精密且大胆的作品是非常重要的。关于色彩，作为平面构成练习的一种方法，可以从无色彩开始，逐渐添加有色彩的元素，甚至尝试只使用色彩或添加一种无色彩的方法。

虽然在平面构成中，我们经常看到某种形态只用一种颜色分割平面，但在同一平面内寻求深浅、阴影、柔和或模糊的感觉也能促进作者提升美学效果的研究态度（图4-33）。

图 4-32　在特定形状内的构成　　　　　　图 4-33　粗细线条排列产生的空间变化

（学生作品）

4.5　平面构成的组织形式

4.5.1　排列与组合

（1）形象

点、线、面、体概念要素，见之于画面，必出现一定形状、大小，色彩与肌理，这些可视的元素称为视觉要素，概括起来称为画面的"形象"。

"形象"一词可理解为泛指一般形象，形象若代表日常视觉经验中存在的物象，那就

是"具体形象",反之则是"抽象形象",如数学中的几何形象等。

形象可用机械手法处理,对此称为"几何形象";徒手处理的则称之为"有机形象"。两种手法处理的形象,前者简洁,后者繁复、具有生命力。

形象在平面上有时会出现空间的幻觉,例如同形状、不同大小的形象并存于画面,会造成前后的空间感。又如同一大小的圆形和椭圆形并存,则相比之下,椭圆形有空间转动的幻觉。形象还可以在画面上下左右作位置变动,或正负变幻等,由此造成画面突破性的丰富变化。

平面设计中,通过对一个形状的整体或部分进行加工所创造出复杂多样的视觉效果,称为"变形"。

若设计一组重复的形,或用彼此有关联的形来构成形,这些形可称之为"基本形",单形也可作为基本形用。

若将基本形用拷贝纸摹印,再重复组合,作上下左右变动,或正负变动,或作不同角度的组合等,设计出的基本形称之为"超基本形"。若画面出现是基本形的缩小,则称之为"次基本形"(图4-34)。

图4-34 基本形的变化

当两个以上基本形相遇时,会产生许多空间变化。这些空间变化往往会产生出人意料的美感。重复基本形或超基本形就依靠这些相遇相叠的变化而丰富多彩。最常见形与形之间的构成关系有8种。

① 分离:形象之间无接触便是分离,形象可作正负变化[图4-35(a)]。

② 接触:形象之间相互接触,形成新的形象[图4-35(b)]。

③ 覆叠:一个形象部分重叠在另一个形象上,这会产生前后的空间感[图4-35(c)]。

④ 透叠:两个形象相交叠,重复部分呈透明形态,即形成透叠[图4-35(d)]。

⑤ 联合:形象与形象相交接以后,连为一体,形成新的形象,称为联合[图4-35(e)]。

⑥ 减缺:形象与形象相叠而切掉其中一个形象的某一部分,称为减缺[图4-35(f)]。

⑦ 差叠:两个透明的形象相叠一部分,相叠部分呈实形,称为差叠[图4-35(g)]。

⑧ 套叠:两个形象完全重合在一起,呈现为一个形,称为套叠[图4-35(h)]。

基本形的重复:如果在设计中不断重复使用同一基本形,便称为重复。基本形大而少,画面简洁有力;基本形小而繁,则呈肌理状。

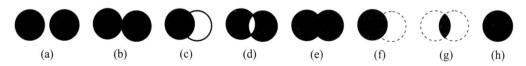

图4-35 形与形之间的构成关系

重复的变化：重复基本形可以是绝对重复，但基本形也可作方向、角度、正负等变化，还可以作位置等变化。

（2）骨格

骨格在平面构成中起着管辖形象的位置作用。它支配整个设计的秩序，决定形象之间的关系。骨格可分为如下 4 种。

① 规律性骨格：规律性骨格是严谨的、有数学逻辑的构成，令形象组合有强烈的秩序。规律性骨格运用极为普遍，在重复、渐变及发射等课题中都会用到。在规律性骨格中，重复骨格是经常运用的一种骨格，若将画面空间划分成若干相等的小空间，就构成重复骨格。

② 非规律性骨格：与规律性骨格相反，它有着很大的随意性，仅起着不严格的定位作用。在以后的对比、密集等课题中将有所涉及。

③ 有作用骨格：它限制各骨格单位的形象，使之彼此分离，可以在骨格单位内将形象、背景作正负变动，形象受骨格线切割。另外形象在骨格单位内可以上下左右移动，甚至超越骨格单位，超越部分受骨格单位线切割。当形象与邻近骨格单位形象相遇时，可产生透叠、联合、减缺、差叠及套叠等 8 种变化。在骨格单位内，形象外的背景可与邻近形象、背景联合。

④ 无作用骨格：这是纯粹概念上的骨格，仅引导形象编排定位，不起明显分割形象的作用。

如果将构成骨格的两种主要元素（即水平线与垂直线），加以宽窄、方向、线质等变动，就可以求得不同的骨格形式，可分为三类变动方式。

第一类变动：宽窄变动［图 4-36（b）、(c)］，方向变动［图 4-36（d）、(e)］，线质变动［图 4-36（f）、(g)］，线质、方向、宽窄的混合变动［图 4-36（h）］。

第二类变动：例如合二而一或一分为二的联合与分离变动［图 4-36（i）～（n）］。

第三类变动：即分条迁移变动［图 4-36（o）、(p)］。

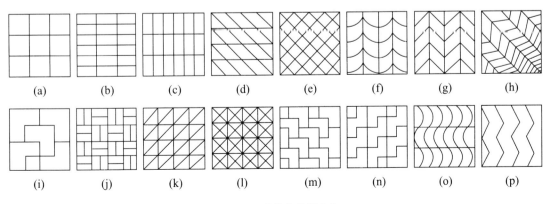

图 4-36　骨格的分类变化

(3) 近似

近似一般是指基本形的近似。在自然界，近似的现象是普遍的。例如形状相同而大小不同，或颜色、肌理不同等，有的差别大，有的差别小，但具有相同之处，这些都可视为近似关系。所以近似也可以说是重复的轻度变异，它的规律不十分严格。同样的东西，加以不同组合或不同角度的变化，也会形成不同的近似效果。

在人们心理习惯上，相关联的事物也可构成近似。例如同一族类的动物，或者是同一品种的某些东西。另外还可以从某些意义，或从功能相同的事物上去联想，例如各种中外文字母、阿拉伯数字等，尽管外形相距较远，但人们仍然感觉到它们是相关联的近似。

近似骨格可用半规律一词来概括，即有规律又不十分严格，例如不十分严格的重复骨格，甚至还可以随机分布（图4-37）。

图4-37　近似骨格

(4) 渐变

渐变是指基本形或骨格作渐进的规律性变动。这种变动是循环的，以具有节奏性、韵律性及自然性而取胜。

渐变不仅指形，形以外的大小、色彩肌理、方向、位置等都可以产生渐变。

渐变也来自日常生活经验，例如近大远小的透视规律，或者是生物的生长发育过程，都是由小到大的渐变过程。

渐变的规律比近似要严格，也可以造成幻视感。

基本形的所有视觉元素都可渐变，如大小、色彩、肌理、方向、位置等，如图4-38所示：① 基本形可作平面方向旋转（a）。② 基本形可作平面位置移动（b）。③ 基本形可作空间旋转及缩放变形（c）。④ 基本形可作空间移动及缩放变形（d）。⑤ 基本形可作形状渐变（e）、（f）、（g）。

图 4-38 基本形的渐变

除基本形的渐变外,还可以进行骨格渐变,骨格渐变分为 5 种(图 4-39)。

① 单元渐变骨格:一组骨格线等距离排列,而另一组骨格线则产生宽窄渐变,从而使骨格空间产生疏密感 [图 4-39(a)]。

图 4-39 骨格渐变的分类

② 双元渐变骨格：水平的、垂直的骨格线同时产生宽窄变动，形成双元渐变骨格，从而使骨格空间产生上下左右的疏密渐变，双元渐变较为复杂，但是它更具立体感和运动感［图4-39（b）］。

③ 分条渐变骨格：这是指每一骨格单位进行分条宽窄变动［图4-39（c）］。

④ 等级渐变：这是指水平线或垂直线产生宽窄分条变动，形成台阶似的效果［图4-39（d）］。

⑤ 阴阳渐变：将骨格线扩成面来使用，无需基本形。阴阳渐变中还可加上骨格线的方向变动和分条变动［图4-39（e）］。

渐变中不论是骨格还是基本形，都必须注意渐变的速度，快则形象急跃，渐变效果不强，太慢则会产生错视。另外须注意渐变不要形成中心，以免渐变与下一课题"发射"分不开。

（5）发射

发射与渐变有相似之处，也是一种重复的形式。但是发射的不同之处是它有一个中心，能形成视觉焦点，特别引人注目。

发射在生活中也是常见的现象，例如所有发光体都光芒四射，又如湍急的漩涡以及花朵等都是某些发射的形式。

发射应有两个主要因素：一是中心，这是发射骨格的焦点。焦点可以明显，也可以隐蔽［图4-40（a）、（b）］；焦点可以变换，也可以迁移［图4-40（c）、（d）］；焦点可以单元化，也可以多元化［图4-40（e）、（f）］。二是方向，骨格线方向可以从中心出发，也可以从邻近处出发，也可逼向中心，或是环绕中心运行［图4-40（g）～（j）］。

骨格线与基本形都可组成发射图案［图4-40（k）］。

发射骨格有3种样式：① 离心式：骨格线从中心出发而散向四方，骨格线可作任意变化，见图4-40（k）、（l）及图4-41（a）～（c）。② 向心式：骨格线从外围向中心迫近，线层可作曲折线形变化［图4-41（d）、（e）］。③ 同心式：线层环绕一个中心作同心圆，渐渐扩展开

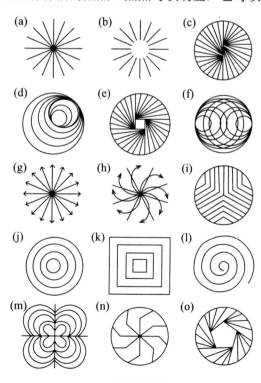

图4-40　骨格的发射形式（1）

去，线质亦可曲折变化［图 4-41（i）、(j)］。

发射骨格是一种渐变的骨格，一般基本形也须渐变，或不受骨格线限制，只作定位，引向中心。

发射骨格本身就可构成图案，亦可采取阴阳渐变的方法，使骨格线变粗而成面，利用这种方法设计的发射图案是丰富而漂亮的［图 4-41（f）、(g)］。

发射骨格可与重复骨格、渐变骨格等覆叠使用，构成繁复的漂亮图案［图 4-41（h）～（m）］。

（6）特异

特异是规律的突破，但仍存在于秩序中（图 4-42）。特异只是少数，目的在于突出焦点，打破单调，引人注目［图 4-42（e）］。

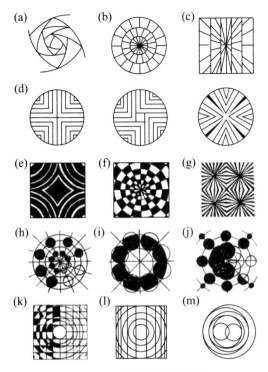

图 4-41 骨格的发射形式（2）

特异应当适当，过分突出则破坏了统一；如不明显，则又达不到特异的目的。

任何元素均可作特异处理，如形状、大小、色彩、肌理、位置、方向等。特异不限于重复骨格，在渐变和发射等骨格中均可使用。特异处理有：大小特异［图 4-42（a）］，色彩特异［图 4-42（b）］，位置特异［图 4-42（c）］，形状特异［图 4-42（d）］。

骨格也可以产生特异，即可从一种规律性骨格经转移点到达另一种规律性骨格［图 4-42（f）］，或再转移到第三种骨格［图 4-42（g）］。这些转移点就是特异。另外可以通过破坏规律产生特异［图 4-42（h）］，基本形的破坏也会达到特异效果［图 4-42（i）］。

图 4-42 特异性渐变

（7）密集

密集是平面构成中较自由的一种形式，基本形在画面中可疏可密，根据需要而定。基本形本身也可作大小变化。

密集的骨格大致可分三种（图4-43）。

① 向点密集：在画面中假设有一点或若干点，基本形向点密集，或离点密集。另外也可以在重复骨格、渐变骨格或发射骨格中进行基本形的密集［图4-43（a）］。

② 向线密集：在画面上假设有一线或若干线，基本形向线密集，或离线密集［图4-43（b）］。

③ 自由密集：可理解为任意密集，疏密任意调配。

密集应注意整体效果，服从某种意念，以免杂乱。其次，基本形不可过大或过小，过大密集难以形成，过小也如此。

另外密集构成应加强画面的层次与深度感，避免画面单调乏味。

图4-43 密集的变化

（8）对比

生活中万事万物都充满着对比关系，没有对比就分不清事物。平面构成中所讲的对比，仅利用视觉元素及其关系，在同一画面中进行对比，形式上较为自由，不需依赖骨格。形的大小、色彩、肌理以及它们的位置、方向、疏密、空间变化等都可以作为对比因素，精心安排在对比画面上。对比关系有形状对比、大小对比等多种多样的形式。

形状对比：不同形状的对比缺乏统一感，抽象形更容易在视觉元素上找到某些关联。例如棱角与圆滑［图4-44（a）］，直线形与弧线形［图4-44（b）］，几何形与不规则形［图4-44（c）］，等等。此外，由基本形相加或相减而构成的形状，会形成基本形自身的对比［图4-44（d）］。

大小对比：形状的大小这一对比很明显［图4-44（e）］，大小对比能产生远近对比感或轻重对比感。

色彩对比：色彩的明暗、纯度及色相均能产生对比［图4-44（f）］。

方向对比：方向相反或是互成90°的基本形，都有对比的感觉［图4-44（g）］。

位置对比：在画面中上下左右位置不同的基本形都可形成对比［图4-44（h）］。

肌理对比：肌理对比是指形象表面不同纹理的对比［图4-44（i）］。

空间对比：在平面上形象能形成前后空间对比感［图4-44（j）］，空间对比还有虚与实、有与无等情况［图4-44（k）、(l)］。

重心对比：垂直与水平的形有静感、稳定感，倾斜的形则有不稳定的动感［图4-44（m）］。形的轻重感也属于重心对比。对比的程度有轻有重，有强有弱。对画面对比的强弱节奏，应有全面安排。

对比骨格：对比的骨格是非规律性骨格，一般只作视觉分布。画面上求得心理上的平衡感即可［图4-44（n）、(o)］，而不需要绝对平衡。

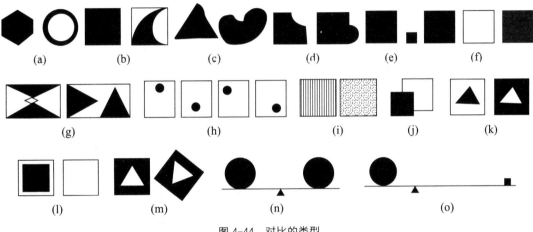

图4-44　对比的类型

虚实对比：虚与实是一种心理感觉，通常画面中有实质感的形称为实，而画面中的空间具有虚无的感觉，故称为虚（图4-45）。空间大而形小，形成虚包实的效果，引人注目而实在［图4-45（a）］。如果形象和空间背景面积相等，形象仍然会为主，背景为宾［图4-45（b）］。如果形大而将空间突出，形为虚而空间为实，这样就使图反转了［图4-45（c）］。

疏密对比：形在画面中的疏密关系，形成疏密对比［图4-45（d）、(e)］。

宾主对比：形在画面形成主体与客体的对比，主者占优势，宾者居于次要位置或占少数［图4-45（f）、(g)］。

显晦对比：指突出与不突出、明显与不明显的对比［图4-45（h）］。

图4-45　虚实对比关系

4.5.2 数理造型

(1) 分割

分割对于画面具有很大的影响,起到骨架的作用,这犹如骨骼对身体的影响。在各种设计领域中,许多种分割被大量运用。在纯美术领域中也是如此,像蒙德里安的构成艺术,其画面的分割乃是基本的造型行为。把一个完整的画面,利用直线或曲线,作有规则或是无规则的划分,便形成一张分割作品。当分割有规则性时,往往需要用严格的数学关系来推算,因此常采用许多数列(参阅本节"比例与级数"知识)。当分割并无规则性时,称为自由分割,这无需以数学关系为依据,而依赖于视觉经验。

① 平行线的分割。这是以一个方向为主的分割方式,同时各造型要素彼此间又具有平行关系,均可列为平行线的分割,而它的方向可以是水平的、斜向的或是垂直的。除了直线之外,曲线或弧线也可使用,由于方向的一致,容易表现出律动的感觉(图4-46、图4-47)。

图4-46 分割的律动感　　　　图4-47 平行线分割的效果

② 垂直和水平的分割。事实上,垂直和水平的分割可以说是两种方向的分割,就是在画面上采用垂直及水平两个方向的直线来实施分割。而垂直和水平具有安定的效果,画面能产生稳定、平衡和扎实的感觉。如运用得当,也能打破这些感觉,表现出丰富而变化的画面(图4-48)。

③ 垂直、水平和斜线的分割。这是三个方向的分割方式。由于斜线比较活跃,有运动和不稳定的感觉,而且具有多种角度的变化(对其角度不加限定,但在一件作品中,角度变化不能太多,以免破坏整体感),因此在垂直和水平分割中,再加入斜线分割,会产生更为丰富的效果(图4-49、图4-50)。

④ 发射状分割。这是从一个中心点出发,向四周发展的分割方式,由于有向外发射的感觉,故称发射状分割。由于发射线具有向四周扩散和向中心集中的感觉,因此具有运动感和力量感,视觉冲击力很强(图4-51)。

图 4-48 垂直和水平的分割　　　　图 4-49 多方向的直线分割效果（1）

图 4-50 多方向的直线分割效果（2）　　　　图 4-51 发射状分割

⑤ 等形分割和等量分割。有一种处于严格数学级数和不规则分割之外的较为规则的分割，称为等分割。等分割又分为等形分割和等量分割。就后者来讲，分割后的形态可以有所不同，但面积要相等。就前者而言，面积和形态都要相同，即等形分割必须是单位形完全相同的，故其与等量分割比起来，可以说更为严谨。严格来讲，等形分割是等量分割中的特殊类型（图4-52）。

⑥ 自由分割。这是不论规则而将画面加以自由分割的方法。其特征是给人以自由之感，即不拘泥于任何规则和规律的自由自在，排除掉数理逻辑的生硬、单调。在进行自由分割时要注意运用不相似的形或完全相异的形，以追求高度的自由，但同时要具有某种共通的要素，以追求统一感（图4-53）。

图 4-52 等形分割和等量分割

图 4-53　自由分割

（2）比例与级数

除了较为自由的分割之外，还有根据严格的比例和数列关系进行的数理分割。造型上所谓的比例乃是长度、面积等量的比。

① 黄金比。无论是古希腊雅典的帕特农神庙、雕塑《米洛斯的维纳斯》，还是现代的绘画、建筑和设计，都可以见到黄金比在数理造型中的运用。黄金比是个含有无理数在内的数字，如果取至小数点以后的第三位数，则为 1∶1.618，它是一个极复杂、极难计算的数字，但在几何学上却是可以简单求得的优美比例，将其用在作图上可以得出意想不到的图形。

黄金比数学上的公式为 $a:b=b:(a+b)=1:1.618$。参照图 4-51 可得到以下公式：$CD/DE=DE/CD+DE=EA/DA=$ 面积 $ABFE/$ 面积 $ABCD=$ 面积 $ABCD/$ 面积 $CDEF=1.618$。其求法为：先作正方形 $ABCD$，再求 BC 中点 M，以 AM 为半径，以 M 为圆心，画一圆弧与 BC 之延长线交于 F，然后再作成 $EFCD$ 之图形。利用黄金比例将画面向内分割较为多用，但也可把它当作数列来实施分割，则其发展性更广（图 4-54）。

② 根号矩形。如图 4-55 所示，其中 $\sqrt{2}$ 和 $\sqrt{3}$ 的求法一目了然。如把自然数 n 代入根号内成为 \sqrt{n}，那么使 $AB=1$ 时，$ABDD'$ 便称为 $\sqrt{2}$ 矩形。同样使 $AB=1$，长度为 $\sqrt{3}$ 的边 BE 作为另一边时，则矩形 $ABEE'$ 便称为 $\sqrt{3}$ 矩形。$\sqrt{4}$ 矩形是两个正方形组成的矩形。就矩形来讲，稍狭长，然而其用途广泛，常见于砖块、水泥块等建筑、室内设计有关的材料中。砖块等不仅短边与长边之比为 1∶2，厚度与矩边之比也是 1∶2，因此它们是高度合理化的单位形。$\sqrt{2}$ 矩形从另一层意义上讲也是合理化的。因为 $\sqrt{2}$ 矩形对折成半时的矩形与原来的矩形比例相同，即面积虽只剩一半，但因再度成为 $\sqrt{2}$ 矩形，所以形状不变。因此这种矩形广泛地适用于需折叠使用的纸张等的规格上。同时混合运用各种根号矩形进行画面分割，能产生丰富、整齐、严谨

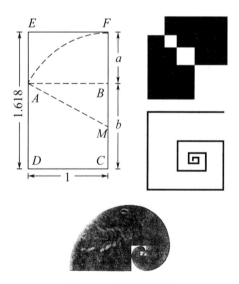

图 4-54　黄金比例分割

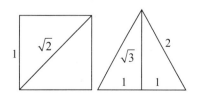

图 4-55　根号矩形与变化（1）

的数理造型之美（图4-56）。

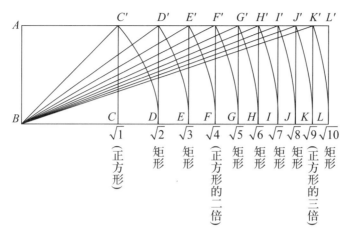

图4-56　根号矩形与变化（2）

③ 数列。以上都是具有长度、面积的形的两个参数间的比例。如果遇到三个以上数量的比例，就要进行数列的研究。根据一定数学关系所产生的数群均属于数列，它们对于造型极有用处，但很多在计算上烦琐，在作图上不容易，因此不实用。以下介绍几种具有代表性的、较实用并被广泛应用的数列。

a. 等差数列。具有相同公差的数列称为等差数列。例如1，2，3，4……，公差为1，又如1，3，5，7……，公差为2。利用等差数列实施的分割，称为等差数列分割（图4-57）。其公式为：a，$a+r$，$a+2r$……$a+(n-1)r$。

图4-57　等差数列分割

b. 等比数列。具有相同公倍数的数列称为等比数列。如1，2，4，8，16……，其公倍数为2。以等比数列为基础的分割方式，称为等比数列分割（图4-58）。其公式为：1，

a,a^2……a^{n-1}。

c. 斐波那契数列。把前面两个数的和作为第三项数字的数列，如数列1，2，3，5，8……，利用此数列的分割称为斐波那契数列分割，此数列的增值比例介于等差和等比之间，视觉效果较为柔和（图4-58）。其公式为：1，2，3，5，8，13……$p \cdot q \cdot (p+q)$。

d. 调和数列。调和数列的公式为：1，1/2，1/3，1/4……$1/n$。调和数列呈分数状态，较难处理，如果换成小数的话，便是1，0.5，0.33，0.25，0.2，0.16，0.14，0.12，0.11，0.1……。为了方便运用，可将顺序倒过来，并可将其增加10倍，成为：1，1.1，1.2，1.4，1.6，2，2.5，3.3，5，10。按调和数列进行的分割称为调和级数分割。

图 4-58 等比数列与斐波那契数列分割

思考题

① 明晰平面造型的相关概念及其在设计中的应用范围。
② 平面构成的造型要素及基本的构成方式有哪些？
③ 举例说明平面造型的训练内容。

拓展练习题

① 观察学校内外的不同事物，进行写生训练。
② 选取人工物、自然物进行平面构成的训练。
③ 学习平面设计的优秀作品，进行创新设计。
④ 选择一主题完成进行平面构成的综合设计，体现适当的构成方法及原理。

第5章
立体空间造型

本章要点提示：

1. 了解设计中立体造型的意义及构成方法。
2. 了解立体构成的材料类型及一般构成的思维方法。
3. 学习并掌握立体构成的形式美法则。
4. 通过学习案例，掌握并提升立体构成能力。

5.1 立体构成的意义

我们生活的世界是三维（立体）的，而在设计等造型活动中，需要从各种角度和立场来看待事物。设计出来的物品，无论如何都与人类有关，同时也遵循着自然法则。物体受到环境、心理、生理和物理等方面的影响，在不同的状况下重要性也不同，各个方面的作用相互交织，构成了复杂的关系。作为设计的基础，立体构成不仅仅是关于立体的理论研究，在实践和实验中，学习立体构成的目的在于培养以下三个方面的能力：

① 具有计划性和发展性的独立创造力（创意）；
② 直觉力和立体感（感知）；
③ 熟练的表达技巧（技术）和对材料的理解。

图 5-1 纸的立体构成

5.2 立体构成的材料

立体构成是基于多种材料进行形态、功能、结构和组合等基础训练的课题，可以利用身边的一切材料。除了考虑美学方面，如颜色、形状、纹理的美感，还要从物理和化学角度探索材料的造型潜力。

5.2.1 材料的分类

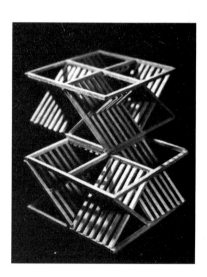

图 5-2 木棒的立体构成

根据材料的性质对其进行分类是一种常见的方法，例如将材料分为纸张、木材、纤维、塑料、玻璃、矿物、石材、金属等（图 5-1、图 5-2）。此外，也有根据是否为自然材料或人造材料进行分类的方法（表 5-1）。

表 5-1 材料的分类

自然物	无形	水、土、云等
自然物	有形	植物、矿物、动物等
人工物	无形	粉末、石膏、水泥等
人工物	有形	纸、金属、纤维、木材、塑料等

立体构成的材料可以根据其形状进行分类，包括块材、面材和线材。块材指的是立体的整体材料，如木块、石头等。面材是平面材料，如纸张、木板等。线材则是细长的材料，比如绳子、金属线等。然而，这三者之间存在着连续和循环的关系，因此严格的分类有时会很困难。

5.2.2 材料形状和心理特性

表 5-2 总结了材料的形状和心理特性。图 5-3 显示了材料形状的循环性。

表 5-2 材料形状和心理特性

项目	材料的形状	心理特性
块材（肉）		重量感强 充实感
线材（骨）		空间感弱 轻量 紧张
面材（皮）		表面（开阔、充实感） 侧面（空间、轻量、紧张感）

（1）块材

块材通常是立体的，具有充实感、力量感和重量感，但也有一些例外，比如泡沫塑料。总的来说，块材通常与外界明确区分开来，是封闭且稳定的，具有安全感和力量感。在造型方面，重要的是要根据每种材料的特性进行加工，以充分发挥其特点（图 5-4）。

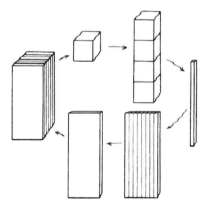

图 5-3 材料形状的循环性

图 5-4 石膏块材构成

（2）面材（板材）

板材的特点是薄而宽，具有足够的力量感，如果变厚会令人感觉迟钝，并且丧失了板材的特性。板材的切口呈现出线材的特性，而看不见切口的面则感觉接近于块材。被

板材包围的形状具有块材的特征，内部形成的空间与外界隔离，变成了封闭的空间。板材具有线材和块材的特点，包括纸、木板、金属板、塑料板等。虽然不同材料的加工难度不同，但可以利用其特性进行切割、折叠、弯曲、接合等加工。由于肯特纸、硬纸板等加工和获取容易，因此在基础阶段经常使用。在工作中，需要学习板材的特性，并尝试将其与其他材料的特性进行比较（图5-5）。

图5-5　面材构成

（3）线材

线材看起来虽然单薄，给人一种轻盈的感觉，但直线和曲线状的线材具有块材所没有的锐利度、紧张感和动态延伸的感觉。例如线、绳、钢丝，以及用纸、木材、金属、塑料等制作的细长棒状材料都可被视为线材。线材的组合构成中，外部连接的空隙具有重要意义，这种空间感是构成美的重要组成部分（图5-6）。

图5-6　线材构成

5.3　立体形态的形成

5.3.1　基本的立体

几乎所有的自然物和人造物都具有立体的形状。在自然界中，外观上具有规则形状的物体并不多见，但球体是其中少数的例子，例如苹果、鸡蛋等。具有规则形态和结构的动植物较少见，而这种规则结构更常见于矿物的晶体（显微镜下的微观世界）。

球体、圆柱、圆锥、立方体、棱柱、棱锥等是规则立体的基本形状（图5-7～图5-9）。除了球体之外，这些形状都可以用平面材料（板材）制作。设计师们需要牢记这些基本形状，在观察日常物品和设备时，将其简化为基本形状的组合，并培养形态分析的能力。通过不断培养对量感和形态美的敏感性，设计师们可以更好地进行设计工作。

图5-7　基本几何体

图5-8　自然界的球体

图5-9　人工物的球体

5.3.2 立体形态的力量感

造型中，除了量的感知之外，空间感（存在感）和动态感也是重要的要素，换句话说，也可以称为力量感和紧张感。即使物理上存在量，如果心理上的力量感较弱，就无法产生生命感。在使用块状材料构建各种形状时，需要考虑哪些形状具有力量感，哪些形状缺乏力量感。

基本的立体，例如球体，在数学上是最简单和完美的形状，因此在造型上显得过于均匀，呈现出静态的、停滞不动的形态。对于简单的形状进行某种加工处理，会产生类似生命体的力量感，呈现出清晰明了的感觉（图 5-10）。

5.3.3 立体的造型

造型的学习涉及感官的培养，同时也包括对各种材料的体验、加工技法的学习以及创意开发的探索。形状是人类为了自己而创造的，例如，设计把手，首先考虑到的是手感的舒适性，这是一种基本的思考方式，因为人对不同的门和器具施加的力是不同的，所以最终把手的形状是根据其使用方式和整体形状来确定的。此外，如果以纸张作为常见的板材进行练习，那么总结的经验通常也可以应用于其他类型的板材中，因此有必要进行广泛的思考和总结。

图 5-10　亨利·摩尔的雕塑作品

（1）块材的塑造

基于块材的基本造型方法包括使用可塑材料（如黏土或油泥）进行堆叠成型，以及雕刻块材、堆叠块材、组合块材等方法（图 5-11）。在构建基本形状时，微调无机的轴线、面、棱线等，以了解其对量感的影响是至关重要的。以下是量感训练的步骤。

① 抓住核心和中心方向，确定动态（力的流向）。

② 想象对外力如何抵抗和变形。

③ 尝试将曲面或曲线直线化（反之亦然）。

④ 考虑形状是否与材质（如石头、金属、木材、黏土等相匹配）。

⑤ 考虑是否将表面打磨得光滑，或是留下粗糙的质感（纹理）。

图 5-11　街道路面石块的拼接

此外，基本形的分割、分割重组以及等分基本形容积的技巧练习是增强造型能力的重要手段。

（2）面材的塑造

利用薄而宽的板材来构建立体结构的方法有很多种。纸作为最常见的板材之一，可以进行切割、折叠、弯曲、接合等各种加工。这些材料的加工方法可以进一步用于木材、金属、塑料等板材的成形。通过围绕面、面结构、容积、与外界的关系以及空间尺度的感知，可以培养直觉力。此外，还可以使用多张卡片进行构建，这种构造可以促进对单元和拆解的思考（图5-12）。

（3）线材的塑造

量与力的关系在"块材"的部分已经提及，但在线材构成的空间中，只要物理空间中的心理紧张关系不断，无论是封闭还是开放的空间都是生动的。空间若太过宽广，会失去紧致感，造成拉长感；反之，若过于狭窄，则会变得拥挤。

无论是直线还是曲线，其移动轨迹的差异都会被视为不同的侧面。可以多使用直线，甚至可以在平面上塑造看似复杂的曲面，但为了获得空间感，最好尝试制作立体作品。通过创作立体作品来培养自身的立体感知能力（图5-13）。

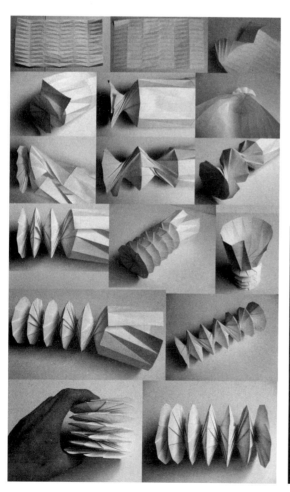

图5-12 纸的基本加工

图5-13 一组线材的构成作品

5.4 立体造型构成方法

5.4.1 立体造型的基本构建方法

（1）以线围合成立体空间

线形的连续限定有利于培养空间思维能力（图5-14）。

（2）体块的分解——减法

在简单的基本形体上进行体块削减，使造型脱离不开总体的完整性，如图5-15所示。

图 5-14 以线围合的立体空间

图 5-15 经减法处理后的长方体

（3）体块的组合——加法

以基本的形体元素进行加法叠加，形成更丰富的造型（图5-16）。

（4）体面切折形成的空间造型

运用这种手法时，除了追求对比与协调、节奏与韵律等美感外，更要注意逻辑构思的系统性。

运用该手法进行以下练习。

① 想象：根据图5-17中给定的平面想象、绘制轴

图 5-16 体块的组合

测图，最多能画出几种？

② 柱头的变化（图5-18）：除给定的几种变化方式外，还能想象出几种变化的方式？

③ 柱体的变化（图5-19）：在增形或减形的基础上运用折叠、剪切的手法对柱身加以变化。

图5-17 给定的平面　　　　　图5-18 柱头的变化

图5-19 柱体的变化

（5）空间形态的演变与生成

① 形体的基本变动方式：移位、旋转、反转、放大等。

② 增减演变：保持原有形式的基本特征，在体量上进行加减变化。

③ 根据记忆推论的形体演变方式：设计者在记忆的结构中分析先例，并以这些例子为基础，进行形式变化的推论。

④ 同规则演变：1978年米切尔和史代尼将文艺复兴建筑师帕拉第奥的所有别墅建筑加以分析，找出一套设计过程中形式上常常出现的规则，最后系统地推演出这些规则，如图5-20所示的基于帕拉第奥文法推演出的设计方案，类似的还有赖特文法。

图5-20 基于帕拉第奥文法推演出的设计方案

（6）材料质感与色彩的运用

除了形式之外，色彩和材质也是对立体空间造型美感十分重要的影响因素。色彩运用应建立在和谐的秩序之上，在适当的地方变化色彩，以求得趣味性和对比的效果（图5-21）。

5.4.2 立体造型创造的思维方法

图5-21 色彩的变化

创造性思维，即在创造性活动中表现出来的，具有独创性、能产生新成果的高级、复杂的思维活动。作为人类的思维活动，创造性思维自然适用于科学、艺术、设计、技术等各方面。在立体造型创造活动中，创造性思维发挥着主导作用。

在造型创意设计中，创造性思维表现为以下几个方面。

（1）发散性思维

发散性思维，是一种全方位、多层次思考的思维形式。不受传统观念的束缚，不考虑任何"可能性"而大胆地"异想天开""胡思乱想"。这样彻底放开地思考，在相对短的时间内可以获得一定数量的多个方面的想法。其中思维的灵活性在发挥着"发散"的作用，这种灵活性表现在思维能迅速地、轻易地从一类对象转变到另一类内容相隔很远的对象上。

运用发散性思维进行形态创造首先应该限定时间，没有时限的思考会减弱创造力的发挥。其次规定在一定时限内的数量要求，数量越多创造力越强。按照以下一些思路会广开思维。

① 多角度、多层次地思考。从各个不同的角度去思考，例如，利用直线在空间中进行造型，直线可以构成方形、菱形，甚至空间圆形等更多自由的形态。

② 逆向思考。从正反两方面去思考，例如，圆形与方形的对立，以及粗与细、动与静、厚与薄、曲与直、大与小等，将事物双方相对立的因素进行全面考虑。

③ 分解和重组。把形和形体归结到最根本的元素，即点、线、面。将表现为点、线、面的不同造型进行重新组合，形成无限的新形体。

（2）想象思维

想象是在经验的基础上对表象进行加工、改造从而创造出新的形象。例如，人们可以根据别人的口头或者文字描述，在头脑中形成没有亲身体验过的场景，甚至可以形成现实中根本不存在的景象。客观存在的现实是想象的源泉，想象也可以说是大脑对经历过的事物进行结合、联系而产生新的事物的过程。想象有不自觉的想象，如听故事时对故事情节的塑造；有有意的想象，即带有一定目的性和自觉性的想象；有再造的想象，这是指在一定限定条件下形成新的事物形象，如产品和建筑设计。

（3）联想思维

联想是依据过去的生活经验从看到的事物中得到启发，找到其类似性而进行的思维联系方式。联想对象之间总会在某一方面具有某种关联，例如相似特征、对比特征、意义特征等。

（4）直觉与灵感

直觉是思维的洞察力，是一种对事物高度敏锐的判断力。高度的直觉能力来源于个人的学识和经验以及环境的影响。对于空间形态来说，直觉能够迅速判断形体的走势、空间造型整体的美感等，为造型创造指明方向。灵感是人在注意力高度集中的时候其思维活跃活动的结果。每个人都会产生灵感，但是灵感需要人调动全部智力，专心致志地沉浸于思维活动中才能够产生。在立体造型创意设计中要依靠以上的思维能力，并遵循以下一些方法完成立体的创造：概括客观物象，对其进行提炼、取舍，取其主要的、最能表现客观事物特征的部分，舍去细节和不影响主体特征的部分；运用自己的想象力对客观事物极尽夸张，以达到震撼人心的感染力度，而对于不表现他物的抽象形态，则呈现简洁或复杂的形式；分解客观事物为各个局部，或分解到最后成为点、线、面等形态要素，以形态要素的表现力去创造形态，将合成分解后的各个局部予以重新组合，或以形态要素组合而创造新的形态。

5.4.3 线材空间造型

（1）线材排列造型

这里提出的线材排列造型并非用很多单元线材作立体空间组合，而是用两根线材作有计划、有规律的思维练习。例如，用两根火柴棒在台面上排列，会有多少种组合方式呢？这似乎是一件简单的事情，但如果需要快速列出全部的组合方式，而又不从有计划和有规律的方法入手，那么可能会有些费力。怎样才是有计划、有规律的组合呢？

第一步是自由大胆地把两根火柴棒组合出尽可能多的形式，如图5-22所示。

图5-22 火柴棒组合（1）

应该说，在设计中的构思阶段（如草图阶段），方案的数量多要比其质量高更为重要。但即使是在这一阶段，也不能让相似的、同质的方案太多，因为相似的和同质的方案过多，不便于设计者的判断分析，所以异质方案的产生是非常重要的。

第二步是把随意想到的方案集中分类。首先可以根据两根火柴棒不同的接触形式来分类，例如，两根火柴棒的杆与杆接触、杆与头接触、头与头接触、平行全面接触、平行部分接触等几大类，如图5-23（a）所示。设计中发现问题的方法在于对反向思维的巧妙运用，即在一种构思的基点上，再从相反的角度想象出另一种构思。所以，当归类出几种不同的接触形式之后，又可运用反向思维推断出非接触的几种组合方式，如图5-23（b）所示。

通过以上构想、归类和反向思维，就已经把富有代表性的、主要的组合方法都概括出来了。在有了有代表性的、主要的组合方式后，还可以把它们排列成有连续性变化的系统图（图5-24），这种方法能进一步培养有计划性的思维能力。

图 5-23 火柴棒组合（2）

图 5-24 火柴棒排列系统图

（2）剪切造型

剪切造型是通过对纸的折叠和剪切创造出线型，这往往是把多层之面作一次性处理。利用这种方法，有可能表现出平面构成中难以创造的、特殊的效果。剪切造型实际属于一种空间思维的练习。

① 一折一剪。一折一剪是剪切造型中最基本的方法，若只是随手折叠一次和任意剪切一刀，这种方法就更容易了。而这里要强调的是：a. 先随意折剪，但要求在打开之前就想象出结果；b. 利用简单的方法创造出不对称的线型（图5-25）。

图 5-25 一折一剪

② 多折一剪。无论怎样折，都有一个条件限制，即只能剪切一刀，并要求剪切成一条直线。一种方法是先自由地把纸折叠，然后大胆地剪出一条直线，打开看时就有可能发

现一些意想不到的线型，从而得到新的创意。另一种方法是先想象出结果，然后推断出表现这一结果的方法。后一种方法比前一种方法更难。如图 5-26 所示。

图 5-26　多折一剪

折叠次数与剪切次数的巧妙结合会产生有特点的作品。然而这里的重点并不在作品本身，而在想象和处理的过程。再则，折叠与剪切的手法愈多，效果也就愈丰富，但若要求以限制的方法来完成，例如一折一剪或多折一剪，将会有一些难度。

（3）桁架造型

若以铰接的结合方法，把不容易变形且具有合适长度的线材组合成三角形，就能建立起重量很轻，而坚固程度又很高的构造物，这种构造物被称为桁架。桁架这种构造型式，使材料仅承受压缩应力和拉伸应力，因此能用较少的材料而建立起很大的物体，如图 5-27 所示。

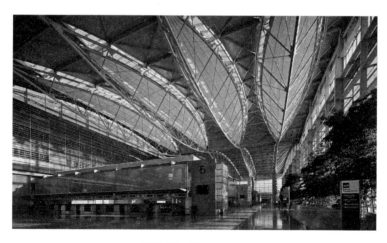

图 5-27　桁架构造物

桁架所用的材料是由桁架受到的外力作用方式和位置来决定的。如图 5-28 所示的桁架，粗线部分意为受到压缩应力，细线部分意为受到拉伸应力。当桁架受到图 5-28（a）中箭头所示的外力时，就可能变成图 5-28（b）所示的形状，所以在设计时应该使桁架具有图 5-28（c）所示的结构。受压缩应力的线材需要有合适的粗度，以避免受到外力时发生弯折现象。但是构造物上所使用的材料，不一定全部都是受到压缩应力，其中有仅受到

拉伸应力的。为节省材料和减轻重量，就可以采用图 5-28（c）所示的结构，即缩减仅受到拉伸应力的拉力材的粗度。

以平面桁架开始做桁架造型。若把两根压缩材组合成十字形或人字形，那么，这两个形体均可以用拉力材来固定。因为这是通过拉伸应力拉住压缩材的端部，并且互相往相反的方向拉紧形成的。如果把两根压缩材组合成人字形，就不可以用拉力材来固定，因为这一结构只有一个方向的拉力（图 5-29）。所以使用拉力材时要注意两点：① 拉力材只有遇到拉伸应力时才发挥作用；② 构造物所受到的外力，不仅是单方向的外力，从其他方向也可能受到外力。

图 5-28　桁架造型（1）

图 5-29　桁架造型（2）

进一步是使用三根压缩材来组合，并用拉力材固定，然后就可把这个造型组合成连续的立体构造物。桁架结构在建筑等方面广泛应用，例如，日本美秀美术馆（图 5-30）以及西班牙巴塞罗那奥林匹克港金鱼雕塑（图 5-31）。

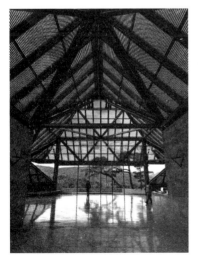

图 5-30　美秀美术馆　　　　　　　图 5-31　金鱼雕塑

（4）线材堆积造型

滑接与刚接有很大的区别，滑接是一种靠堆积而成的不牢固的构造，当受到从侧向来的外力时，就很容易遭到破坏。因此在现代产品设计中很少用滑接这种结合形式。这里介绍线材堆积造型，是为了让读者在造型过程中体会力的性质及其平衡关系。块材集合造型也是滑接的堆积形式，但由于两者在材料形状上有很大的区别，因此在力的性质和堆积方法等方面都不同。

堆积造型应特别注意的是材料间的摩擦力与重心位置。当各材料与地面的倾斜角度太大时，就会产生不平稳或滑落的现象。以下介绍用细木条来做堆积造型的方法。

① 从三根组合发展到六根组合。通过三根细木条就能组合成互压的循环关系，在不使用粘接剂或其他紧固件时只利用摩擦力来组合造型，这种互相交织的组合方法是相当有效的。然后从三根基本组合可发展到四根、六根基本组合，如图5-32所示。

图5-32 堆积造型（1）

② 三根组合和四根组合的连续。图5-33所示是通过三根和四根的基本组合连续构造出的堆积造型。由此可见，若把一个单位形往前后、左右或上下发展，就能堆积出建筑物般的造型来，其有规律的堆积所产生的韵律感、空间感也是很独特的。

图5-33 堆积造型（2）

（5）线材弯曲造型

线材弯曲造型是指通过对线材进行弯曲来创造立体空间形态。这一造型的特点在于空间曲线是通过自由变化而产生韵律感和空间感的。那么，既然空间曲线是自由变化的，是不是可以随意弯曲线材来完成造型呢？其实随意弯曲只是一种获得灵感和创意的造型手段。应该说随意弯曲线材来造型不是线材弯曲造型的全部内涵，因为若仅满足于这个基

点，会使设计者寄偶然性以太大的希望。换句话说，若仅满足于这个基点，会使设计者只知创造立体形象，而不知其创造的原理。因此，使用这一造型方法应注意以下几个方面。

① 运用一根线材（如铁丝材料）作连续的空间转换，不能切成两段。这样有利于构成一个单纯化的空间形态和恰到好处地表现每一个空间转折。

② 每一个空间转折都必须明确地表达意义，而不是随意处理（如是直角弯折还是圆弧弯曲、弯曲幅度多大等都应该明确）。这就要求设计者理解线材弯曲造型的语义，并能对其造型性质作出准确的分析。

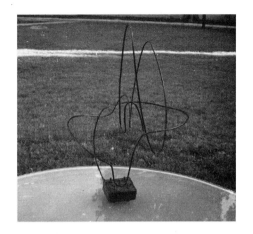

图 5-34　线材弯曲造型（1）

③ 虽不要求表现对象的外形细部，但必须尽量表现某种感觉或韵律，以提升概括形象和感觉形态的能力。

图 5-34 中是极有韵律和节奏的线体空间造型，通过线条的环绕与起伏构成空间。

图 5-35　线材弯曲造型（2）

图 5-35 中是一个运动感很强的造型，它是通过几个连续的、变化空间方向的、节奏感很强的弯折与一个大跨度的抛物线型构成的，其中较好地运用了疏密对比和线型对比。

（6）线材综合造型

线材综合造型的基本原则是要求从多方位入手来进行立体空间造型。图 5-36 所示是采用经过喷漆处理的塑料软管线材，将其弯折和穿插加以限定而构成的形态，其特点表现在：

图 5-36　线材综合造型

① 喷漆效果的处理使材料富有金属质感，同时塑料的韧性又增加了造型的容易性，金属质感的线材通过一端的绞拧和另一端的刚直，以及造型中部的拥挤和外围线材强烈的方向性，形成了丰富对比，同时造型具有线材的轻量感和空透感。

② 尽管形态是由同一基本形构成的，但由于各基本形有空间方向的变化和自身状态的少许变化，所以既让人感觉形态变化丰富，又不失秩序感。

5.4.4 板材空间造型

(1)板材组合造型

① 用两条纸带做平面组合。选用比较薄而具有韧性的纸来做平面组合,并且强调不使用粘接剂或其他任何附加材料,只利用插合的方法来组合。虽然这种方法的实用性不大,但可以丰富想象力。我们知道,当创造同一效果时,其方法简便总比复杂要好,最理想的是能想象出异质的方案来(图5-37)。

图 5-37 纸带组合实例

先在一条纸带上做好切线(竖、横、斜均可),然后考虑另一条纸带的切线。这种方法既简便又有可能推想出许多种不同的结合方案。在考虑第二条纸带时要注意几个方面:a.应用最简便的方式使两条纸带相结合。b.应该使结合后的两条纸带不容易脱离。c.切线的长短、位置、方向等会影响纸带的强度,所以在考虑以上两个方面的同时,还要考虑纸的强度,以最有效地组合两条纸带。

图5-38所示是利用两条纸带互钩或插入结合的方式,(a)中纸带各切一个缺口,互相卡住,但上下能分开;(b)中纸带各切两个缺口,上下不能分开;(c)中纸带在点线处折叠,插入另一纸带切缝后再展开;(d)中纸带是按以上形式再加以变化。

图 5-38 两条纸带互钩或插入结合方式

② 用三张卡片做平面组合。先把三张卡片重叠放置,然后想象出切线与结合方式。因为是做平面组合,故应把重点放到结合方式上(图5-39)。

图 5-39　三张卡片平面组合方式

③ 用三张卡片做立体组合。所谓稳定的构造，是指制作出来的形态无论受到哪一个方向的外力都不会变形。如前面介绍的，把木条组合成三角形时就很不容易变形，因此可以说它的构造很稳定。一般使用粘接剂来制作小的构造就能使结合部位不发生移动与变形，但如果不使用粘接剂，而只利用切口来结合，就必须使板材切口的宽度比板材本身的厚度稍大些，因为若板材切口与板材厚度一样的话，就使材料之间仅利用摩擦力或挤压力来实现稳定，以致忽视了构造本身的作用。

当然，若按图 5-39 的方式来组合，很有可能使形态出现不稳定的现象，但这正是我们要思考的问题。

图 5-40 所示两例都是先把两张卡片做垂直交合，然后使第三张卡片与上述两张卡片成直角结合。纸或者塑胶板等材料是非常薄和具有韧性的材料，组合时材料本身可以稍许弯曲，但如果是选用不能弯曲的其他材料呢？其组合出来的形态就要受到限制了，因此，一定要预先把这一因素考虑进去。

（2）板材粘接造型

① 利用三块板材的粘接造型。三块板材的粘接造型有很多种，这里仅从三块板材都与桌面垂直的形式来介绍。如果把三块板材立于桌面，然后从上往下看，就如同看到三根线材一般，所以干脆先把三块板材当作三根线材来看。

图 5-40　三张卡面立体组合方式

为了使整体形态不发生变形，最理想的方法是把它们构筑成三角形。然而，三根线材到底能组合出多少种三角形？如图 5-41 所示，经仔细分析后可推断出来，这种组合与三根火柴棒组合相似。

通过三角形组合，一共可以得出十六种形式。由于实际上是在进行板材粘接造型，因此，不可能把组合中突出的部分切掉，所以上述的十六种当中只有七种组合可以成立。这七种组合形式用立体图

图 5-41　三块板材粘接组合形式

表现时,就如图 5-42 所示。

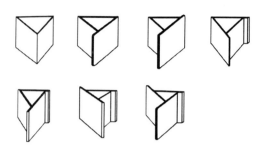

图 5-42 七种组合形式立体图

如果把三块板材中的一块错开,或回转,又能组合出许多有变化的形态出来,如图 5-43(a)、(b)所示。应该注意,不能选择图 5-43(c)、(d)所示的组合方法,因为其中断面已不构成三角形,很容易被外力破坏。

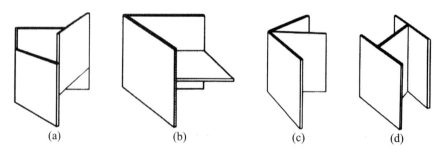

图 5-43 组合形态的变化

② 从三块板材造型想象出实用之形。按照正式的设计程序是目标在先,创形在后,可是这里要采用相反的方法来想象出某种形态究竟能满足多少种机能。如果把图 5-44(a)看作是基本形态,然后加以变化,能想象出多少种用途呢?可以图 5-44 中(b)～(d)的造型作为提示:(b)是被想象成由三块板材组合成的展示板;(d)是被想象成了三岔路口的指路牌;(d)是被想象成阅览室的中央书架。

图 5-44 由造型想象实用之形

（3）板材弯曲造型

纸材的最大特性是薄，即面积与厚度相差很大，因而容易出现变形。可是薄这一特性又正是纸材的一大优势，它能以体量轻和用材少来创造大的功效。人们用纸或其他薄材做提袋来携带物品就是一种有效地运用薄材的方法，因为提袋几乎只需承受拉力。然而要想使纸或其他薄材不发生破坏性的变形，就要从构造体的形态着手，而绝不在于增加其厚度。

一件由薄材包围成的球体或筒体比一平面薄材的耐压能力要高很多，如果在薄材球体和筒体的表面，再适当施以凹凸变形，就可以进一步增加强度。如图 5-45 所示，要求用纸材制作从 20m 高空摔下鸡蛋使其不破碎的包裹结构，并最大限度地节省材料，该练习作品利用纸材的弯曲变形制作出弹性结构，（a）为内部直接保护鸡蛋的缓冲结构，（b）为外部着地的缓冲结构。

图 5-45　薄壳构造作品

利用薄材的折叠或弯曲特性来加强材料强度的形态，称为薄壳构造。这一构造方式受启发于蛋壳和贝壳结构，也因此而得名。

用纸做这一造型时，要注意以下几个方面：① 凹与凸的关系，即凹凸加到多深时强度为高。② 凹凸形与球体或筒体的内在关系，即凹凸形是怎样牵动和影响球体或筒体的。③ 视觉上的完整性，即凹凸错落的层次关系应如何构造。

（4）活动板造型

以纸张为例，其通过一定形式的折叠便具备了刚性，不易产生弯折。一张纸，若不通过制作，是不可能在桌面上竖立起来的。欲使之竖立就要采取下述一些方法：① 通过折叠增大纸的底面空间；② 利用粘接剂，使之成为倒 T 字形式；③ 利用附加材料作支撑；等等。在这里不能选用后两种方法，因为这两种方法都不利于达到造型的目的。可以选择折叠方法，但最好不要选用屏风式的折叠方式。

这种造型实际是通过剪切和折叠纸的某些部位从而竖立起来的。做造型时应考虑几个方面：① 切线要尽可能少，以保证纸的强度；② 折叠要自由，必要时可还原成平面；③ 不能切除某一部分，即保证还原平面时不应缺少任何部分；④ 纸的边缘不能切开；⑤ 要设计锁住装置，避免折叠后纸自由移动；⑥ 要有表现美的形式。

（5）板材综合造型

板材的弱点是容易变形，因此，就明显存在两方面问题：① 不利于抵抗外力；② 不利于发展成三次元的立体空间形态，因为这种结构形式一旦向高维度发展，便会完全失去板材的优势。

图 5-46 所示是通过板材之间的三角形相交和穿插来构成的造型，这一造型较好地发挥了板材特性，构成了节省材料、构件轻巧、结构严谨、强度高的形态。

图 5-46 板材综合造型

5.4.5 块材空间造型

（1）块材的基本形体及其推移

任何形态都可以看作是由许多基本形体组合而成的，基本形体是实际形态的母体。对于何谓基本形体，因观点不一尚无统一的标准。本节中选用正立方体、三角锥体、球体、方柱体、圆锥体和圆柱体作为基本形体并加以介绍。

① 正立方体。正立方体是由六个完全相同的面组合成的形体，各个面连接均成直角，每条边线长度相同。正立方体强调垂直与水平的心理效应，且有安定、方正和平实的秩序感。

② 三角锥体。三角锥体是由三个斜面等腰三角形与一个正三角形为底面构成的，三角锥体的高度可以不同，但三个斜面与三个边缘线均是相等的。与三角锥体性质相同的有四角锥体、五角锥体和多角锥体等。三角锥体具有尖锐、独立的视觉效果。

③ 球体。球体是最原始的形体，宇宙中许多物体都是由球体演变而来的。扁圆的和扁长的椭圆形，在造型上与正圆球体有极近似的关系，当椭圆形的长轴和短轴的长度逐渐接近时，椭圆球体在造型上也就渐渐地变成圆球体了，当长轴与短轴变得完全等长时，则椭圆弧也就变成了圆弧。球体给人充实、圆满和静止的感觉。

④ 方柱体。方柱体是正方体的延续，它有明显的平行线面，上面与底面均为方形，如果把方柱体对角分开，可成为两个或四个等腰三角柱体。正方柱体也是组成八面体、十二面体等多面体的基本形体。方柱体有较强的深度感和体积感。

⑤ 圆锥体。圆锥体是由一条斜线，其一端连接一个固定的点，另一端沿着一个封闭的曲线运动而形成的。上述固定的点和封闭的曲线必须不在同一个平面上。当封闭的曲线是一个正圆，并且点在正圆上方的中心位置时，就形成一个正圆锥体。圆锥体给人一种移

动上升和自我中心的感觉。

⑥ 圆柱体。圆柱体是由两条平行的直线沿着一个封闭的曲线运动而形成的。圆柱体顶面和底面的圆形是相同的，并且不论高低都称为圆柱体。

如果用以上任何一个基本形体为出发点，来试着做一次推移，就能看到基本形体之间是有联系的。

（2）块材集合造型

一个形体单独出现时，不存在组合关系，而将两个以上的基本形体组合时，形体之间必将出现组合关系。例如以若干相同的形体为基本形体进行堆积造型时，则必须有一种结构方式，这种结构方式即是重复原则的应用，并有重、错叠和排列等多种形式，如图5-47所示。结构方式分规律性与非规律性两种。以规律性结构方式组合出的形体更严谨，更具有秩序感，如各基本形体是面倚面组合，或棱角对棱角组合，位置关系或是渐变的，或是重复的，等等。非规律性的结构方式则不受以上限制，可以较自由地安排各个基本形体的位置关系，但必须构建在架构稳定、合理的基础上。

图 5-47　体块集合造型

若只堆积或排列一些几何形体，似乎十分容易，可是要做到有计划、有目的地堆积和排列，这种活动就具有造型意义了。

（3）体块的展开

展开包含发展、发达、发育和成长等含义，即从初级发展到高级。然而这里讲的体块的展开，主要指平面与立体形态的转换关系。虽然是从简单的体块着手，但通过对简单体块展开的过程，或许能让我们揭开造型中的一些奥妙，丰富立体空间造型的构想能力。

作正方体的展开图似乎非常容易，但如果要求列出全部种类，可能就不会如此简单了。怎样才能有效地列出各个种类呢？这需要一种计划性的思考方法。

作正立方体的展开图，主要有两步：一，把正方体看作是六个切开的平面表面；二，把这些平面表面连接起来。

如何把这些平面表面连接起来？如果把六个平面表面排成一条直线，就不能形成正立方体的展开图，因为有两处会出现重复，有两处会出现不足，五个排成一条直线也会出现重复和不足的情况。所以六个平面的组合，只能有四个成一条直线连接、三个成一条直线连接和两个成一条直线连接三种情况。

（4）体块分割与重构

体块的分割与重构是先把一个形体打散，然后再重新组合。这一造型方法是立体空间造型中非常有代表性的造型形式。以下选用正立方体为基本母体来介绍分割造型的规律和方法。

正立方体的分割大体可分为直线直角形分割法、直线非直角形分割法、曲线形分割法以及综合分割法等四种形式。在进行分割与组合之前，应先考虑几个问题：一，要构成何种形态？二，应选用哪一种分割法？三，分割后如何组合？

① 直线直角形分割法。利用直线直角形分割法创造的形态，常能给人一种刚劲和简洁的视觉效果。但由于该形式切割下的形体全部是直线和直角的，所以可能让人感觉单调和平淡。为了弥补这一线型带来的不足，就必须在组合时特别注意各形体之间的对比关系，如图 5-48 所示，尽管全部是通过直线和直角形来分割组合的，但由于较好地运用了凹凸对比、体面对比、高低对比、方向对比等对比手法，所以组合出的形态仍感觉很丰富，不论从哪个角度看都能找到形状的变化。可以说，同一线型是强调了形体的统一性，而各角度不同的组合关系是抓住了形体的变化性。

图 5-48　直线直角形分割

② 直线非直角形分割法。虽然该方法切割下的形体也是直线形的，但属于非直角的形体，因此比直线直角的形体丰富些。在组合这组形体时，一方面要寻找形体之间的对比关系，另一方面又要注意统一关系，以避免形体棱角带来的零乱感。图 5-49 所示就是运用了简洁的分割方法组合成的形体，它打破了正立方体那种单调与僵直，创造出了动感，并且具有良好的整体效果。另外，这组形体的分割和组合是一同考虑的，即分割时就考虑如何组合，这体现出一种设计意味。

③ 曲线形分割法。在正立方体上，若采用曲线形分割，就出现了直线和曲线两种线型，所以其形体本身是比较丰富的。在组合这类形体时，要特别注意直线形体与曲线形体的比重，即是以直线形体为主，还是以曲线形体为主，这必须有一个明确的计划，如图 5-50 所示。

④ 综合分割法。综合分割法是综合以上各种切割形式为一体的方法。这种方法给形体的组合带来更广的天地，是一种更理想的造型形式。然而在运用这种形式时，要特别注意对整体形态的把握，因为被分割下的基本形体变化越丰富，整体形态则越难实现统一。所以在调整形体的关系时，要有意识地减弱某些基本形体的个性特征，使之服从于整体，如图 5-51 所示。

图 5-49 直线非直角形分割

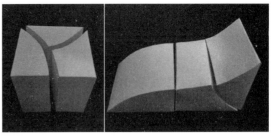
图 5-50 曲线形分割

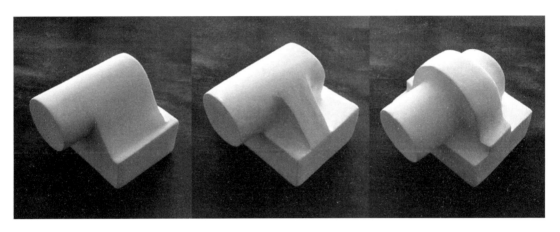
图 5-51 综合分割

由前述的分割组合中可以看出，正立方体的分割造型是在限定的范围内进行的，即组合的形体是利用从正立方体上切割下的形体，并且要求把所分割下的形体全部组合到形态中，不能削减，也不能增加。这种在条件限定的情况下进行造型活动，将有利于形成整体性思维方式，也有利于从简单和规范化的形体中领悟出形态变化与发展的规律。

除正立方体的分割造型之外，还可将球体、锥体、长方体等作为基本形体来进行造型，由于它们在分割造型的规律上与正立方体基本相同，所以在此从略。

（5）块材形体的过渡区域

由于要用实体材料表现立体空间造型，因而形体与形体之间就存在一个过渡区域，如由一个直线性形体过渡到一个曲线性形体，或者由一个曲线性形体过渡到一个直线性形体。过渡区域设计的目的是要使形体与形体的转换具有合理性。具体表现为：

① 应符合视觉规律，这是指形体之间的转换要自然，不能使观看者有生硬的感觉，但又能表现出美的设计韵味。

② 在考虑符合视觉规律的同时，还要适当考虑材料性质与强度等因素，避免沦为纯粹的形式表现。

形体间的过渡是一个重要的细节处理，对于形态塑造有关键性作用。形体过渡设计不是为了表现局部形体，而是为了整体形态的需要，即塑造各个局部形体之间的和谐关系。

（6）有机形体造型

有机形体造型的特点在于形体的三个向度关系是自由转换的，即不像几何形体那样可通过数学方式来处理。正是这一特点，使有机形体的造型表现出自由的韵律、生命的律动、丰富的体态以及不同的空间关系。

在立体空间造型中，有机形体的空间关系是最难处理的，因为有机形体的空间转换最难以用轮廓线来把握。当设计者通过某一角度处理完形体，再转变一个角度观察时，常常会发现先前的处理是不准确的，这是因为未能充分考虑到形体的三个向度。

如何应对这一难点呢？解决问题的关键在认识形体的方法。在观察和认识这些自由度很高的形体时，切不要把它们看作是很复杂的和没有规律的对象，而应该看作是由几个基本几何形体构成的形态。当从意象上处理好了它们之间的关系后（即形体的上下、左右、前后位置，大小，以及基本几何形体性质），余下的就只需要通过三个向度的空间关系来把握它们之间的过渡关系。例如，当设计一个有机形体时，其形体被分解为数件不同形式的球体和锥体（当然这些形体是可以被调整过的，如球体被开洞或被压缩、锥体被切开等）。此时第一步应是重点处理基本几何形体三个向度的关系；第二步才是处理基本几何形体的过渡关系。

立体空间造型常常不直接表现生活和自然中的具体对象，而是通过对生活和自然的提炼，表现出具有生活和自然韵味的情趣和韵律。例如，设计一个立体空间形态，或许距离一只鸽子的自然形态很远，但在这一形态中表现出鸽子那机灵而奋发向上的神情。又如设计另一个立体空间形态，或许距离一朵蘑菇的自然形态很远，然而在这一形态中表现出蘑菇那生机盎然的、突发性的生长节奏和生长规律。通过非具象的有机形体造型，创造某种感觉性的内容，加强设计者的感觉能力，这是有机形体造型的表现特性。

（7）块材综合造型

块材综合造型是在理解材料、基本力学原理和结合方式，以及形体、空间和美的基本原则基础上进行的立体空间造型。这一造型形式的价值在于强调基本构造、创新思维和美的形式三方面因素的综合运用和表现，而不是侧重某一方面。例如某一造型，也许从单个因素（如美的形式因素）来看并不是最完美的体现，但从整体上看，这件造型在结构方式、材料选用以及结构强度等方面都获得较好的展现，从造型的过程来看体现出了一种良好的设计思维，并具备某种抽象的功能，那么这一造型将是一件成功的作品。如图5-52所示，由三个基本单元形体构成一个实体正立方体造型，组合时必须朝某一个方向旋转，当组合成正立方体后则不会轻易脱开。

图 5-52　三个基本单元形体构成的正立方体造型

5.5 动的空间造型

动态的空间构成是指具有长度、宽度和高度的实体形态，再加上运动的时间而组成的四次元构成，常见于艺术家创造的艺术作品。依据所采用的动力不同，分为机动、风动和水动三大类。动态空间造型的创作者除了必须具备良好的艺术素质，还要精通力学原理，掌握材料在各种情况下的平衡技巧等。

5.5.1 机动造型

设计基础训练最后总是为工业设计服务的，动的形式在设计中是普遍存在的，并在某些设计（如产品设计）中发挥着关键作用。虽然在设计实践中动结构由工程师来控制，然而作为设计活动中的一部分甚至是基础支撑部分，设计师应对其有所掌握，并能在设计活动中对此有所创新。

最早的机械动力空间造型是俄国构成主义雕塑家加博于1920年创作的由一个单独的振动棒构成的用马达推动的活动结构，如图5-53所示。加博是借助自然科学和工程技术知识，最早在艺术作品中体现了现代的空间概念并制作活动雕塑的艺术家，他还利用半透明材料制作雕塑，这样就和周围的空间产生了互动。

纳吉也是位搞机械化活动空间造型的主要先驱之一，他以金属和塑料组成机动装置。另外有法国杜尚设计的《旋转的饰板》（图5-54）。

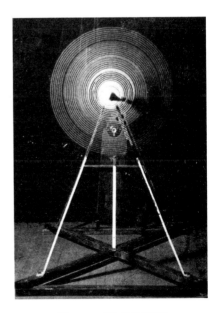

图5-53 加博作品　　　　　　　　　　　图5-54 《旋转的饰板》

5.5.2 风动造型

第一件把实际运动引进立体空间的作品是1920年罗德琴柯的《悬吊的圆环》,它是由许多大小不一的圆环交叉组合而成的,看上去像个鸟巢,也像物理学家显示原子结构的立体模型。那些交错的圆环不仅在视觉上富于动感,而且还会随着气流真正地缓缓转动。这种形式向人们展示了空间运行的动人效果。

真正使动态空间造型闻名世界的是亚历山大·考尔德。他用"动"的艺术观点把抽象的雕塑艺术生动化、形象化,并与现代公共环境融为一体,为凝固的建筑几何空间增添了一种新的艺术形式,让人感受到雕塑稳固性后的另一道视觉盛宴,观赏考尔德的作品,我们的思维是在不停地流动的,这种活动的雕塑没有某种固定的形象,观者须在雕塑的运动中捕捉视像。其作品大多是运用铁丝、铁叶子通过焊接技术来架构完成,把组成雕塑的部件按照需要来涂成不同的颜色,雕塑随着气流的不同来展现与稳固造型不同的

图 5-55 考尔德作品

面貌。金属板和金属丝在绳子上处于一种优雅的均衡状态,在微风中缓缓摆动(图 5-55)。气流在考尔德的作品中是"动"的推动力。

另一位动造型作者莱依利用一组组高而细的钢筋,使之处于敏感的平衡状态,依靠自身的协调,在空气中轻轻地颤动。此外,里基通过观察钟摆的运动创造了"动态艺术",给城市中静止不动的雕塑赋予了活力,让它们能够随自然风的吹拂款款摆动,变换着不同的形态。他把不锈钢做成一束一端逐渐收小的细条,组成一种非常敏感的平衡,就连轻风吹动或手指的触摸都会使它们缓慢而平稳地运动。

5.5.3 水动造型

依靠水流、水柱、喷泉,利用强弱不同的压力,构成水柱的不同形态、高低节奏、粗细变化,加上灯光的照射,水所特有的透明晶亮,构成十分迷人又清新的视觉感受。其中以喷泉为主的水景造型,喷泉由压力水通过喷头而构成,造型的自由度大,形态美。喷泉的结构形式不同,塑造的水的形态各有不同。

① 射流喷泉:采用直流喷头,喷得高而远,角度可任意调节,特别适合于要求水流快速成组变化的程控喷泉,其组成的射流水造型也很潇洒。

② 膜状喷泉:利用水膜喷头形成的薄膜新颖美丽,剔透玲珑,活泼小巧,且噪声低,充氧能力强,但是容易受风力干扰,所用环境受到限制。

③ 气水混合喷泉：利用加气喷头使水压通过喷头形成高速水流，带动吸入大量空气泡形成负压，气泡的漫反射作用使水流呈雪白色，极大改善了照明着色效果，同时使空气加湿，使水充氧加强，产生了冷却与除尘作用，从而用较少量的水塑造了较大的外观体量，其造型壮观、浑厚。

④ 水雾喷泉：利用特别的喷雾喷头，喷出雾状般水流，能以少量水喷洒到大范围空间内造成气雾朦胧的环境，当有灯光或阳光照射，可呈现彩虹当空舞的景象，与其他喷水、彩灯配合造型，更能烘托环境气氛。

环境空间内，为了增加水造型应用的艺术性、趣味性及多样性，常将各种喷泉水流造型选择性地进行综合搭配组合，如果按程序依次喷水，配以彩灯变换，便可构成程控彩色水景造型。若再用音乐声响控制喷水的高低、变换角度，即构成彩色音乐喷泉景观，这样巨大的水晶造型一般也仅用于规模较大的城市广场或其他有较大面积的公共空间（图5-56）。

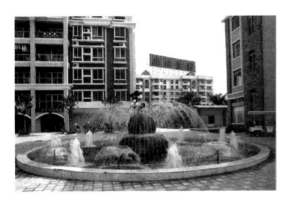

图 5-56　音乐喷泉景观

跌水是指突然下落的水态，包括瀑布、叠水、溢流、水帘等。其中瀑布是应用最为广泛、形式最为多样的一种跌水形式。居住区庭园中的瀑布，按其跌落形式被赋予各种名称，如丝带式瀑布、幕布式瀑布、阶梯式瀑布、滑落式瀑布等，在日式庭园中还模仿自然景观，设置各种主景石，如镜面石、分流石、破滚石、承瀑石，并出现有形无水的枯瀑等。

通常情况下，由于人们对瀑布的喜好形式不同，而瀑布自身的展现形式也不同，加之表达式的题材及水量不同，造就出多姿多彩的瀑布。叠水则指在欧式园林中常见的呈阶梯式跌落的瀑布。

思考题

① 设计中立体构成的意义和思维方法。
② 生活中哪些事物是典型的立体造型？
③ 立体构成的常见方法有哪些？

拓展练习题

① 通过拍照或者写生等方式记录生活中具有典型立体构成设计思维的设计作品，不少于20件。

② 尝试不少于两种材质的搭配，包括白模、透明材质（玻璃卡纸、胶片、亚克力）以及半透明材质（丝网、密网格、铁丝网、半透明纸、半透明胶片），自定主题完成造型设计作品。

③ 从平面构成组合图形中选择一个作为三维体构思原型，以此平面为基础创作立体构成作品。

第6章
色彩造型

本章要点提示：
1. 了解色彩的本质、混合原理、基本性质。
2. 掌握色彩的表示方法。
3. 掌握色彩的视觉与心理效应。
4. 掌握色彩的构成方法及规律。

6.1 色彩概述

6.1.1 何为色彩

色彩在人们生活中是一种不可缺少的视觉感受。在某种意义上，世界本来是无色的，可是人们却能感觉到生活在一个色彩绚丽的世界上，凡是具有正常视觉能力的人，只要一睁开眼睛，就能看到各种不同的色彩组合。要想科学地认识什么是色彩，需要横跨物理、生理、心理三个学术领域。

有研究表明，自然界中，目前能辨别出的颜色种数推测为两百万到八百万种。围绕色彩的本质与来源，早期的著名学者都发表过不同的见解。古希腊学者亚里士多德认为：最基本的色是黑、白、灰色，或黑、白、黄色，白色与黑色经过眼睛不能分辨的细微混合，按照不同的混合比率，产生了其他色。文艺复兴时期的巨匠列奥纳多·达·芬奇在进行了反复的科学观察与思考之后，提出原始色彩由六种元素组成：光的白色、大地的黄色、水的绿色、空气的蓝色、火的红色以及黑暗的黑色。英国物理学家牛顿进行了反复的实验发现，太阳光是包含整个光谱色的白光，白光通过三棱玻璃镜之后，被分解为红、橙、黄、绿、青、蓝、紫连续分布的色彩鲜明的光谱。光谱上的任何一种色光都不可能再分解出其他色光。如果将这些色光再合成，又能复得白色的光。牛顿的发现使人们对光与色彩的关系有更深入和具体的认识，为之后色彩理论的发展指引了方向。

19世纪对于色彩的研究逐渐形成了较为科学的研究体系，其中代表性的学者和理论如：德国画家朗格首先提出用球体表现出对应的色彩系统，同时期的德国科学家朔彭豪尔发表了论文《论视觉与色彩》；英国物理学家托马斯·杨最早提出了三原色光的概念，并用三原色光混合出光谱上的各种色光；德国物理学家赫尔姆霍茨第一次从生理学的角度对色彩的产生进行了解读。他认为色彩是眼睛对光的感觉，人的眼睛对光产生感觉是由于人的眼球里有视网膜，在视网膜上聚集了大量的感色神经细胞，细胞的端点聚集了感红、感绿、感蓝的物质，通过它们对三原色的感应，把单一或综合的信息传达给大脑，使人得到丰富的色彩感觉。

托马斯·杨的光混学说与赫尔姆霍茨的三种感色物质的学说有密切的联系，19世纪末分别产生了最有代表性的"杨-赫三色说"。

色彩学就是在这样一个漫长而又曲折的旅程中，在历代科学家、艺术家、心理学家的努力下才发展成一门综合学科。在这门综合性学科里，物理学家研究了光谱的元素、色光的混合、色光的光波频率以及波形的长度，同时还研究了色的标准和分类。化学家研究了染色和颜料的分子结构，开阔了色彩的领域。生理学家研究了光与色对人眼与脑的各种效应，以及彼此间的奇妙联系。而心理学家对色彩给人们带来的精神影响最感兴趣。艺术家、美学家、工业设计师们感兴趣的是在此基础上从美学角度寻找色彩的表现效果。

经过历代科学家的努力，特别是近代的物理学、化学、生理学、心理学，以及美学等

方面的科学家的努力，人们越来越清楚地认识到：色彩是人的视觉器官对可见光的感觉。如果给色彩下定义，则可以说"所谓色彩，就是光刺激眼睛所产生的视感觉"。

因此，研究色彩就会涉及以光为对象的物理学领域，以眼睛为对象的生理学领域，以及以精神为对象的心理学领域等。研究作为设计要素的色，有时需要从物理学方面研究色的表现方法，有时要从生理学方面研究色的可见情况，有时也要从生理学方面推测色的表现效果。但归根到底应该从造型的立场出发，以寻求配色、调和功能的美作为目的。

6.1.2 色彩的本质

（1）光与色

光与色有着不可分割的密切关系，没有光便没有色彩感觉。人们凭借光，才能看见物体的形状、色彩，从而获得对客观世界的认识。如果我们在没有一点光线的暗室中，是无法辨认任何色彩的。没有光就没有视觉活动，当然也就不存在色彩感觉。因此，光是产生色的原因，色是光被感觉的结果。

在这个意义上，使光-物体-眼睛-大脑产生关系的色称为色彩。要看到色彩必须先有光。

什么是光？据现代物理学证明，光和无线电波、X射线等都是电磁波辐射，能引起视感觉的就是眼睛能见到的那一部分。从广义上讲，光在物理学上是一种客观存在的物质，而在整个电磁波范围内，并不是所有的光都有色彩。

光波波长在400~760nm之间的电磁波称为可见光。其余波长的电磁波都是人眼看不见的，通称为不可见光。波长长于760nm的电磁波称为红外线，短于400nm的电磁波称为紫外线（图6-1）。

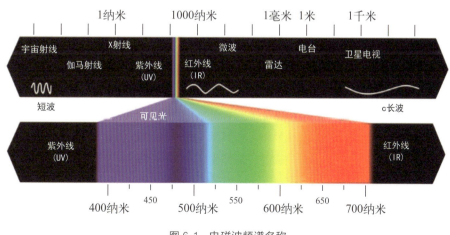

图6-1 电磁波频谱名称

波长区别色彩特征，波长的长短产生色相差别。1666年英国物理学家牛顿在他的试验中，明确了色与光的关系。他把阳光从光缝引入暗房，遇到三棱镜光就产生折射，不同

波长的光折射率不同,分别折射到白色屏幕上,结果光线被分解成红、橙、黄、绿、青、蓝、紫的彩带(图6-2)。每种色光再通过三棱镜就不能再分解了。牛顿据此推论:太阳白光是由这七种色光混合而成的。白光通过棱镜分解成七种色光的现象称为色散。由三棱镜分解出来的色光,如果用光度计测定,就可得出各色光的波长(表6-1),因此色实际上是不同波长的光刺激人的眼睛后所产生的视觉效应。

表 6-1 单色光波长范围

颜色	波长范围 /nm	颜色	波长范围 /nm
红	640～750	青	480～490
橙	600～640	蓝	450～480
黄	550～600	紫	400～450
绿	490～550		

光谱中的色是不能用棱镜再分散的,故称为单色光。光的物理性质由光波的振幅和波长两个因素决定(图6-3)。波长的长度差别决定色相的差别。波长相同,而振幅不同,则产生色相明暗的差别。

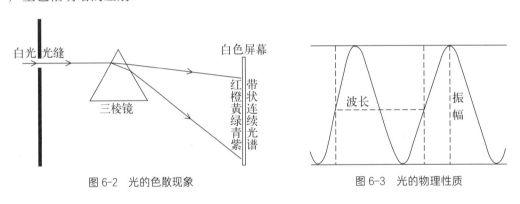

图 6-2 光的色散现象　　　　图 6-3 光的物理性质

(2)视觉与色

视觉的产生是由于光的刺激,而接受光刺激的是我们的眼睛。眼睛是视觉的活动器官。

人眼睛是一部非常复杂的机器,如图6-4所示,最外层有巩膜,起保护眼睛的作用,巩膜前部的透明部分叫角膜,光线由这里进入眼内,巩膜里面有一层不透光的黑色膜,上面布满了血管,称为脉络膜,脉络膜前部是带瞳孔的虹膜。瞳孔能调整进入眼内光的强弱,脉络膜上有一层视网膜,上面布满了感光细胞,这些细胞把光刺激通过视神经传入大脑。虹膜后部有水晶体,角膜与水晶体之间充满着透明的水状液。视网膜和水晶体之间有另一种液体,称为玻璃体。光线由物体反射进入眼里,经过水状液、水晶体和玻璃体三者的折射,到达视网膜,视网膜上的感应细胞将光信号传递到大脑,最终形成视觉。

虽然人们常常将眼睛的构造比喻为一架照相机,但是由于眼睛是人体构造中一个重要的组成部分,它绝不会像底片那样机械地接受外界事物的映像。对于色彩的感知主要取决于大脑处理和判断的过程,这点是机器所代替不了的。需要说明的是,处理这些光信号

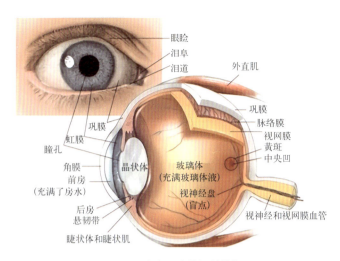

图 6-4　人类眼球的解剖结构

的感光细胞分为锥体细胞和杆体细胞。锥体细胞对色彩敏感，但只在明亮的环境中发挥作用，而杆体细胞主要感受明暗，在昏暗环境下发挥功能。两者的良好作用形成了"二重视觉功能"。

需要指出的是，锥体细胞的工作机制与色彩的感知有直接关系。具体而言，当光线进入眼睛并刺激锥体细胞时，不同波长的光被解析为不同的颜色。这是由于锥体细胞上有三种感觉色单元，其感色范围和最敏感的波长如表 6-2 所示。当各感色单元分别受到不同波长光的刺激时，人的视觉器官就会分别得到蓝、绿、红不同的色觉。当任意两感色单元同时受到同等程度的刺激，则会引起中间色的感觉。如果任意两感色单元或三个感色单元同时受到不同程度的刺激，则会引起色觉上的大量变化，得到万紫千红的感觉。三个感色单元同时受到同等程度的刺激，则会产生消色的感觉，表现为受到同等强刺激则形成白色效果；受到同等中度刺激则产生灰色感觉；而受到同等弱刺激则形成黑色的感觉。

表 6-2　感色单元的感色范围和最敏感的波长

感色单元	感色范围 /nm	最敏感的波长 /nm
感蓝单元	400～500	450
感绿单元	500～600	550
感红单元	600～700	630

（3）光源色与物体色

光源色顾名思义是光源发出光线的色彩倾向，受光源色的影响相同的物体在不同的光线下也会呈现不同的色彩。光源色的产生与光源所包含的波长类别相关。白炽灯的光所包含黄色和橙色波长的光比其他波长的光多，所以带有黄色味，荧光灯则包含蓝色波长的光多，其他波长的色光少，故而看上去有蓝色味。而正午的太阳光以同样的比例包含着各波长的光，因此看起来是白色的，没有明显的冷暖倾向。

这样从光源发出来的光，由于其中所包含各波长的光的比例不同，或者缺少一部分，

因而表现出各种各样的色彩。一张白纸在白炽灯下带有黄色,在日光灯下看上去偏青色,在电焊光下却偏浅青紫,在晨曦与夕阳下略带橘红或橘黄色,在红光照射下呈红色,在绿光照射下呈绿色,可见由于光源色光谱的变化,必然对物体色产生影响(图6-5)。

图6-5　不同光源色对物体的影响

自然界的各种物体是光的反射体,即受光体。每一种物体的质量与所含的元素不同,因此对各种波长的光都具有选择性的吸收与反射、透射的特殊功能。太阳光的色光遇到白纸,纸完全不吸收光,全部反射,于是看到白色。在白纸上涂上红颜料就可以看到红色,涂上绿颜料就看到绿色,因为从光源来的光碰到色纸时,有的色光接触纸以后被吸收进去,有的色光被反射出来。凡同类型色彩,两者之间都起着一种相互结合的作用,所以吸收入内后,其颜色不易显现。凡异类型色彩,两者之间都起着一种相互排斥的作用,所以反射于外,其色彩显然可见。在一张纸上涂上黑颜料,由于颜料把光全部吸收了,而不再反射,因此就看到黑色。图6-6为固有色的形成原理。人们习惯于把阳光下物质呈现的色彩效果总和称为物体的"固有色"。

图6-6　固有色的形成原理

在人们还没有掌握色彩的光学原理之前并没有认识到色彩是光的视觉效应,也没有认识到物体的色彩是物体对光的反射与吸收所引起的。由上分析可知:物体色既取决于光的作用,又取决于物体内部的特性,这两个条件相互制约,相互依存。这两者结合所产生的色彩现象,乃是以物质为基础、以运动为转移的辩证关系。

(4)装饰色彩

我们生活的世界,也是可见光运动的世界,在这里,天高地远,林秀湖青,万物在太阳的照耀下,无时无刻不在运动与变化中,人们所看到的一切事物,无不呈现着各种绚丽

的色彩。这些色彩关系按自然状态呈现出来，不受人力的影响和约束，称之为自然色彩。

随着历史的发展，人类发现和生产了越来越多的着色材料。如绘画颜料、油漆、油墨、染料及其他颜料等。这些材料被人们用来创作艺术作品或者美化自己的生活。这些经由人力影响的色彩均称作人为色彩（图6-7）。在人为色彩中凡应用着色材料改变物体旧有的色彩，如改变建筑、家具、车辆、家用电器、纺织、服装、壁饰、灯具、食品、机械、陶瓷等物体的色彩，使之更好地满足人在各种不同环境里的视觉要求，提高各种活动效率，增加人在视觉与精神上的快感，这类用色方法称为装饰色彩（图6-8）。

装饰色彩一般可分为两大类：无彩色系和有彩色系。

无彩色系是指白色、黑色和由白色与黑色调成的各种深浅不同的灰色，按照一定的变化规律，可以排成一个系列。由白色渐变到浅灰、中灰、深灰到黑色。色度学上称此为黑白系列。有彩色系（简称彩色系）是指红、橙、黄、绿、青、蓝、紫及其相互叠加产生的千变万化的颜色。

装饰色彩具有实用面广的特点，无论是工业产品造型设计、室内装饰设计还是建筑设计、装饰性绘画等都会用到，它与社会生活的关系十分密切。远古时代，人类尚未认识到自然色彩的规律，也没有力量创作写实色彩，但已在壁画（图6-9）、瓶画、彩陶、建筑装饰等方面取得了惊人的成就。随着现代文明的发展，写实色彩的艺术逐渐被彩色

图6-7　油画中的色彩

图6-8　瓷器中的装饰色彩

图6-9　阿尔塔岩画

（创作于公元前4200年到前500年之间）

摄影所取代，而为现代物质文化生活服务的装饰色彩仍然方兴未艾，应用越来越广泛。

装饰色彩因其实用性、经济性、美观性的特点，深受社会的喜爱。它在人们工作、学习、娱乐、休息时，给人们带来视觉上的便利、和谐、舒适和心理愉快，带来了视觉美的享受。

装饰色彩的另一特点是科学性。现代装饰色彩的理论是建立在现代科学研究的成果之上的。特别是光学、化学、生理学、心理学、美学、市场学中与色彩有关的部分，都是装饰色彩基础理论的组成部分。现代装饰色彩一刻也离不开现代科学技术的帮助，例如颜料、油墨、染料等着色材料的发明和生产，必须依赖于现代化学工业。包装设计、宣传广告、书籍装帧等色彩设计必须依赖于印刷工业，并应适应印刷不断发展的要求等。

装饰色彩同样也是创造性的，需要设计符合时代用色的要求，并要有不断创新的精神。在今天的时代条件下，要提倡发挥设计者的想象力，以追求简洁、明快、单纯、概括的色彩效果，市场总是需要设计人员不断提供新的色彩，自然淘汰旧的和低劣的产品。科技与生产也为色彩创新不断提供新的条件（图6-10）。

图6-10　一组传统蒲扇的现代设计

6.1.3　色彩的基础

（1）加光混合

加光混合属于投照光的混合（图6-11）。将光源体辐射的光合照一处，可以合照出新的色光。例如在白色屏幕上，只被红色光照亮时呈红色，被绿色光照亮时呈绿色，如果红色光与绿色光同时照到屏幕上，则呈黄色，其色相与纯度均在红绿色之间，其亮度高于红，也高于绿，接近红绿亮度之和。混合色的明度是被混合的各色光的明度之和。参加混合的光越多，混合的明度越高。如把各种色光全部混合在一起则成为白色，因此把这种混合称为加光混合。

从投射光混合的实验中可以知道：红、绿、蓝三种色光是原色光，原色光双双混合，可以混出黄、青、紫三种间色光，一种原色光和另外两原色光混出的间色光称为互补色光。互补色光按照一定比例混合，可以得到白色光（图6-12）。

图 6-11 加光混合

图 6-12 加光混色的原色与间色

（2）减光混合

减光混合指不能发光，却能将照射来的光吸收掉一部分，将剩下的光反射出去的色料的混合，一般形成的新色料都增加了吸收光的能力，削弱了反光的亮度。在投照光不变的条件下，新色料的反光能力低于混合前色料的反光能力的平均值，因此新色料的明度降低了，纯度也降低了，所以称为减光混合。

减光混合分色料的直接混合与透明色料的叠置。

① 色料的直接混合。三原色品红、黄、青，每两个原色依不同比例混合，可以得出若干种间色，其中橙、绿、紫是典型的间色，减光混合所得到的色较暗，而且纯度也低（图6-13）。三个原色混合出的新色，称为复色。一个原色和另外两个原色混出的间色相混，也可混出复色。复色种类很多，纯度比较低，色相不鲜明。

② 透明色料的叠置。水彩颜料、油墨、彩色玻璃、彩色玻璃纸、透明度较高的塑料、有机玻璃等，被称为透明色料，它们的叠置如同色料的直接混合，可以得到新的色彩。叠置时，色彩有底面之分，一般来说，叠置色受面色的影响大些，相对接近面色。例如大红与翠绿叠置出黑色，大红为面色时，黑色倾向红，翠绿为面色时，黑色倾向绿。面色的色层越厚，透明度越低，这种倾向越明显。印刷油墨叠印时，从生产的方便和叠印的效果来看，叠色中，明度偏高的色最好作底色，不应作面色。

（3）中性混合

中性混合，指混成色的明度既没有提高，

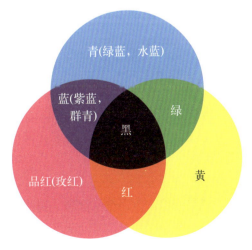

图 6-13 减光混色的原色与间色

也没有降低的色彩混合。

中性混合主要有色盘旋转混合与空间视觉混合两种。

色盘旋转混合是把红、橙、黄、绿、青、紫等色料等量涂在圆盘上，旋转之后呈现浅灰色。把品红、黄、青涂在圆盘上，或把品红与绿、黄与蓝紫、橙与青等互补色涂上，只要比例适当，都能旋转出浅灰色。这种混色效果的明度为被混色的平均明度。

空间混合是把点、线、网、小块面等形状交错在纸上，隔开一段距离就能看到空间混出来的新色。这种依空间距离产生出新色的混合方法，称为空间混合。

空间混合的色活跃、明亮，有闪动感（图6-14）。

近代与现代的网点印刷，就是利用了色彩空间混合的原理，借助大小和疏密不一的极小三原色点，混出极丰富、真实感极强的色彩（图6-15）。

图6-14 中性混合的静物色彩

图6-15 网点印刷

（4）黑与白

在投射光中，白光是全色光，它是光谱上各种波长的光依一定比例合成的，它又是无色光，因为看不出任何波长的色相倾向。在一般情况下，白色是相对明度最高的色，在视域内，人们总认为明度居第一位的是白色。作为一种感觉，白色从来没有一个绝对标准。在光亮条件下的白色可能比昏暗条件下的白色的光辐射强度高出4倍，但人们却认为它们都是白色。

在投照光混合中，白色可以用多种方法得到，如全部可见光波相混，三原色光波相混，互补色光波相混。

色盘旋转混合与视觉空间混合无法混合出白色，叠置色也叠不出白色来，色料更加混不出白色。

黑色在理论上是无光的，在实际生活中是反光量相对最少的色。在黑暗中，黑色是无法被感觉出来的，因为全部漆黑。物体色混合及透明色叠置可以混合出黑色。

（5）三原色

所谓三原色，就是指三色中的任意一色，都不能由另外两种原色混合产生，而其他色

可由这三色按一定比例调配出来,这三个独立的色称为三原色(三基色)。

牛顿用三棱镜将阳光分解得到红、橙、黄、绿、青、蓝、紫七种色光,这七种色光混合一起又产生白光,因此他认定这七种色光为原色。其后物理学家大卫·伯鲁斯特进一步发现原色只是红、黄、蓝三色,其他颜色都可以由这三种原色混合而得。他的这种理论被法国染料学家席弗通过各种染料配合实验所证实。从此,三原色理论得到了公认。1802年生理学家托马斯·杨根据人眼的视觉生理特征提出了新的三原色理论。他认为色光的三原色并非红、黄、蓝,而是红、绿、紫。这种理论又被物理学家麦克斯韦证实。他通过物理实验,将红光和绿光混合,这时出现黄色,然后再掺入一定比例的紫光,结果出现了白光。而后人们才开始认识到色光和颜料的原色及其混合规律是有区别的。色光三原色是红、绿、蓝(蓝紫),而颜料三原色是红(品红)、黄(柠檬黄)、青(湖蓝)。色光混合后变亮,属加光混合。颜料混合后变暗,属减光混合。

（6）互补色

凡两种色光相加呈现白色光,两种颜料相混呈现出灰黑色,则这两种色光或颜色即互为补色。互为补色的颜色在色相环上一般处于通过圆心的直径两端的位置上(图6-16)。

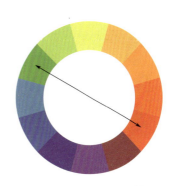

图6-16 互补色的位置关系

在混色实践中,运用补色原理,对于提高和减弱色彩的鲜艳度具有十分重要的意义。如已有普鲁士蓝、湖蓝、中黄、柠檬黄,求配纯度较高的翠绿。根据配色的经验,大家都会选择用湖蓝和柠檬黄去配翠绿。而普鲁士蓝和中黄则混不出翠绿来,因为普鲁士蓝带有红调,中黄也带红调,红与翠绿互为补色关系,补色相混得灰黑。所以普鲁士蓝与中黄相混得不到翠绿。在调配颜色时,如果要保持其原有的鲜艳度,就必须避免调配带有补色关系的颜色。反之,如果为了适当减弱某一色的鲜艳度,不妨调入微量的有补色关系的颜色。

（7）间色、复色

间色也称第二次色,即由两个原色相混合而成的颜色。红+黄=橙,黄+蓝=绿,红+蓝=紫,橙、绿、紫即为间色。

由三个原色混合出的新色称为复色,又称为第三次色,原色和不包含该原色的间色混合或两间色相加,也可以生成复色。复色种类很多,它的纯度较低,色相也不鲜明,如橙+绿=橙绿,橙+紫=橙紫(红灰),紫+绿=紫绿(灰)。

在任何复色中均可找到三原色红、黄、蓝的成分,只是某一种原色量的多少不同而已。如果将三原色不等量相加,就可混合出许多种复色。加之色彩的明暗深浅变化,色彩更是多样。复色在调配上没有严格的比例和绝对标准,在工艺装饰或工业产品涂料上应用较广,其色彩丰富、调和、统一,无刺激感。

6.2　色彩的基本属性

我们所看到的世界全部都充满着色，这些色千差万别，几乎没有相同的色，但只要一个色彩出现，它就同时具有三种基本属性，即：明度、色相、纯度。

6.2.1　明度

明度是指色的明暗程度。对光源色来说可以称为光度，对物体色来说，除了称明度之外，还可以称为亮度、深浅程度等。

无论是投照光还是反射光，光波的振幅越大，色光的明度越高。

物体受白光照射的量大，反射率就高，其明度也高。

在无彩色中，明度最高的是白色，明度最低的是黑色。在黑、白色之间存在一系列的灰色，靠近白色的部分称为明灰色，靠近黑色的部分称为暗灰色。由无彩色从明到暗组成的系列称为无彩色的明度系列，也称为明度轴。在有彩色中，最明亮的是黄色，最暗的是紫色。这是因为各个色相在可见光谱上的位置不同，即波长不同，因此被眼睛感知的程度也不同。黄色处于可见光谱的中心位置，视觉感知度高，色彩明度就高；紫色位于可见光谱的边缘，振幅虽宽，但由于波长很短，视觉感知度低，故显得很暗。黄、紫色在有彩色的色环中成为划分明、暗的中轴线。任何一种有彩色，当它掺入白色时，明度提高；当掺入黑色时，明度降低；掺入灰色时，依灰色的明暗程度而得出相应的明度色（图6-17）。

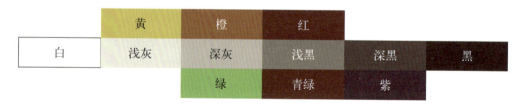

图 6-17　有彩色在明度轴上的对应位置

6.2.2　色相

色相是指色彩的相貌，确切地说是依波长来划分的色光的相貌。可见的色光因波长不同，给人色彩感觉也不同。人眼睛对每种波长的色光有不同的色感觉，这些感觉就称为色相。

在诸多色相中，红、橙、黄、绿、青、紫六个色相是具有基本感觉的色相。以它们为基础，再加上光谱中没有的红紫系列，就可构成一种环状的配列，称为色相环。以主要色相为基础，进而求出各中间色，从而可以得出10、12、24……100种色相的色相环（图6-18、图6-19）。

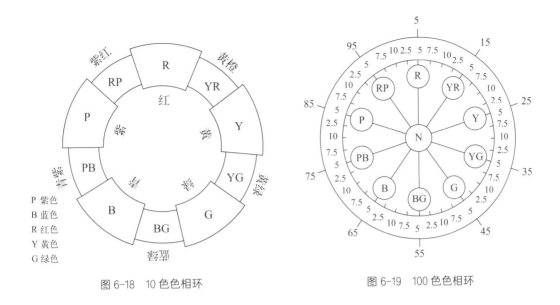

图 6-18 10 色色相环　　　　图 6-19 100 色色相环

6.2.3 纯度

纯度是指色光波长单一的程度。纯度也称为彩度、鲜度、艳度或饱和度。

人眼睛所感觉到的色,多为各种色光混合而成的。当红、橙、黄、绿、青、紫六种波长的色光等量混合,或由红、绿、蓝三种波长的色光等量混合时,结果呈现白色光,看不出明显的色相倾向。黑、白、灰等没有色相倾向的色被称为无彩色,其纯度为零。假如色光混合之后,某种波长的色光比例偏高,则它的色相可以被感知,这种混合色被称为有彩色,其纯度高于零。某波长的色光占的比例越多,色相感愈明确,其纯度也愈高。

不同色相的色光与色料,所能达到的纯度是不同的。其中红色纯度最高,青绿色纯度相对低些,其余色相居中。

高纯度色加白或加黑,将提高或降低它们的明度,同时也降低了它们的纯度。如果在高纯度色中加适当明度的灰色,也可降低色相的纯度。

利用这个原理可以制出各个色相的纯度色标。制作方法是:先选出最高纯度的色相,例如最鲜艳的大红色,再找一个明度与之相等的中性灰色(灰色应由黑加白混出,以该灰色与大红反复比较,用目测的方法使它们明度相等)。然后将大红与灰色直接混合,可以混合出若干个纯度依次增减、变化均等的含灰色。由于用了减光混色法,混出的含灰色明度有所降低,应适当加白,把各色的明度分别提到与大红及中性灰色一样,再排列成纯度序列。以灰色的纯度为零,大红色的纯度为最高,中间各色依次递增,就得出了大红色的纯度推移。

有色物体色彩的纯度与物体表面结构有关,如果物体表面粗糙,光线的漫反射作用将使色彩的纯度降低。如果物体表面光滑,色彩的纯度就较高。为什么水粉色湿的时候色泽显得鲜艳,而干了以后会产生色变呢?因为颜料是由分子颗粒组成的,湿的时候,颜色分

子颗粒之间的空隙被水填满，表面变得光滑，减少了漫反射的白光掺合，所以彩色的纯度较高。颜色干了，水分被蒸发，颜色颗粒显露，表面变粗糙了，所以色泽就变灰暗了。物体表面层结构的细密与平滑，有助于提高物体色的纯度。

各色相最高纯度色的知觉度不同，明度与纯度也不同，如表 6-3 所示。

表 6-3　各色相的最高纯度与明度

色相	明度（明度阶）	纯度（步度）
红	4	14
黄橙	6	12
黄	8	12
黄绿	7	10
绿	5	8
青绿	5	6
青	4	8
青紫	3	12
紫	4	12
紫红	4	12

6.3　色彩的表示方法

6.3.1　色名法

最初人们没有掌握色的规律，只能为自然色彩及人为色彩中的各种颜色都赋予相符的名称，用这些色名作为较概略的称呼，如玫瑰红、橄榄绿、柠檬黄、胭脂、朱磦、石绿、湖蓝、紫罗兰、土黄、赭石、熟褐、生赭等。但这些称呼总是数量有限，而且不确切。尽管用各种修饰语来形容各种色彩，会使不同的人有不同的理解，理解不同，产生的色彩效果也不同。因此，这种表示法既不科学也不准确，而且色名法所能表达的色相也只有几百种，再多就难于表达，并会出现重复。

6.3.2　色立体

色的三属性，即色相、明度、纯度是不可分割的，任何企图在线列上或平面上排列所有色彩的设想都是无法实现的。可以用三维立体空间形象地表示色相、明度、纯度的关系，由此形成一个色空间。假设有一个像地球一样的球体，在这个球体的北极放着白色，南极放着黑色，在连接两极的中轴线上，分布着由黑至白不同明度的灰色。将纯色环放在赤道的位置上。然后，各种纯色向轴心方向逐渐变灰，到中心成为灰色。这样，色环就发展为一个平面了。该平面上的各色向北极方向逐渐加白淡化，至北极成为白色；向南极方

向逐渐加黑暗化，至南极成为黑色。这样，各种色彩按三属性都可在这个立体模型中各自找到合适的位置（图6-20）。

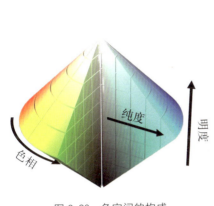

图6-20 色空间的构成

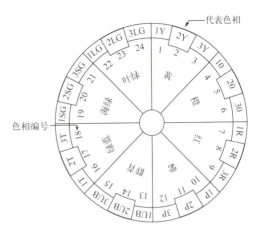

图6-21 奥斯特瓦尔德色相环

6.3.3 奥斯特瓦尔德色彩体系

这是由诺贝尔化学奖获得者德国化学家奥斯特瓦尔德发明的，其在1921年发表的著作《奥斯特瓦尔德色系图册（第一卷）》中对该体系进行了说明并作有色标。

基本色相是黄、橙、红、紫、蓝、蓝绿、绿、黄绿等8个主要色相，进而再各分为3个色相，形成24个分割的色相环，从1号排到24号（图6-21）。

奥斯特瓦尔德色彩体系的全部色都是由纯色与适量的白、黑混合而成的，有"白量＋黑量＋纯色量＝100"的关系。作为无彩色的明度阶段是8个，附以a、c、e、g、i、l、n、p的记号。a表示最明亮的色标白，p表示最暗的色标黑，其间有6个阶段的灰色。这些无彩色所包含的白和黑的量也是根据明度以眼睛可以感觉的等差级数增减的，见表6-4。

表6-4 明度标号对应的黑白量　　　　　　　　　　　　　　　　　　　　单位：%

符号	a	c	e	g	i	l	n	p
白量	89	56	35	22	14	8.9	5.6	3.5
黑量	11	44	65	78	86	91.1	94.4	96.5

作为色标的白（a）比理论上的白多含有11%的黑；作为色标的黑（p）比理论上的黑多含有3.5%的白。把这个明度阶段作为垂直轴，并作成以此为边长的正三角形，在其顶点配以各色的纯色色标，这个三角形就是等色三角形。该三角形共分割成28个菱形，各附以记号以表示该色所含的白和黑量（图6-22）。例如nc中n是含白量5.6%，c是含黑量44%，则其中所包含的纯色量为100%–5.6%–44%=50.4%。

这样作成的各个色相的等色相三角形，以无彩轴为中心回转三角形时成为复圆锥体，这就是奥斯特瓦尔德色立体（图6-23）。

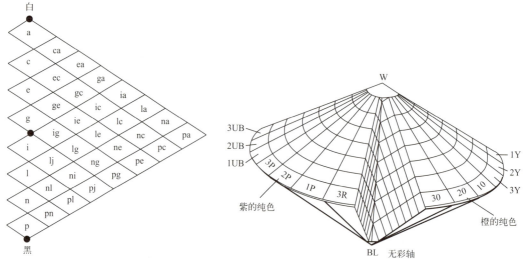

图 6-22　奥斯特瓦尔德等色相三角形

图 6-23　奥斯特瓦尔德色立体

6.3.4　孟赛尔色彩体系

美国美术教师孟赛尔于 1929 年提出了标准色版,后经美国光学学会修改,正式编成孟赛尔色彩体系。这个色的体系同样以色相(H)、明度(V)、纯度(C)三属性构成。

色相环是以红(R)、黄(Y)、绿(G)、蓝(B)、紫(P)五色相为基础,再加上它们的中间色相黄红(YR)、黄绿(YG)、蓝绿(BG)、蓝紫(BP)、红紫(RP)成为 10 个主要色相。进一步再把这 10 个色相各自从 1 到 10 细分,总计得到 100 个刻度,这时各色相的第 5 号,即 5R、5RY 等是该色相的代表色相,也可以把这些概略表示成 R、YR 等(图 6-24)。

明度阶是在黑(0)到白(10)之间加入等明度渐变的 9 个灰色,作为 11 个阶段,用 O、N1、N2、N3……表示。而有彩色则用与此等明度的灰色(无彩色)表示明度。明度(V)的记号用 1/、2/、3/……表示。

纯度是以无彩色作 0,纯度(C)的 0、1、2……用 /0、/1、/2……表示。色系表的最高纯度是纯红色(V=14),记为 /14。

如前所述,因为纯度是根据色相和明度的不同而划分为各阶段的,即使同样的纯度记号,如果色相、明度不同,则包含灰色的比例也不同。在色系表中各色相和明度的最高纯度,即色立体最外侧色的纯度如表 6-5 所示。

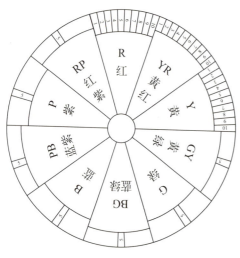

图 6-24　孟赛尔色彩体系色相环

表 6-5 孟赛尔色立体最外侧色的纯度

色相刻度（HCV）	2/	3/	4/	5/	6/	7/	8/
5R	6	10	14	12	10	8	4
5YR	2	4	8	10	12	10	4
5Y	2	2	4	6	8	10	12
5YG	2	4	6	8	8	10	8
5G	2	4	4	8	6	6	6
5BG	2	6	6	6	6	4	2
5B	2	6	8	6	6	6	4
5PB	6	12	10	10	8	4	2
5P	6	10	12	10	8	6	4
5RP	6	10	12	10	10	8	6

经过色度学的研究，孟赛尔色系可以作为现代科学的色彩体系。孟氏色谱共列出大约1150个颜色标准，固定在40个不同的色相图中（图6-25）。

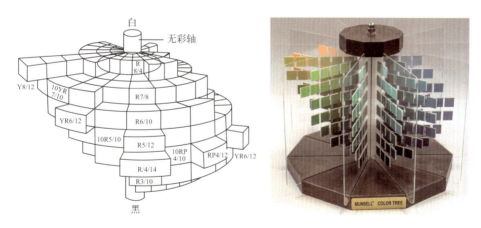

图 6-25 孟赛尔色立体及模型

6.3.5 日本色彩研究所色系

日本色彩研究所的色系是以红、橙、黄、绿、蓝、紫6个主要色相为基础，其间调配成中间色相，构成24个色相组成的色相环，并附以红1到紫24的编号，如图6-26（a）所示。明度是以黑为10，白为20，其间分为9个阶段的灰色，共计11个明度阶段。纯度是根据色相、明度的不同而划分，纯红色的纯度为10，此为最高纯度。

颜色表示方法是：色相—明度—纯度，如12—15—6，就是指色相编号为12、明度为15、纯度为6的色，即绿的纯色。

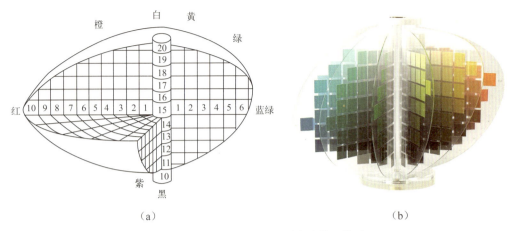

图 6-26　日本色彩研究所的色立体及模型

6.4　色彩的心理效应与感觉

6.4.1　色彩的心理效应

色彩心理是客观世界的主观反映。不同波长的色光作用于人的视觉器官，在产生色感的同时，大脑必然产生某种情感上的心理活动。色彩是视觉传达中的一个重要因素，它能有力地表达感情，能在不知不觉中左右人们的情绪、精神及行动。事实上，色彩生理和色彩心理是同时交叉进行的，它们之间既互相联系，又相互制约。如红色具有温暖的感受，但长时间受红光的刺激，会使人心理产生烦躁不安的感觉，生理上需要相应的绿色来补充平衡。因此色彩的美感与生理上的满足和心理上的快感有关。这一切促使人们不只停留在对色彩的感受中，更扩展到需要去了解和研究色彩与人的行动及心理之间的关系这一科学课题中来。

一般来说，色彩的心理效应包含着两种不同的心理效应。

（1）单纯性心理效应

这是由色彩的物理性感应直接产生的某种心理效应，而这种效应常常会随着物理性刺激感应的消失而消失。从色光作用于人的感应方面来看，每一种颜色都发出一种电磁波，这些电磁波通过人们的神经渠道，到达松果腺和脑下垂体，以一种直接刺激的方式激发我们的心理效应。这种效应所产生的原因是无法单纯用联想来解释清楚的。如 1940 年纽约的码头工人举行罢工，据说是因为他们所搬运的弹药箱太重，后经颜色专家贾德教授建议，将弹药箱的暗色改为浅绿色，工人就停止了罢工。弹药箱本身重量没有变，但是由于颜色改变了，颜色对人直接产生的心理效应，会改变人的心理状态。心理学实验已经表明，被色彩诱导的情感会因色彩种类不同而异。

色光刺激人的眼睛，从而直接激发人们的感应。如越是高明度的色，我们感受到的刺激就越强，不适度的色彩刺激，会使人产生不舒适的感觉。正如康定斯基所说：长时间盯着黄橙色，就像将耳朵对准高音喇叭一样。但我们却可以在蓝绿色中求得一种沉静与安逸。从生理学的角度来看，视觉的形成涉及视网膜和脑细胞之间的活动，包括视觉信号的处理、电磁信号的接收以及化学反应。这些生理过程通常与心理活动密切相关，尤其是在色彩感知方面。这种反应更深层次、更直接地决定了我们对颜色的感知。

① 红色：在可见光谱中，红色光波波长最长，处在可见光波长的极限附近，在视觉上给人一种迫近感与扩张感。红色容易引起注意、兴奋、激动、紧张，但眼睛不适应红色光的刺激，不善于分辨红色光波长的细微变化，因此红色光很容易造成视觉疲劳。格式塔心理学家曾通过实验证明，肌肉的机能和血液循环，能在不同的色光下发生变化，在蓝光下最弱，随着色光变为绿、黄、橙、红依次增强。

在我们观察色彩时，红色的感情效果富有刺激性，给人一种艳丽、青春、活泼、生动和不安的感觉（图6-27）。红色的这种个性达到最大饱和度时，饱含着一种力量、热情、方向感和冲动，且处于稳定状态，一旦红色经淡化或暗化，或加入其他色相，或改变它与其他色相的对比条件，都会使它在给人的感觉上有相应的变化。色彩学家伊登所举的例子明显地反映了这点：在绿蓝色底上的红色就像一种炽烈燃烧的火焰；在深红色底上的红色起到平静和熄灭热度的作用；在黄绿色底上的红色变成一种激烈、突出的色彩；在橙色底上的红色似乎被郁积，显得暗淡而无生命，好像焦干了似的；在黑色底上的红色能迸发出最大的、不可征服的、超人的热情。

图 6-27　生活中的红色应用

所以说红色既是一个有强烈心理作用的色彩，又是一个有复杂心理作用的色彩，一定要慎重使用。

② 橙色：在可见光谱中，橙色波长仅次于红色。心理学的实验表明，蓝绿色能使人的血液循环减慢，而橙红色能使其加速。在色彩的表现中，由黄和红混合而得的橙色最活泼，是最富有光泽的色彩。但是，一经淡化，即白色一旦闯入它的领域，它很快就失去生动的特性，而显得苍白、无力。橙色一经暗化，就会形成模糊、干瘪的褐色。

橙色又称橘黄色或橘红色，因为在色彩的表现中，它是由黄与红混合而成的，色性也在红、黄二者之间，既温暖又光明。在自然界中，橙色或近似橙色的果实很多，如橙、橘、柚、金瓜、南瓜、木瓜、菠萝、柿子等。因此橙色能在视觉心理上引起人们的食欲，

图 6-28　橙色在生活中的应用

使人感觉充足、饱满、成熟、愉快（图 6-28）。

橙色又是霞光、灯火、鲜花的色彩，是女性喜爱使用的色彩。因为它具有明亮、华丽、健康、向上、兴奋、温暖、愉快、芳香、辉煌之感，因而在历史上曾被高级权贵和宗教界垄断过。橙色在空气中的穿透力仅次于红色，注目性也相当高，因而也被用作讯号色、标志色或宣传色。橙色对人眼的刺激度也比较高，也容易造成视觉疲劳。橙色是有彩色中最温暖的色，它如果与深沉、发冷的蓝色并置，更能显现它那太阳似的光辉。

③ 黄色：在可见光谱中，黄色光波的波长适中，但从色彩亮度方面来看，它却是色彩中最亮的色。与红色相比，眼睛较容易接受黄色。由于黄色光的光感最强，所以给人留下了光

图 6-29　黄色的视觉印象

明、辉煌、灿烂、轻快、柔和、纯净和充满希望的印象。

在自然界中，芳香多姿的花卉，如迎春、郁金香、杜鹃、秋菊、月季、向日葵等都呈现出美丽娇嫩的黄色。秋收的五谷、水果、精美食品等也都呈现出黄色（图 6-29）。因此，黄色给人以丰硕感、甜美感、香酥感，是一种能引起食欲的色彩。

从黄色的表现效果方面看，它的明亮会造成一种尖锐感和扩张感，但缺乏深度感。它的特点是与紫色的暗度形成很强的明暗对比，具有表现色彩空间效果的能力。

黄色的表现效果同样被它的环境色所左右。白底上的黄色看上去暗淡无光，因为白色将黄色推到一个从属的地位。而浅粉红色底上的黄色，则带有一种绿调，发光的力量消失了。在橙色底上的黄色，由于光和亮的结合，就像在成熟的稻田上又洒满了金色的阳光一样，因此具有较强的表现效果。

从黄色本身色性方面来看，黄色在所有色彩中是最娇气的一种色，只要无彩色一与它接触，它立刻就失去自己的光泽，特别是黑色，只要有少量的黑色就能使它改变色性而向着绿色方面转化。而黑色底上的黄色，可以达到最明亮、最强烈的状态。

④ 绿色：可见光谱中，绿色光波的波长居中，人的视觉最能适应绿光的刺激，对绿光的反应最显平静。纯粹的绿是稳定的色，它的不动性对于人来说是重要的，在人的眼睛

受到强烈刺激后而感到不舒服时，可以去观看绿色，以求得视觉的恢复。绿光在各高纯度色光中，是使眼睛最能得到休息的色光。

在自然中，绿是植物色，也可称绿色为生命色。植物从诞生、发育、成长、成熟、衰老到死亡，每个阶段会显现出不同的绿色。因此，嫩绿、淡绿、草绿等，象征着春天、生命、青春、活泼、成长，具有旺盛的生命

图 6-30　生活中的一些绿色物体

力，是能表现活力与希望的色彩；艳绿、盛绿、浓绿，象征盛夏、成熟、健康、兴旺；灰绿、土绿意味着秋季，反映了收获、衰老和终结（图 6-30）。

绿色在表现效果方面最大的特点是变化的可能性较大，即转调的领域非常宽，可以从多种不同的表现潜力中去挖掘它的表现价值。绿色一旦倾向于黄色，就靠近黄绿色的范围，会给人一种如自然界那样的清新感，显出一种青春的力量。正如大自然变化的季节一样，在春夏之交的时刻，如果没有黄绿色，就没有期待果实的希望和欢乐。绿色一倾向于蓝色，就靠近了蓝绿色，它是冷色的极端色，具有一种端庄的色彩效果。一旦将绿色的纯度降低，则显出一种模糊的灰绿色状态，就会像夏去秋临时覆盖着大地的色彩那样，显出一种哀伤、衰退的色彩效果。

绿色是介于黄色与蓝色之间的中间色。绿色中包含的黄色多些或蓝色多些时，其表现特色各异，但是要想使两种原色调配的分量相当，也颇为困难。由于绿色的转调领域非常广阔，因此可借各种对比来取得各种不同的表现效果。

在各色相中，由于绿色处于中庸、平静的地位，又象征着生命与希望，因此人们常把它看成和平事业的象征色。

⑤ 蓝色：可见光谱中，蓝色光波波长较短，仅次于紫色，与红橙色的积极性形成鲜明的对比，它是消极性的，是收缩的、内在的色彩。

蓝色包含一种有如冬天的大自然的力量，因为在冬天，全部萌芽与生长现象都隐藏到黑暗与寂静之中。蓝色总是带有阴影感，最深的蓝色倾向于黑暗，它以一种透明的效果出现。就蓝色的色性方面看，它具有高度的稳定性，纯蓝色是一种不包含黄色或红色痕迹的色彩。它自身的表现领域十分宽广，从淡蓝色的天空到暗蓝色的夜空，都坚定地呈现出蓝色的性格来。

蓝色很容易让人联想到天空、海洋、湖泊、远山、冰雪、严寒，让人感到崇高、深远、纯洁、透明、无边无涯、冷漠，常缺少生命的活力（图 6-31）。蓝色的所在，往往是人类所知甚少的地方，如宇宙和深海，因此令人感到神秘莫测。

图 6-31　生活中的蓝色印象

在色彩对比效果中，蓝色同样也具有多样变化。如黑底上的蓝色，以它那纯度的力量在闪光；淡紫红色底上的蓝色，显得退缩、空虚；黄色底上的蓝色，仅以一种暗度来显现；红橙色底上的蓝色维持着自身的暗度，但同时由于补色对比的作用又发出自身的光亮；绿色底上的蓝色明显地向着红色转移；暗褐色底上的蓝色，被激发成一种强烈的颜色，褐色也同时变为生动的色彩。

蓝色的性格也具有较宽的变调领域，康定斯基对此色有如下比喻：浅蓝色类似笛声，悠扬又明晰；深蓝色像大提琴声，深沉而又动听；更深的蓝就显现出低沉的音色，犹如那永远也倾诉不完的苦闷一样，沉痛而又悲哀。

在商业美术中，蓝与白不能引起食欲，却能表示寒冷，因而成为冷冻食品的标志色。

⑥ 紫色：可见光谱中，紫色光波波长最短。因此，眼睛对紫色光细微变化的分辨力弱，容易感到疲劳。紫色是色相中最暗的色。因此，它在视觉上的知觉度很低，被称为非知觉色彩。紫色的暗度使它在表现效果中呈现出一种神秘感，当它大面积出现时，还能营造出恐怖感。无论是在自然界还是在社会生活中，紫色都是比较稀少的。紫色的染料与颜料的稳定性都不高。因此，紫色常给人以高贵、优越、奢华、幽雅、流动、不安等感觉。

明亮的紫色好像天上的霞光、原野上的鲜花，使人感到美好又兴奋。而灰暗的紫色则是伤痛、疾病的象征色，容易造成心理上的忧郁痛苦和不安（图 6-32）。

图 6-32　紫色的联想物

要确定一种标准的紫色,既不带红色也不带蓝色,是极端困难的。许多人对紫色的明暗程度缺乏分辨力,因为紫色光不导热,也不照明,眼睛对紫色的知觉度最低,纯度最高的紫色同时又是明度很低的色。

⑦ 白色:白色包含着色相环上的全部色,因此被称为全色光。白色常被认为不是色彩,但在实际生活中,特别是在应用范围内,白色又是必不可少的色,它自身具有光明的性格,又能将其他色引为明亮。白色让人们感到快乐、纯洁。将白色用于大面积时,由于过度反射光线,会造成一种眩目感,给人的心理上带来一种强烈的冲击。白色是冰雪的色、云彩的色,白色会使人感到寒凉、轻盈、单薄、爽快。为了容易发现污物,除去灰尘,保持卫生,医疗卫生事业大量应用白色,因而白色成为医疗卫生事业的象征色。

⑧ 黑色:从理论上看,黑色即无光,但现实中,只要光照弱或物体反射光的能力弱就会呈现出相应的黑色。黑色在视觉上是一种消极性的色彩,例如在漆黑之夜,人们会失去方向,也会产生恐怖、烦恼、忧伤、消极、沉睡、悲痛之感。但黑色也有积极的一面,它使人产生休息、安静、深思、严肃、庄重之感。黑色与其他色彩组合时,属于极好的衬托色,可以充分显示出其他色的光感与色感。黑白组合,光感最强,最朴实,最分明。

⑨ 灰色:中性灰色是白、黑的混合色,自身显得毫无特点。从生理上看,它对眼睛的刺激适中,既不眩目,也不暗淡,属于视觉最不容易感到疲劳的色。因此,它使人感到平淡、乏味、休息、抑制、枯燥、单调,甚至沉闷、寂寞、颓丧。在表现中,灰色显出既不抑制也不强调的中性特点,它没有自身的个性,是一种彻底的被动色彩,要完全依靠邻近色彩去获得自己的生命,并只能与邻近色彩在进行同时对比中才会发挥自身的活力,并能使其邻近色彩变得更为丰美。一旦将灰色加入色彩中,会很明显地降低色彩的纯度。

灰色是复杂的色,漂亮的灰色常常要采用优质的原料并经过精心配制才能生产出来,并且往往有较高文化艺术修养与审美能力的人才乐于欣赏。因此,灰色有时能给人以高雅、精致、含蓄、耐人寻味的印象。图 6-33 为无彩色系在生活中的应用。

图 6-33　无彩色系在生活中的应用

从有彩色与无彩色的特性里,我们看到,它们既具有独特的个性,又相互作用、相互影响,既相互排斥,又相互需要。整个色彩的层次就像声音的层次一样,非常精致,而且千变万化。正是千变万化、丰富的色彩效果,构成了人们心中五彩缤纷的色彩世界。

色彩所具有的具体联想与抽象感情如表6-6所示。

表6-6 色彩的具体联想与抽象感情

色彩	具体联想	抽象感情
红	火、血、太阳	喜气、热忱、青春、警告
橙	橘子、秋叶	温暖、健康、欢喜、和谐
黄	灯光、闪电	光明、希望、快乐、富贵
绿	大地、草原	和平、安全、成长、新鲜
蓝	天空、大海	平静、科学、理智、速度
紫	葡萄、菖蒲	优雅、高贵、细腻、神秘
黑	暗夜、炭	严肃、刚毅、威严、信仰
白	云、雪	纯洁、神圣、安静、光明
灰	水泥、鼠	平凡、谦和、失意、中庸

(2)间接性心理效应

色彩的单纯性心理效应以各种各样的刺激因素直接作用于我们的心灵。但人的心灵是复杂的,同样的刺激,心灵感应薄弱时,只会产生表面性印象,甚至随着刺激的消失,色彩心理效应也随之消失。一旦这种单纯性心理效应能激起心灵更加强烈、深奥的感受时,便会产生第二种效应,即间接性心理效应。由此可见,第二种效应是由第一种效应派生出来的更为复杂的心理效应。

所谓色彩的两种不同效应,只是产生在相应的、不同的表现意义上,两种效应同时作用的结果赋予色彩更深刻、更完整的意义。

色彩间接性心理效应往往是由联想引起的,在心理学上称联想为暂时神经联系的复活。因为人感知客观事物是离不开之前的印象、经验的,即人总是在参照经验中来形成新的认识。由于联想的作用,新的认识超出自身存在的范围,以一种更为丰富的形式体现出来。如我们看到某一种色,时常会由该色联想到与它有关的其他事物,伴随着联想产生的是一连串的新观念。这是知觉中经常发生的现象。色彩联想可分为具体联想与抽象联想两大类。人们看到色彩联想到具体的事物称为具体联想,如看到红色,联想到火焰、红花、红旗等。人们看到色彩直接联想到某种抽象的概念,称为抽象联想,如看到红色联想到热情、危险、奔放等。

在设计中,掌握色彩对人的各种刺激是很重要的,合理运用色彩创造适合的刺激强度,会使人从中得到快感,产生美感。

色的联想,既受到观看色彩者的经验、记忆、知识等影响,也因其民族、年龄、性别而异,还因各人的性格、生活环境、教育、职业等不同而不同,并随着时代的变迁而稍有

变化。但就一般所见，有相当大的共通性，从中可以找到一种客观的倾向。这种共通的联想的倾向必须取决于对很多人的调查统计。表 6-7、表 6-8 分别为日本学者冢田的具象联想和抽象联想调查表。

表 6-7　色彩的具体联想

颜色	小学生（男）	小学生（女）	青年（男）	青年（女）
白	雪、白纸	雪、白兔	雪、白云	雪、砂糖
灰	鼠	鼠、阴暗的天空	混凝土	阴暗的天空、冬天的天气
黑	炭、夜	头发、炭	夜、洋伞	墨、西服
红	苹果、太阳	郁金香、洋服	红旗、血	口红、红靴
橙	橘、柿	橘、胡萝卜	橘、橙、果汁	橘、砖
茶	土、树干	土、巧克力	皮箱、土	栗、靴
黄	香蕉、向日葵	菜花、蒲公英	月亮、雏鸡	柠檬、月
黄绿	草、竹	草、叶	嫩草、春	嫩叶
绿	树叶、山	草、草坪	树叶、蚊帐	草、毛衣
青	天空、海	天空、水	海、秋天的天空	海、湖
紫	葡萄	葡萄、桔梗	裙子	茄子、紫藤

表 6-8　色彩的抽象联想

颜色	青年（男）	青年（女）	老年（男）	老年（女）
白	清洁、神圣	清楚、纯洁	洁白、纯真	洁白、神秘
灰	忧郁、绝望	忧郁、郁闷	荒废、平凡	沉默、死亡
黑	死亡、刚健	悲哀、坚定	生命、严肃	忧郁、冷淡
红	热情、革命	热情、危险	热烈、卑俗	热烈、幼稚
橙	焦躁、可爱	低级、温情	甜美、明朗	欢喜、华美
茶	幽雅、古朴	幽雅、沉静	幽雅、坚实	古朴、朴素
黄	明快、活泼	明快、希望	光明、明快	光明、明朗
黄绿	青春、和平	青春、新鲜	新鲜、跳动	新鲜、希望
绿	永恒、新鲜	和平、理想	深远、和平	希望、公平
青	无限、理想	永恒、理智	冷淡、薄情	平静、悠久
紫	高贵、古朴	优雅、高贵	古朴、优美	高贵、消极

　　色彩的联想与观者的生活经历、知识修养直接相关。一般来说，幼儿、少年偏向于对周围的动植物、食品、玩具、服饰品等具体事物产生联想，而成年人则会较多地联想到社会生活实践中的抽象概念。以联想去评价色彩的人，是以自己的心灵去感受色彩的。他们通过"移情作用"（所谓"物我同一"）欣赏色彩的美感。生活中种种色彩变化在他们头脑中留下了不可磨灭的印象。因此某一种色彩或色调的出现，往往会引起他们对生活的美好联想和感情上的共鸣。可见，色彩的感情是通过形象思维产生的心理作用。

6.4.2 色彩的感觉

当人们看到某一具有色彩的物体时,色彩作为一种刺激,能使人产生各种各样的感情,这种感情随着观察者自身条件(年龄、性别、爱好、文化程度及艺术修养等)的不同而不同。尽管如此,由于共同的社会条件和生活环境,人们对色彩的感受也会有一些共性。因此,在造型设计时,应根据一般性的对色彩的感知去选择配色。

(1)色的冷暖感

色彩本身没有冷暖之分,由人们在自然界中得到的印象而引起的联想作用,使人们从客观存在的色彩现象中产生了色彩的"冷"与"暖"的概念。色彩的冷暖感主要是人们对色彩的一种心理反应,如图6-34所示。

红色、黄色、橙色使人感到温暖,而青色、青绿色、青紫色使人感到寒冷。绿色与紫色属于不冷不热的中性色。但是,色彩的冷暖是互相对比出来的概念,这种概念只是相对的,而不是绝对的。即使都是红色,也有朱红、大红、深红、紫红之分,因而每种红色又

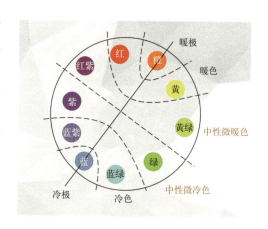

图6-34 色彩的冷暖感

都有不同的冷暖倾向。同色系颜色的冷暖感觉变化趋向(暖→冷)如下所列。

红:朱红、大红、深红、紫红。

黄:橙黄、中黄、淡黄、柠檬黄。

绿:黄绿、中绿、青绿、翠绿。

蓝:群青、钴蓝、湖蓝、普蓝。

无彩色系的黑、白、灰也同样存在着冷暖感。白色是冷色,黑色倾向于暖色,灰色是中性色。

冷暖感主要是由色相来决定的,明度对冷暖感几乎没有影响,纯度本身存在着纯度越低越冷、纯度越高越暖的倾向,但也应把高纯度的颜色色相有冷暖之分这个因素考虑在内。

(2)色的轻重感

由于物体表面颜色的不同,看上去会使人感到轻重有别。

色的轻重感,主要取决于明度,明色(浅色)使人感到轻,而暗色(深色)则使人感到重。另外,在同等明度条件下,冷色一般比暖色感觉轻。

色彩的轻重感在处理造型的均衡与稳定这个问题上起着重要的作用,色彩配置得合理,可使笨重的形体显得轻巧,或者可使轻飘的形体显得稳重,如常在形体的上部用明色,下部用暗色。当处理造型的左右关系时,利用色彩轻重的巧妙安排,可以使造型达到

既均衡而又生动的效果。色的轻重感与明度、纯度的一般关系如下。

重感：明度低的深暗色彩，纯度高的暖色系。

轻感：明度高的浅淡色彩，纯度低的冷色系。

（3）色的进退感

不同的颜色会引起人们在距离感觉上的差异。色彩的"进"与"退"，是指色彩在对比过程中给人的视觉效应，好像某些颜色"前进"了，而另一些颜色"后退"了。一般色彩对比过程中，强色使人感到"进"，而弱色使人感到"退"，"暖"色使人感到"近"，而冷色使人感到"远"。但在不同的底色中，色彩有不同的"进退"感。也就是说色彩的"进退"感与背景的关系十分密切。

深底色上：明度高的色彩或暖色系使人感觉近。

浅底色上：明度低的色彩使人感觉近。

灰底色上：强度高的色彩使人感觉近。

其他底色上：与底色在色相环上相距120°～180°的对比色或互补色使人感觉近。

在自然界中，由于大气层的作用，人们感觉到离眼睛近的色彩清晰，离眼睛远的色彩朦胧。这种色彩变化的现象，称为色彩透视。因此，我们在表现自然或表现形体时，要利用这一特点。表现近处的物象色彩，一般可以采用纯度偏高、色相偏暖的色彩；表现远处的物象色彩，一般采用纯度偏低、色相偏冷的色彩。

除此之外，与颜色进退有关的是色的凹凸感与厚薄感。一般明度高的暖色有凸出的感觉，明度低的冷色有凹进的感觉。而深暗的颜色显得厚实，浅淡的颜色显得轻浮。利用这些感觉来处理造型物的均衡与稳定、主从关系和虚实关系，可以起到很好的效果。

（4）色彩的胀缩感

色的胀缩感，是指色彩在对比过程中，某些色彩的轮廓，给人以胀大或缩小的感觉。这种现象的产生，主要是由于人在观察形体的色彩时，有一种生理上的光渗错觉。浅色物体在人的视网膜上所形成的物象总有一圈光包围着，好像把深色背景下的浅色物体在视网膜上所形成的物象扩大了。所以，看起来原来物体色彩的面积有所胀大。如果在一定距离上比较两个大小完全相等的色块，在暗底上的亮色块比亮底上的暗色块显得大许多。一般来讲，亮色和暖色是扩张和膨胀的，暗色和冷色是收缩的。

如黑底上的白三角形比白底上的黑三角感觉大，黑底上的黄点比黄底上的黑点感觉大。又如等宽的格条，白的感觉宽，黑的感觉窄。利用这种特性，欲求红、白、蓝三色格条等宽的视觉效果，则需使红、白、蓝三色之比为35:33:37。

色彩胀缩感的关系：在色彩的对比关系中，暖色、明度高的亮色易使人感到胀，而冷色、明度低的暗色，则有收缩的感觉。因此在色彩配置时要注意，不同的色彩给人的尺度感是不同的，必须选取适当的尺度关系，以取得面积的等同感。

（5）色彩的软硬感

人们认识物质都通过其形、色、质三者的统一表现。质是物体固有的性质，色又依附

于光而存在，因而色和光是材料质地特性的表现，而质又是色光表现的条件。因此，有色必有质的反映，有质必有色的反映。长期生活实践经验的积累，使人们对某些物质的色质效果形成了固定的概念与联想。人们常用自然色去表现不同的材质效果与感觉。

软硬感是质感的一种表现，质地细腻而坚固的，则使人感觉"硬"，质地轻盈柔和的，则使人感觉"软"。

色彩与软硬感有着密切的关系，软硬感取决于色彩的明度与纯度。明亮的色彩使人感觉软，深暗的色彩使人感觉硬；高纯度与低纯度的色彩使人感觉硬，而中等纯度的色使人感觉软。

双色配置时，两色不具有明显的明度或纯度对比，则使人感到柔软。两色在明度或纯度上形成强对比，则使人感到坚硬。因此，色彩的软硬感觉与造型风格特征的表现及创造舒适宜人的色彩关系甚大。

（6）色彩的华丽、质朴感

一般来说，鲜艳而明亮的颜色给人的感觉是华丽的，深暗的灰性色则显得质朴。色彩的纯度对华丽、质朴感的影响最大。此外，明度也有影响，色相略有影响。

纯度方面：在 C6 以上，纯度越高越呈华丽感，在 C6 以下，纯度越低越呈质朴感。

明度方面：在 V7 以上，明度越高越呈华丽感，在 V6 以下，明度越低越呈质朴感。

色相方面：红、紫红、绿呈华丽感，黄绿、黄、橙、青紫呈质朴感，其他是中性。即使是呈质朴感的色相，只要是高纯度的纯色，也会给人以华丽的感觉。

总的来说，鲜艳而明亮的颜色呈华丽感，浑浊而深暗的颜色呈质朴感。

表 6-9 列出了色彩的感觉与色相、明度及纯度之间的一般关系。

表 6-9　色彩的感觉

感觉	色相	明度	纯度
冷	青、青绿、青紫		
暖	红、橙、黄		
进	暖色	高明度	高纯度
退	冷色	低明度	低纯度
胀	暖色	高明度	
缩	冷色	低明度	
软		高明度	中纯度
硬		低明度	高纯度、低纯度
华丽	红、紫红、绿	高明度	高纯度
质朴	黄绿、黄、橙、青紫	低明度	低纯度
轻	冷色	高明度	低纯度
重	暖色	低明度	高纯度

（7）色彩的通感觉

在心理学上，把由一种感觉引起的其他领域的感觉，称为通感觉（也称副感觉）。例如，常常当听到某一种声音时，就像看见了相应的某一种颜色。这种由通感觉引起的二次感觉，大多是与视觉，特别是与颜色相关联的，其中最多的是"色听"。所谓"色听"，指的是给予人某种声音刺激后，会产生出和听觉相应的颜色的感觉。例如，听到某一种声音，就像看见了红色，听到另一种声音，又像看见了青色。当然，"色听"不是每一个人都能产生的，即使是有"色听"能力的人，听到各种声音后产生的色感觉也不一定是一样的，但似乎存在着一种共同的倾向。这种"色听"现象首先被19世纪的浪漫派音乐家们所注意，有些人还将乐器和声、音调、风格等用不同的颜色命名，以示区别。

通过"色听"可以发现，在颜色与声音之间存在着低音是暗色、高音是亮色这样的关系。"色听"者感觉到的声音和颜色关系，对不同的人来说可能是不一样的，但对个人来说，大概是不变的。此外，还有另外一种倾向，对一个个音阶不产生"色听"的人，对音乐的旋律却能产生色的感觉。例如在听到令人感动的音乐声时，一闭上眼睛，似乎有一种朦胧的色彩感觉。

不仅在颜色与听觉之间存在着通感觉，在颜色与触觉、味觉、嗅觉之间也存在着通感觉。

在考虑设计的色彩计划时，应该充分利用颜色的通感觉的作用。例如在设计唱片封套时，应注意音乐与颜色的关系；在设计食品包装时，应注意味觉与颜色的关系；在设计化妆品、香料的包装时，应注意嗅觉与颜色的关系。

表6-10和表6-11中列出了色彩在听觉、触觉、味觉及嗅觉等方面的通感觉。

表6-10 色彩的通感觉（听觉及触觉）

色彩	听觉及其相关感觉				触觉及其相关感觉			
	纯色	清色	暗色	浊色	纯色	清色	暗色	浊色
红	吼叫 热闹 呐喊	震动 情语 轻快旋律	低沉 嘶哑声	噪声 苦闷声 嗡嗡声	烫 热	温暖 酥松 丰满	铿锵 牢固	粗糙 坚硬 干燥
橙	高音 嘹亮声 轰隆声	悠扬 明朗声 呱呱声	浑厚 悲壮 咄咄声	呜咽 沉重 哄哄声	温热 发热 有弹性	暖和 平滑 酥	厚 仿古 干枯	绒毛 砂土 不光滑
黄	明快 响亮 尖锐	悦耳 悠扬 哈哈声	回声 沉闷 喃喃	昏沉 沙哑	光滑 光亮	柔弱 流动 绵绵	滑腻 垃圾 痒痒的	湿 油污 脏
黄绿	清晰 轻快 清脆	轻柔 明细 婴儿声	迟钝 昏沉	沙沙响 慢板 唠叨	细软 平滑	细嫩 薄 柔嫩	粗糙 磋磨	湿 粗
绿	平静 安稳	清雅 柔和	沉静 稳重 叨叨声	阴郁 低沉	清凉 凉爽	轻松 平坦	生硬 阴凉	脏湿 阴森

续表

色彩	听觉及其相关感觉				触觉及其相关感觉			
	纯色	清色	暗色	浊色	纯色	清色	暗色	浊色
蓝	嘹亮 和谐 优美	优雅 轻快 柔美	幽远 深远 稳重	沉重 超脱 呼呼声	流动 冰冷	舒松 凉爽 舒畅	滑滑的 光泽 硬	黏滑 粗硬 泥污
蓝绿	清畅 安逸	清脆 飘逸	泉 松风	烦闷 溪流	滑溜溜 活生生	清爽 细腻	潮湿 冷	滑润 黏稠
蓝紫	刺耳 响亮 高远之声	尖叫 澎湃 呼叫	惨叫 严肃 恸哭	悲鸣 轰轰声	柔润 滑润	柔软 轻软	坚硬 生硬 厚实	黏结 泥泞 粗糙
紫	嘶哑 幽深 古韵	柔美 含蓄的 乐曲	咕咕声 喳喳声 重响	磁性声 呻吟 老人声	毛绒绒 丰润	细润 软绵绵	毛绒 皱皱的 粗皮	灰尘 滞钝 垢泥
红紫	啁啾 嗡嗡声 娇艳声	哼声 嘻嘻声 娇柔声	呷呷 咀嚼声 呼啸	哽咽 唏嘘	毛刺 温润 玫瑰	滑嫩 粉粉的	痒痒的	铁锈 酥软 温暖
白	宁静 休止 肃静				清洁 光亮 平坦			
灰	沙沙声 消沉声 闷声				磨砂 粗糙 无光泽			
黑	沉重 浑厚 幽深				摸不着 失落感 厚硬			

表 6-11 色彩的通感觉（味觉及嗅觉）

色彩	味觉及其相关感觉				嗅觉及其相关感觉			
	纯色	清色	暗色	浊色	纯色	清色	暗色	浊色
红	辣 甜蜜 糖精味	甜蜜 醇美	焦味 涩 茶	巧克力 五香味 腐朽蚌	浓香 酸鼻 野香	艳香 幽香	腌味 浓郁 烧焦味	恶臭 霉味 腥味
橙	酸辣 甜 胡椒	甘 甜美 蜂蜜	苦涩 烟味 熏味	碱 杂味 反胃	浓郁的 奇香	温香 淡香 醇香	腐臭 焦味 烤味	泥土味 浓郁香味
黄	甘甜 甜腻	淡甘味 清甜 乳酪	碱 酸苦 醋	涩 酸苦蚌 醉酸	芳香 纯香 甜香	清香 飘香 橄榄	浓香 酸楚 氨味	腐臭 异味

续表

色彩	味觉及其相关感觉				嗅觉及其相关感觉			
	纯色	清色	暗色	浊色	纯色	清色	暗色	浊色
绿	涩 酸涩	微涩 淡涩 香油	涩涩的 干涩	苦 苦涩	新鲜 草香味	薄荷味 凉	毒气 窒息	污臭 恶臭
蓝绿	清凉可口 很涩	新鲜美味 甜辣	苦涩 腐烂 碱	恶心 酸臭	冷香 果香	薄荷香 青草香	气闷 腐臭	发霉 呛鼻 腐朽
蓝	生涩 酸脆	清泉 淡水	油腻 呕吐	酸腐 脏腻	原野之香 烈香	淡酸 药味 凉湿味	鱼腥味 臭气	霉湿 膻味 锈味
蓝紫	甘苦 酸辣	碳酸 酸碱	碱 粗涩 晦涩	苦臭 腐坏 发酵	浓烈的香气 芬芳	幽香 腥味	火药味 焦炭味	烂臭 霉气
紫	酸甜 酸醋	淡酸 甘涩	臭油味 烟味 佳酿	椒盐 泥腥味	馥郁 浓烈的香气	兰花香 香梅	蚊香 五香	腐酸 狐臭
红紫	甜蜜 甘蜜 香甜	花蜜 蜜乳	枣香 醇酒 酱油	杂酱 胡椒 火碱	妖香 艳香	玫瑰香 雅艳之香	辛香 腥味	腐臭 酱味
白	鲜味 无味 平淡				桂花香 无臭 清香			
灰	水泥味 烟味 铅味				灰尘 夜来香 瘴气			
黑	焦苦 焦味				煤炭 黑烟 墨香			

6.5 色彩构成

6.5.1 色彩构成原则

色彩的美感是在色彩关系的基础上表现出的一种总体感觉。创造色彩关系必然要遵循一定的构成原则。色彩中，单一色与其他色放在一起，关系要恰到好处。从这个角度出发，色彩的美在于色的平衡、节奏、分隔、强调、统一等形式规律的适用而带来的色彩效果。

（1）地色和图形色

在一张画面上，图形称为"图"，图形周围的空间称为"地"。"图"可使人们产生强烈的视觉印象，具有前进感，"地"的视觉存在印象相对较弱，具有后退感。

在色彩构成中，一般来说，图形的色要比地色更明亮、更鲜艳。这样容易形成明确的图形效果（图6-35），即"图"色与"地"色的明度与纯度不能太接近。如果"图"与"地"色对比弱，就会产生色彩的"同化现象"，而使图形效果模糊不清。

在面积上，明亮、鲜艳的"图"色面积要小，而暗的、浊的"地"色面积要大，才能相互衬托，突出图形效果。如果图形色与地色面积大致相等，就容易造成图、地混乱不清。比如斑马的花纹是黑白相间的，这就很难辨明是白马带黑条，还是黑马带白条。类似这种图形效果被称为"图地反射"效果。这种效果不宜用于需要图形效果清晰的画面，因为它会带来一种不安定的闪烁感。如果运用恰当，也会产生出颇有意味的生动画面来。

（2）色的平衡

色彩中平衡的概念是指视觉上感觉到的力的平衡状态。这是从色彩面积的分布，以及不同的明度、纯度的变化去判断的一种心理量的平衡。

色彩中，平衡可由两种主要形式来体现，一种是对称平衡，另一种是非对称平衡。

所谓对称平衡，是指画面上以一轴为中心，两侧的形、色、位置等都处于一种均衡的分布状态，由此产生出一种稳定、安静的视觉效果（图6-36）。

非对称平衡，是指在画面上形、色、方向、位置关系都不是一种均等的分布，而是要按照它们的空间力场作出适当调整，使它们在视觉上强度相等，从而产生出平衡的效果。不对称的平衡可以由有动感的、多样变化的空间中产生，给视觉带来生动感（图6-37）。色彩的非对称平衡效果应注意以下几方面。

图6-35　学生作品（1）

图6-36　摄影作品

图6-37　学生作业（2）

① 在色彩构成中，以重色与轻色、明色与暗色、前进色与后退色、膨胀色与收缩色等进行构图时，应注意变化其面积关系，通过改变位置关系等来取得双方强度上的平衡效果。

② 一般来说，暖色和纯色比冷色和浊色面积小一些时容易形成平衡，当明度接近时，纯度高的色比灰色的面积小容易取得平衡。

③ 强烈的补色效果画面，能给视觉上带来一种满足的平衡感。它将画面的紧张度引向高潮，使人在富有动感的紧张性中感觉到整体平衡效果。当这种补色关系过分强烈时，会显得不调和，失去平衡感。可适当调整面积关系，或用黑白相隔等手法去取得平衡。这种视觉平衡的表现效果是多方面的，它基于复杂的视觉要素，在它们相互间的性质及微妙的变化中体现出来。

（3）色彩的节奏

音乐中的节奏，是产生音乐旋律与和声的根本；绘画中的节奏，是产生画面旋律的根本要素。色彩中，所谓节奏是指画面上通过色面积有规律地渐变、交替，或有秩序地重复色的明度、色相、纯度、冷暖、形状、位置、方向和材料等要素来得到节奏（图6-38）。

一般来说，画面的色彩节奏包括渐变的节奏、重复的节奏和对比的节奏。

① 渐变的节奏：色彩构成中，将色相、明度、纯度和一定的色形状、色面积等，依一定秩序进行等差级数或等比级数的变化，就可产生渐变的节奏。这种变化的跳跃性越大，渐变的意味就越明显。

② 重复的节奏：这种节奏的本质形态，是某一个特别单位的有规律的重复，包含以下3种情况。

图6-38 富有节奏感的平面设计作品

a. 连续反复：在色彩构成时，将同一色相、明度、纯度，或同一色形状、肌理等的色彩要素连续作几次反复，就能得到这种反复的节奏。也可以用几个要素组成一个小的单位，以某一单位进行连续反复，就能构成更丰富而又有秩序的视觉效果。

b. 交替反复：这是重复节奏的另一种形式。交替的反复给色彩节奏带来了多样性，可将两个独立的要素或对比着的要素进行方向、位置、色调、质感等交替变化，它们可能是明暗相同，以色形状不同来变化；也可能形状、面积大小都相同，以明暗不同来变化；也可能鲜浊交替变化；也可能要素都相同，让位置交错得再复杂一些；也可能是一个复合单位的交替变化。如交替反复两种以上的节奏单位，即二方连续、四方连续图案形式，色彩重复节奏的运动感不是那么明显，但却由于其连续不断、反复交替出现，因此常给人们视

觉上带来一种重复而加强印象的意味。

c.动的节奏：色彩中，将色彩的明暗、冷暖、鲜浊、形状等进行高低、起伏、转折、重叠、抑扬、方向等变化，可在视觉上引起一种运动的流动感，这就形成了动的节奏。这种动感时而快，时而慢，时而滞涩，时而流畅，给视觉上带来一种有生气的、积极的、跳跃性的色彩效果。

③ 对比的节奏：通过色彩的强烈对比，形成视觉上的跳跃感和动态感。例如色彩在明暗、冷暖、补色等在空间中的相互衬托。

色彩中，以节奏作为一种构成原则，通过有节奏的运动，使人们的视觉在本身静止的画面上活动起来，能使画面产生一种诱人的动感。从心理角度说，人们既不喜欢杂乱，也不喜欢单调；既喜欢变化，又厌烦无规律的运动。不同的节奏形式会产生多方面的色彩效果，如静止的、运动的、单纯的、复杂的、优美的、庄严的、悲哀的、活泼的等。美的节奏能引起视觉的快感，激发人的情感，给人以愉快。当和谐的运动形式与人们生理、心理的主观状态处于同步运动时，就会给人以美的感受（图 6-39）。

抒情委婉的节奏　　　强烈有力的节奏　　　明快跳跃的节奏　　　和缓中速的节奏

图 6-39　不同节奏的色彩组合

（4）色的强调

在同质的色中，适当加上不同质的色就形成了强调的意味。如果画面的某个部分被重点强调出来，就能在整体中产生一种紧张感，弥补了画面的贫乏单调感。被强调的部分会形成贯穿于整体的一个力，使画面取得平衡效果。

强调的效果与对比形式有关，色彩中的明与暗、白与黑、大与小、冷与暖、软与硬、远与近、华丽与质朴、粗糙与光滑等对比形式，都能以适当的比例关系来构成整体中的强调意味。

色彩构成中，强调的效果应注意以下 3 个方面：① 强调色应用在很小的面积上。因为小面积色能形成视觉中心，提高视觉吸引力。② 在色调方面，强调色

图 6-40　色的强调

应选择与整体色调相对比的色。例如在明调上，选取暗调色作为强调色；在冷调上，选取暖调色作为强调色。又如在大面积低纯度色上，选取高纯度的色作为强调色等。③ 强调色的位置及比例关系，都必须考虑到配色的平衡效果（图6-40）。

（5）色的分隔

色彩中，在对比关系很弱的情况下，即形成极融合的色彩效果。如果用另一种色来进行分隔，就能使极融合的色彩效果清晰起来。在色彩对比关系很强的情况下，也可采用分隔的方法，来消除强烈色彩对比给视觉带来的过分刺激。

色彩构成中，采用分隔的方法应注意以下3点：① 可用黑、白、灰色分隔彩色画面，使画面色彩鲜明、突出，效果显著、和谐（图6-41）。② 可用金、银色作分隔色。在使用时，应注意满足观赏者的心理需求。③ 可用有彩色作分隔色，但应采用与原色调有差别的色，即具有明度、色相或纯度的差别等。

（6）色的统调

整体色彩中，统调能使相互排斥、相互竞争的紧张力统一起来，从属于一种有秩序的色彩配置，即整体被某种色调所支配，则呈现出统一感，就表现为统调的效果。统一不等于"同一"这个概念，它可以分为"静的统一"与"动的统一"两种类型。所谓"静的统一"是指在明度、色相、纯度上都倾向于一种主调效果，在主调中稍有变化，以一种正常的、均衡的方法强调出主调的构成（图6-42）。所谓"动的统一"是指色彩要素可以是对立的，在对比中求得统一，以一种变化的、不均衡的方法强调出主调的构成。

色彩的统一，取决于色相、明度、纯度、面积比例关系等。

① 以暖色统一画面，取得暖调效果。以冷色统一画面，取得冷调效果。

② 以暖色、高纯度色统一画面，取得刺激性强的效果。以冷色、低纯度色统一画面，取得平静感强的效果。

③ 以高明度色统一画面，取得明亮、轻快的效果（图6-43）。以低明度色统一画面，取得庄重、压抑的效果。

图6-41 白线条的分隔效果

图6-42 野生动物宣传海报设计

图6-43 高明度的色彩统一

④ 以类似色统一画面，取得稳定、柔和的效果。以对比色统一画面，取得活泼的效果。

6.5.2 色彩的运用

(1) 主要表现对象的色彩关系

画面上所表现对象之间的各种相互关系，相比于自然界中对象间真实的相互关系，在色阶上要减弱很多，因为色彩的力量不在于细微色彩的完善，而在于色彩大关系的正确。自然界中各种客观事物，反映到人们的视觉、大脑中，若要把这种认识表达出来，就需要我们掌握正确的观察色彩的方法，才有可能在画面上真实地把形体的色彩关系表现出来，而不是孤立地、局部地去模仿。例如要画出一个闪亮、透明的玻璃杯，若孤立、绝对地去模仿，几乎

图 6-44　果蔬色彩关系的再构

是无法画出来的，但是通过杯子周围的物体、背景、桌子等相互关系的正确描绘，那就可能在平面的画幅上相当真实地再现这晶莹的玻璃杯。因此，要正确地描绘和创造形体，就必须理解并表现出形体各种色彩间的相互关系。正确表现对象的色彩关系要运用色彩的各种对比手段，使有限的颜色产生无限的色彩效果（图 6-44）。

(2) 色彩的运用要进行概括、集中

色彩的概括集中，一方面要与画面构图、形体相联系，将其加以概括、集中而有机地结合起来，另一方面则要从画面的色调出发，根据色彩的大关系，对局部的色彩加以提炼、取舍，分清主次、虚实，使之更好地表现对象。色彩的概括、集中，不是简单化，也不是随意丢弃一些细节，而是需要对对象进行深入的观察，才能抓住本质，取舍得当。例如应把画面中所有亮处比较一下，然后找出最亮的、主要的部分，以分清主次。

画面的色彩感是否丰富，不在于用色种类多，而关键在于把握准色彩关系与色彩层次的变化。

(3) 色彩运用的方法

欲使一幅画达到鲜艳、显著的色彩效果，是否需要在所有地方都用上最鲜艳的颜色呢？实践证明并非如此，相反，画面中鲜艳夺目的色彩往往是通过与其他灰性色对比而衬托出来的，纯度接近的颜色并置在一起会相互减弱，纯度差别大的颜色并置在一起则会相互衬托。

色彩的运用方法主要有下列 4 种。

① 对比法：这里指的一种是色彩对比，一种是浓淡（素描）调子对比，两种对比往

往同时产生。运用对比手法时,色彩在画幅上的面积不能平均,而要 7∶3 或 6∶4,否则画面上就会产生冲突,而无主次之分。

② 渐变法:色彩由淡转浓(浓转淡)或由冷转暖(暖转冷),要采取依色环上的顺序渐转的方式,否则就会显得生硬,例如由红到黄,则应经过橙色(图 6-45)。

③ 并列法:这是指将两种或多种色彩并置在画面上,远看时,色彩因光的作用而混合成另一种色彩,此即空间混合,例如黄和蓝并列时,远看就成为绿色。

图 6-45　冷暖渐变的联想表现(学生作业)

④ 重叠法:这是指底层为一种色彩,在其上覆盖一层透明的另一种色彩,则产生一种新的色彩。采用此法时,事先必须要估计颜色的色度、面积等相互关系,才可能达到预期的效果(图 6-46)。

(4)色彩运用中应注意的问题

① 画面脏:初学者易把画面画脏,其原因多数是颜色调和过多,以致过于灰暗而失去其色彩的特性。

② 室内外的色差:初作室外写生时,觉得色彩恰好,当拿到室内看时,又觉得色彩过于深黑,其原因是室外强光能使颜色变淡。故在室外写生要考虑环境、光照等条件的差异。

图 6-46　色彩重叠

③ 明暗部色彩:要能分辨对象的明暗部色彩的冷暖对比关系,如明部是暖色,则暗部是冷色,反之亦同。色彩有冷暖变化,则色彩丰富,并且要赋予色彩生动的空间感和闪烁感。

暗部的色彩既要丰富,又要有透明感。暗部色彩的透明感是指有深度感,应避免粉气(暗部尽可能不用或少用白色)。

④ 黑、白、灰色的运用:画面上黑、白、灰三种色调的面积不能相等,一般以灰色的面积大为宜。灰色也就是色彩中的中间色调,黑、白则是两极端的对比色。

⑤ 物体的色彩关系和素描关系应统一:我们在观察、表现色彩时,就应把色彩关系和素描关系很好地结合起来。但要防止只注意素描关系,陷入"有色的素描",而忽略了注意比较形体色彩的冷暖倾向。也要防止只注意色彩变化而忽略了素描关系,以致使形象缺乏立体感、空间感与质感等。

思考题

① 请简要说明色彩的物理成因、混合原理及表现方式。
② 色彩的构成原则有哪些？在生活中如何进行合理的色彩规划？
③ 从色彩的视觉和心理效应方面对本专业领域作品进行分析和评价。

拓展练习题

① 完成12色相环的制作，最大直径为10cm，内环直径为6cm。
② 结合色彩对比与调和关系完成不少于4幅练习，每幅尺寸20cm×20cm（具体主题由教师自定）。
③ 选取一经典绘画作品或摄影作品，进行中性混合的色彩练习，不小于8开（26cm×37cm）幅面。
④ 运用色彩构成的相关知识完成一幅海报设计或产品效果图，主题自拟。

第7章

光的造型

本章要点提示：
1. 明确研究光构成的目的和意义。
2. 掌握几种光构成的原理、设计思维及实验操作方法。
3. 了解光构成在现代造型艺术中的地位和作用。

7.1 光构成概述

7.1.1 光构成的定义

当我们观察周围的环境时可以发现，利用光的设计和艺术丰富多彩，它的发展之快令人惊叹。如果要对这些光造型进行研究，有必要科学地掌握光的构成，对光构成的细节进行专门的研究和深入探讨，并为其创建适合的体系。

在艺术设计领域中，光构成指的是光线在空间中的分布、强度、色彩和质感等方面的组合与表现。研究光构成的目的是通过彻底调查光对造型的作用，将光合理运用在造型设计上。简而言之，就是探索光造型的可行性。在这个过程中，寻求科学的依据和开发设计装置显得特别重要，通过这些研究和实践，能够得到各种有益的方法。

图 7-1 安藤忠雄与光之教堂

7.1.2 光的艺术

如果没有光，人类在这个世界上将无法生存。光合作用通过将光能转化为化学能，为生物提供了能量和氧气，是地球生态系统中不可或缺的一环。如果没有光，我们也将无法看见任何事物，因为视觉是依赖于光的传播和反射来实现的。

光在现代美术和设计领域应用广泛（图 7-1、图 7-2）。光的运用不仅仅是作为一个辅助手段，更是成为了不可或缺的元素。人工光的创造以及其在美术与设计中的特殊应用，将光的运用与发展提升到了一个新的高度，光的活跃性在美术作品中的展现，使得观者能够更加深入地体会到艺术的魅力，同时也为艺术家提供了更加丰富的表现手段和创作空间。

图 7-2 帝美思设计的灯光艺术装置

7.2 光的构成

光构成主要研究光艺术和光设计共同的重要基础问题。

光的传播既是直线性的，又是无形的，它只有碰到物体后反射或折射时，才显示出自身的存在。不过，光的特性不仅包括直射、无形、反射、折射，还有衍射和干涉，这些都与创造物体的形状和颜色有关，所以发光体属于光造型的基础。

光可以形成独有的"像"，它能把无色的部分用华美的彩色表现出来，在造型世界里

被广泛地使用，所以，光的性质，以及把光有效地应用于造型的机器、材料和造型效果等内容都是学习光的造型的重点。

7.2.1 发光体的构成

（1）自然光

自然光以种种形态出现在人们面前，给人一种内心的感动。例如，太阳从地平线冉冉升起，山峦、浮云被夕阳光染红的时候，人们会感觉到自然的庄严；雨后的彩虹、暴风骤雨中的闪电、爆发的火山、熊熊燃烧的山火，以及极地上出现的极光，这一切都无疑给人们带来疑惑和神秘的感觉；而那些满天的星光、夏天在河边飞舞的虫光，则让人产生悠然的浪漫情怀。这些都说明，作为自然现象的光，会对人的精神和感情产生影响，丰富人的内心世界（图 7-3、图 7-4）。这些不同类型的光在被开发之后，对人们的生活起到了重要的作用，使人们的生活变得更为方便。

此外，火光的颜色和形态易于激发人们的情感，因此往往会被应用于节日活动等（图 7-5）。

（2）人工光

自工业革命以来，人工光的发展在技术和应用方面都取得了巨大的进步。作为其发展的里程碑，爱迪生成功发明了电灯，不仅彻底改变了人类的生活方式，也推动了照明技术的革新。尽管早在 1840 年前，人们就已经掌握了通过加热金属导线发光的原理，但直到 1879 年，爱迪生利用炭化的八幡竹（京都产的一种竹子）制造出了灯丝，成功实现了白炽电灯的工业化生产，才真正拉开了电灯普及的序幕。从此，人类进入了用灯泡照明的时代，晚上的黑暗逐渐被光明所替代（图 7-6）。

人工光源的诞生不仅改变了人类的生活方式，也深刻影响了现代设计的理念与实践。从

图 7-3 晨练时的太阳光

图 7-4 中式园林中的窗影

图 7-5 彝族的火把节

图 7-6 白炽灯

基础照明到装饰艺术，人工光源已成为空间设计、产品设计及艺术表现中的核心要素之一。现代设计中，光源不仅是功能性的存在，更是一种创作手法、传达情感和表达创意的重要手段。例如，许多公共空间和展览场馆利用灯光、互动投影等手段，制造出沉浸式的场景体验（图 7-7）；城市夜景式的灯光规划，通过光影勾勒的变化展示出城市的文化特色和现代感（图 7-8）；在极简主义风格的灯具设计中，通过光线的填充和造型线条，将功能与艺术完美结合；而在家居与穿戴产品中，嵌入式的光源让其具有更多的动态表现，模糊了技术与设计之间的界限（图 7-9）。

图 7-8　2008 年北京奥运开幕式

图 7-7　元宵灯会　　　　　　　　图 7-9　柔性 OLED 照明

人工光源的灵活性、创新性和技术性，正推动现代设计向更高层次发展。它不仅是设计中的工具，更是一个时代美学与技术融合的象征。

7.2.2　照射光的构成

（1）透明

色光比起颜料（涂料或染料）来，很少让人觉得"混浊"或"脏"，而是给人以清洁又明亮的感觉，原因之一就是光具有透明性。

在下雨天打着透明的伞，透过薄薄的雨伞照射在脸上的色光使人倍增光彩，这是我们身边利用透明物体和透明色光的常见例子。透明物体使光自由穿过，从而让人感觉到光的纯粹、轻快和雅致，而且，它能对人的心理产生一种微妙的作用，激发人的想象力。

光的另外一个特殊性质是在空中可以触摸到它，但无法捕捉到它。假如想要捕捉它，用手挡住光的轨道，那么它将绕过手而消失在空中。当然，手是感觉不到光的形状或者光的柔和的。虽然光的的确确是存在的，但由于它是透明的，因而人们无法感知到它的状态。在一般情况下，人只有在光碰撞到物体时才能知道光的存在。

（2）混合色

色光具有与颜料、印刷油墨截然不同的混合规律。一般的颜色受减色混合色法规律支配，混合次数越多，越接近灰色，而光则受加色混合色法规律支配，混合次数越多，越接近白色。也就是说，相对于色料的三原色品红、黄、青，色光的三原色为红、绿、蓝，色光的三个原色中两色的第二次混合色为紫、黄、青，如果把光的第二次混合色全部加在一起则变成白色光（图7-10）。

应用这一原理，可以用两种色光制作出三色相片。例如：先用白色的卡纸制作一个立体，然后从左侧投射绿光，右侧投射红光，这时绿光照射不到的右侧阴影部分染成红色，红光照射不到的左侧阴影部分染成绿色，而两种色光相混合的部分变成黄色，并且其黄色部分的明度比任何一个原色都要高。这就是光的混合色特征。

基于上述原理，可以进一步利用这种方法对光的使用方式加以推敲，比如：使用有图案的色光，或者不只使用单色光，而是同时投射多种色光等，从而能创造出崭新的造型艺术作品（图7-11）。

（3）明视

光有一个奇怪特征——即便很微弱也能使人看得很清楚。例如曾经有节目专门介绍灯塔，据说灯塔的灯泡只有40W，在海上很远处便能

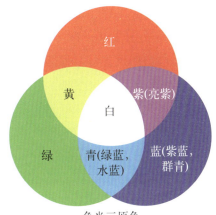

色光三原色

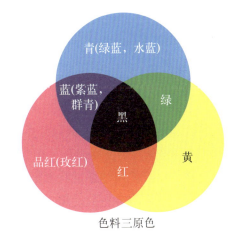

色料三原色

图7-10 色光、色料的混色原理

图7-11 利用光色混色的艺术作品

看得清楚。此外，现在车站、购物中心等很多场所都在使用光的文字、符号，也就是色光标识。也许只是微弱的荧光灯，但即便如此，从远处依然清晰可见，不大的文字加上灯光，可视性很强（图7-12）。除了要具有很好的可视性之外，还有重要的一点是必须具有动人的外观，有了这两个因素，才能使色光标识达到完美。

总之，色光不仅具有一般的颜料、涂料无法比拟的鲜艳和鲜明的感觉，而且带有清澈、明度高的特征。它与使人感到混浊而腐败的、令人讨厌的颜色正相反，表现出新鲜、纯粹、健康和年轻的感觉，因而色光是表现明快情绪最为理想的材料。

光的照度与距离的平方成反比，距离越远，光随之加速变暗。而像霓虹灯招牌或者电光装饰牌匾等，本身为发光体，从远处也能拍摄清楚，这是因为这些光源的照度很高。

图7-12　湖南长沙某街景

交通信号灯使用的是辨认度很高的光，这是非常正确的做法，因为它与人的生命安全息息相关。有学者研究发现，把远处的色光从最容易辨认的颜色顺序依次排列，则为红、绿、黄、白等颜色，从这一点上看，信号灯选择用红、黄、绿三个颜色是正确的。如果从颜色的固有感情出发，红色代表危险，绿色代表和平与安全，这点也和日常生活中的经验和感情相一致，因而也是适合的。这一点从世界视觉语言的共同性上考虑，应该受到重视。

7.2.3　反射光的构成

我们观看大部分事物是靠光的反射。表面光滑的物体由于闪闪发光或者强光反射，能使人感觉到光的反射，而当物体的表面粗糙时，人们则不容易感受到这一点。强光反射时的闪耀和光辉，对人的刺激比较强烈；而使物体表面光滑的光，则让物体富有光泽，表现出滋润的感觉，而且物体的表面会因此产生出"映像"造型的新效果。

在进行反射光的构成实验时，我们往往使用镜子映像来考察各种情况的下反射原理和反射效果。光在表面粗糙的物体上，反射方向杂乱无章，因而假设照射在粗糙物体上的是平行的光，其结果将是乱反射。与此相反，镜子、抛光的金属等表面光滑的物体，因为向一定的方向反射光，从而会产生正反射。这种镜面物体是通过什么方式显"像"的呢？

如图7-13所示，物体A发射的光在镜面B、C上反射，经过光路D、E进入人的视线，把这些光线向反方向加以延长，则集中在镜面A的对称点A′点上。物体A从而看起来好

像在 A' 的位置上。然而，A' 点实际上没有发射光，A' 只不过是 A 的"映像"而已。

怎样利用镜面反射这一简单的显像原理获得新的视觉体验是我们应该深入思考的。比如利用镜子的反射原理改变光的方向，使看不见的位置上放置的物体显示在近处。远距离利用镜面的例子是潜水艇的潜望镜，而短距离利用镜面的例子为日本 1970 年大阪世界博览会上的加拿大馆（图 7-14），入口处的顶部镶嵌着 45° 倾斜的一面大镜子，它着实为工作人员观察人流情况提供了方便。形与镜子的关系，除了这种"形的转送功能"之外还有很多，在容易进行的实验当中，把基本的内容加以选择归纳如下。

（1）平面镜

① 敞开型万花筒。这种万花筒由两面夹角 60° 的镜子按 V 字形组合而成，一般装入厚纸盒内。万花筒的底面嵌有磨砂玻璃和透明玻璃，中间有彩纸或玻璃纸小片。如果从万花筒上面的小孔窥视里面，可以看到重复出现的左右对称图案。市场上已经开始销售在万花筒前端安装透镜的望远镜式万花筒。使用这样的万花筒，则周围的任何图案都可以成为主题，如果带着某种主题窥视万花筒，将会出现与那些主题相应的千变万化的图案（图 7-15），应用该原理可以进行很多实验。图 7-16 是把一种形延展显现成四个形的显像原理。根据该原理，画出了从 P 点发射的光的反射图，从而判明了三个延展图像的位置。

② 闭合型万花筒。一般而言，万花筒的镜面形成的夹角为 60°，在上述万花筒上再接一个镜面，变成一个正三角形的万花筒，用它进行窥视，同样会出现对称的图案，而它的图案相对于敞开型万花筒有限次数的反射，将出现以正三角形为单位的无限反射的重复图案。另外，形成无限反射的万花筒除了上述几种之外，还可以制作出镜面柱的断面为正方形、长方形、等边直角三角形、

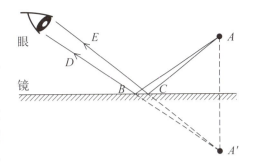

图 7-13　反射原理中的"映像"

图 7-14　日本 1970 年大阪世界博览会的加拿大馆

图 7-15　敞开型万花筒的呈现效果

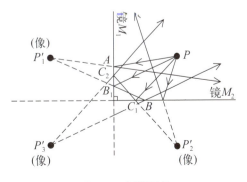

图 7-16　显像原理

或者其夹角为 90°、60°、30° 的各种三角形万花筒。

③ 平行状的无限反射。如果把两面镜子面对面垂直树立，并在中间放置物体将会怎样呢？如图 7-17，假如镜子完全平行，物体则从镜面到镜面相互照射，引起无限反射。

（2）曲面镜

曲面镜与平面镜成像的方式差别很大。平面镜的反射是规则的，无论光线照射到镜面的哪个位置，反射的方向都是一致的。而曲面镜由于镜面弯曲，曲率不同，使得光线反射的方向因照射位置而异。

对于凸面镜来说，反射后形成的影像距离镜面较近，影像看起来离我们更近一些。而凹面镜则相反，影像距离镜面更远，看起来比实际预想的位置更远。无论是凸面镜还是凹面镜，影像都会发生一定程度的变形，不完全保持原来的形状（图 7-18、图 7-19）。

曲面镜的成像方式与平面镜不同，影像并不是直接在物体的对面显现，而是反射在镜面的表面上。曲面镜的一大特点是，它的影像会发生显著的变形，往往与原形有很大的差异，甚至可能让人感到意外。正因曲面镜具有这种独特的变形效果，所以许多艺术家热衷于利用曲面镜进行创作。他们通常会先设计专门的坐标系统，并经过精心的规划和计算来确定影像的准确位置。最终，他们会将圆柱镜（或其他曲面镜）放置在作品中央，以修复图像，从而展现出预期的视觉效果。

（3）镜面反射总结

镜面反射的种类还有很多，通过镜子的实验我们能够了解到，镜子在造型上具有可以使作品焕然一新的功能。镜子对形而言，可以使形"传送"和"延展"，也可以"扩张"和"丰富"空间，还可以使形"合成""显形""变形"等。可将这些镜子的功能归纳为如下四种：

① 镜子将映照对象物，并产生出独特视觉的图形——"映像"；

② 平面镜的映像与对象物相同，属于面对称

图 7-17　平行镜面的无限反射

图 7-18　曲面反射的城市雕塑

图 7-19　曲面镜反射

形式;
　③ 曲面镜映像是对象物的变形图像;
　④ 映像与被反射物同时产生变化。
　　学习镜面反射构成的目的是要在那些色彩缤纷的造型中选择最基本的内容进行整理和阐释,而不是把从光学理论到应用的完整的美(完成的艺术作品)展现出来。过去对光的研究大部分都是从物理学角度进行的,然而,从造型角度研究,或者从光应用的理论角度研究,则应该由艺术设计专业研究人士进行。

7.2.4　透过光的构成

　　透过光与反射光不同,由于光具有波粒二象性,光在通过不同介质或路径时会展现出不同的物理面貌,人们往往利用这一点来进行透过光的构成实践。以下将分别介绍透过光的折射、干涉、衍射和偏光与构成的关系。

(1) 折射

　　众所周知,当光线透过水或者厚玻璃时会有折射现象,这一点通过简单的实验可以证明:把木棍放进水槽内,则以水面为分界线,出现木棍被曲折的现象(图7-20)。当一束光从透明的等质物体(介质 A)进入到另外一个透明的等质物体(介质 B)的内部时,光在分界面上弯曲角度的正弦比是一定的,这就是光的折射率。如下解释光折射的法则(图7-21)。

图7-20　物理实验中的折射现象

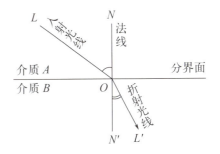

图7-21　折射原理示意图

　① 两个介质已经被确定时,入射角(入射光线和法线构成的角度)的正弦与折射角(折射光线和法线构成的角度)的正弦将构成一定的比例。
　② 入射光线、折射光线和法线都在同一平面上。
　　这和反射的法则有些相似,然而折射的法则与反射的法则相比,最大的区别在于:以折射面为中心,入射角和折射角不相等,入射光线和折射光线在相反的位置。另外,当介质 B 的密度大于介质 A 时,入射角将大于折射角,也就是说,在这种情况下折射光线离法线更近。
　　让我们假设一下,如果入射光线从 L' 点出发经过 O 点射出,将会经过哪些路径折射呢?这时的折射光线将是 OL ,也就是说,光路的逆转原理是可行的,从而折射角将大于入射角。这时,如果折射角大于90°,折射光线无法进入另外一个介质之内,在分界面全部反射掉,这种现象就叫"全反射"。光导纤维就是利用光的全反射来防止光的散发引起

的消耗，并将高能率的光传送到远处，从而使光通信成为可能（图 7-22）。

太阳光的各种色光具有不同的折射率。我们可以使用三棱镜，把各种颜色通过折射加以区分。三棱镜可以使光向同一方向折射两次，这样，自然光被分解，同时加大不同色彩的折射角的差距，从而可以看到鲜艳的光谱。

光的折射还可以改变或弯曲图形，进行这些实验，可以单纯使用凸镜、凹镜，也可以使用各种透镜，实验中产生的形和像之间的关系，在物理教科书上有详细的说明，因此此处不再阐述。这里要借助实验结果对造型的几个重点问题进行论述。

把一些透明的圆柱状容器置于平行线条纹上，这时下面的条纹向一定的方向并且按一定的比例缩小，而且其缩小的方向与平行条纹及容器的中心轴所形成的角度有关。也就是说，假如把容器在平行线条纹上平行放置，平行线的垂直面将出现压缩现象；假如使容器与条纹相垂直，在与容器的中心轴相垂直的方向上会产生压缩现象，这时线幅也发生变化；而把容器斜放时，条纹也将倾斜，同时可以看到线幅的变化（图 7-23）。这也就是照相排字中字体变形的基本原理。

使用球形透镜则更能明确说明这一点。圆柱形透镜的中心轴方向上不会产生形的扩大和缩小，而球形透镜则在任何方向上都产生变形，因此可以映照广范围的景色，当然变形程度也随之加大，鱼眼透镜就是其中的一例。为了观察球形透镜能够纳入的视野范围，我们可以做简单的实验：在单纯的条纹的背景上放置一个玻璃球，条纹的范围可以大一些，而一个玻璃球居然能够映照全部条纹，根据玻璃珠不同的位置，映像的形逐渐产生变形（图 7-24）。

如果把上述效果应用到造型中将会很有意思。为此，我们有必要从造型的角度观察光的性质和效果，从而扩大表现的可能性，同时为了创造个性化的作品，也需要进行基础原理的研究。

图 7-22　光导纤维

图 7-23　透明容器的折射变形

图 7-24　玻璃球的折射

（2）干涉

我们常会发现，光照射在雨后的水珠上，将呈现出彩虹的色彩，有时我们看到孩子们向空中吹出的肥皂泡也带有美妙的色彩。原本无色的透明物呈现出绚烂的色彩，究竟是什么原因呢？

这在光学上解释为光的干涉现象引起的显色。由于光以波的形式存在，所以只要具备一定的条件，光的干涉现象必定产生。相对于声波、水波以及其他的波型，光波能展现出华美的色彩，这是它的独特之处。

一般情况下，当光照射在被透明薄膜包围的透明物体上时，其在透明物体的表面反射的光（E_2）和先进入透明物体的内部（CD）再向外反射的光（E_1）相互作用，产生光的干涉现象，从而显示出色彩（图7-25）。

图 7-25 干涉的原理

要进一步确认这一原理，如下实验最为适当。先用铁丝制作四方形边框，之后再把它浸入肥皂液内，取出时，空气从两面夹住肥皂液形成的薄膜，因而显现颜色。肥皂泡的干涉效果如图7-26所示。由于重力的作用，薄膜的上面薄，下面则较厚。照射到较厚薄膜上的光随着微妙的视点变化，将以压缩的形式反复显示出从红到紫的光谱，而且这些颜色相混合而最终变成自然光，从而消失得无影无踪（变白）。因此，要看光的干涉而引起的颜色的显现，较薄的薄膜更加理想。但是如果薄膜过于薄，光可能穿透薄膜却不能引起干涉现象，因而不能出现色彩（变黑）。有时我们也会看到，在水珠上面的油膜过于薄而显黑，这也是同样的原理。

图 7-26 肥皂泡的干涉效果

实际上"牛顿环"现象也是光干涉的结果，我们看到的薄膜生成的图案，还有孔雀羽毛华丽的色彩，都是同样的原理产生的效果（图7-27）。

宝石中的蛋白石与上述情形有所不同，虽然它也是靠光的干涉而产生富有魅力的色彩。我们知道光的颜色主要根据波长而定，当光线进入蛋白石内部时，由于其内部充满二氧化硅的微小颗粒，因而出现折射并产生

图 7-27 "牛顿环"

干涉现象，于是相应出现各种波长的颜色（随着视点的不同，将产生微妙的色彩变化）。在"粒子说"流行的 19 世纪初，托马斯·杨为了证明光的本质为波动曾进行了如下实验：在暗室内，使光透过一个小孔后，再一次透过两个小孔，最后使其映射到银屏上，便出现明暗有序的图案。他就是通过证明光的干涉性，从而提出光的波动说。图 7-28 展现了该原理的效果。

图 7-28　双缝干涉实验

在托马斯·杨的实验中，白色光透过裂缝，则出现带有色彩的条纹。波长越长，白色条纹之间的间隔越大，因而便于观察。在光学中，会把这一条纹进行测定，计算出光的波长。另外还制作出各种干涉计，使用于制造透镜、棱镜时提高精度。

利用光的干涉作用的另外一个例子就是全息摄影。全息摄影的原理是物理学家丹尼斯·加博尔于 1948 年提出的，而这一原理直到具有出色的干涉性的激光被发明之后才真正得以实现。

激光是通过两个光波相互干涉而得到的光，也就是说，由于波长的相位相对整齐，所以选择激光的任何一部分，其波峰与波谷都将井然有序地排列在一起。因此，如果使光波两次进行交叉，则可以得到高精度的干涉条纹。全息图实际就是把这些干涉条纹记录在胶片上或者是感光玻璃板上。如果将光照射在全息图上，把原来的形再现为映像，则把这些技术总称为全息摄影。普通的照片在相纸上只能表现光的强度，而全息图则不仅可以表现光的强度，还可以记录相位。

获得全息图的摄影方法为：通过反光镜和透镜，将激光扩散成一束均匀的光，称为"物体光"，用它照射目标物体。当物体光碰到物体表面的凹凸结构后，会以不同的方向反射并散开。接着，引入另一束激光，称为"参照光"。这束光是通过分光器分离出来的，与物体光在感光板上相遇。两束光的叠加会形成一种特殊的干涉条纹，这些条纹精确地记录了物体光的强度和方向信息，从而完整捕捉了物体的三维信息。这种干涉条纹就是全息图的基础。将这些干涉条纹记录在胶片上制作出全息图。如果在全息图上照射与参照光相同角度的散射激光（也叫再生光），则干涉条纹恰好形成衍射时的格子映像，这与物体光的激光散射效果完全一致。于是，反过来可以回到原来的位置上，制作出与被摄体相同形状的三维映像，这就是全息图的再生原理。

图 7-29 是制作全息艺术作品的摄影装置。这里使用左右两侧过来的两种物体光，这是为了防止照射不到被摄体的某些部分。选择感光玻璃板是由于它比胶片更平整。银屏的 S_1 和 S_2 是笔者构想的特殊摄影装置，是为了使被摄体具有动感而设计的。为了把平行线条纹映到正片上，需要在近距离倾斜拍摄。假如使用头像、风景或其他具象图形来代替平行线条纹，同样可以在感光玻璃板上记录被摄体图形，也就是说，通过这一方法，可以合成图像。

图 7-29 全息摄影装置

（3）衍射

光的传播是直线性的，但也有转折的时候光产生方向变化的情形，可以分为如下三种："反射""折射"和"衍射"。众所周知，光射入或射出透明物体时会改变方向，而碰到不透明物体时也要发生转折，也就是衍射。所谓衍射是指在光路中放置不透明的物体，而光被其部分遮挡时，在不透明物体周围产生光的转折现象。举例说，在暗室内把一根针放在直射光的前面并将其投影到银屏上，则会出现较粗而变形的针影，而且在它的两侧会出现几乎平行的条纹（图 7-30）。还有一种实验可以更为明显地观察到衍射效果，图 7-31 是透过挡板上 0.1mm 的小孔获得的衍射图案，这种现象说明光是波动的，也就是说，光具有衍射并向周边扩散的性质。光透过小孔的刹那将变成新的光源，并向四周扩散。光透过小孔时也会产生干涉现象，从而波峰和波谷出现反复强弱交替的运动，于是产生如图的衍射条纹。

如前所述，孔的形状不同将产生出千差万别的图形，因此，推敲孔的形状，并制作特殊的漏光装置，可以进行很有趣的实验，图 7-32 就是一例。

图 7-30 衍射实验（1）

图 7-31 衍射实验（2）

图 7-32 衍射实验（3）

在实验中最好使用干涉性强的激光。将漏光板夹在幻灯片的边框内,并且用磨砂玻璃作挡板来代替照射衍射条纹的银屏,同时在其后面放置相机,用透过的光拍摄磨砂玻璃上的映像。另外,衍射图案非常小的时候,去掉磨砂玻璃,在这一位置上放置镜子反射在对面的墙壁上,或者去掉相机镜头,使光直接到达相机内部的胶片上。不过,以上实验必须在暗室内进行。

通过实验我们发现孔的形状决定衍射图案的形状。它又遵循如下规则:光透过的小孔为直线状时,衍射图案会向与之垂直的方向伸展,并形成无数的小圆点。并且随着远离中心点,光量将急速减少,在光量集中的中心位置,光点将部分重叠或衔接。所以多角形小孔会产生出放射状衍射条纹,并呈现修长的星状。

（4）偏光

树脂图钉、透明的塑料袋等都是我们在生活当中司空见惯的无色物质,但它们在某些条件下却会呈现五彩斑斓的色彩。使无色的物体带有色彩的是什么原理呢?在摄影时,我们既没有把色光投射到被射体上,也没有涂抹颜料,然而却呈现出高纯度的彩虹色。这些均为特殊的偏光引起的现象。在前述内容中,我们提到几种使无色透明的物质呈现色彩的情形,这里涉及另外一种情形（图7-33）。

图 7-33　偏光现象

一般而言,自然光是向各个方向振动的横波,当其通过偏光板后,只剩下特定方向振动的光,这称为偏振光。如果两束偏振光的振动方向相同或以某种规律相交,它们会发生干涉,从而可能显示出色彩。

假如在两块偏光板之间夹上结晶物质,并从一个方向投射自然光,如果结晶物质具有重复折射的性质,那么可以将入射光分解成两束不同速度的光,这时的入射光假如已经透过偏光板,则被重复折射而变成与振动方向垂直的两束偏光,并且两束偏光透过物体时将产生相位差,由于振动面相垂直,所以这时不能产生干涉现象,而透过第二个偏光板时,则变成同一振动面的光,因此产生干涉现象并呈现出色彩。这时被强化的波长要取决于物质的厚度与性质。另外,即使是不具有重复折射性质的普通透明体,如果加以外力使其产生形变,也能产生重复折射。例如树脂,其内部结构为容易产生形变的透明物质,将其夹在两个偏光板之间,透过光进行观察,将出现彩虹般的梦幻色彩。我们还可以通过玻璃纸、透明胶带、酚醛树脂等观察到这种现象。

色彩的变化取决于两块偏光板形成的角度。偏光板上有光轴方向（决定光线速度的唯一方向）,两块偏光板的光轴平行或垂直时,处于补色的关系。

（5）透过光构成的总结

光可以使无色透明的物质显现出鲜艳的色彩,而且光的奇妙功能有很多种,这些光

的功能在造型上的应用已是当下的趋势，相信其出色的显色功能将在造型领域发挥很大的价值。

7.2.5 光 + 运动的构成

（1）余像

当物体的移动速度过慢或过快的时候，我们感觉不到它在动。例如月亮、行星等天体，虽然它们的确在运动，但由于其运动相对于观察者来说太缓慢，因而人们感觉不到它们在移动。相反，当我们观看转动速度飞快的机器时，同样感觉不到它的动态。而像电扇、线轴（工字形）、车轮等逐渐提高转动速度时，达到一定程度将会出现忽隐忽现的现象，再超过这一速度我们便感觉不到它在转动，轴心和外轮将浑然一体，以至于不能识别其是否转动。实际上，运动中以速度为依据存在着上限和下限，人的肉眼只能识别上限与下限范围之内的运动。

如图 7-34 所示，在暗室内将两个灯泡 a 和 b 并排设置，将电传送到灯泡，并且调好它的明灭时间和照明亮度，这时电流在 a 到 b 之间的运动一目了然，也就是从静止时的"分离"到连接后的"一体"过程中，人只能感知这一范围内的运动，这种现象叫"假现运动"。

"预闪运动"又被称为"动画盘运动"，它就利用了这种原理。如图 7-35 中的动画装置，按一定间隔打开光的挡板并转动圆筒，而圆筒内壁绘有动作依次变化的人的图形，我们把圆筒的转动调到合适的速度，并从小孔窥视其内壁，将会看到人在运动的画面。虽然画的是静态的人，但在一定的条件下持续观察，则会出现连贯的动态图像，这也是一种"动画盘运动"。

电影是利用这种"假现运动"完成的。电影放映机以 24 次每秒的频率将电影胶片投射到银屏上，而每一次投射到电影胶片上的图像都是静态的。换言之，将有微妙变化的静态图像用断续光并且按照一定间隔进行照射时，我们将产生连贯的动态感觉。这说明，我们的大脑具有暂时停顿画面的能力，只不过由于人的眼睛识别明度变化的速度有限，因而感觉不到画面停顿，这种识别限度叫"临界闪烁频率"。人眼对灯泡的"临界闪烁频率"为

图 7-34　假现运动

图 7-35　早期转盘动画的装置

大约 30 次每秒，假如灯泡闪烁超过 30 次，人便将感觉灯泡始终处于发光状态。这一点可以利用频闪发光器进行实验获得证实。我们刚才提到电影投射胶片的频率为 24 次每秒，小于"临界闪烁频率"，然而由于放映机上装有高速快门，该高速快门将使 1 次频率再明灭 3 次，所以画面的明灭在 1 秒内达到 72 次，大于"临界闪烁频率"，所以画面不会忽闪忽隐。

我们不要把这种原理仅仅局限于电影，还可以把它视为普遍适用于造型领域的原理，以这种视角能够创造出视觉趣味很丰富的作品。

（2）光点的明灭

我们把多数灯泡横向排列并传送电流，使这些灯泡从一方向另一方依次明灭，则会感觉光向一个方向进行运动，此原理经常被应用于繁华的街道和商店的灯饰招牌上。人对动态，尤其对移动的光很敏感，所以为了吸引大众视线，使用该方法的例子较多，而且我们还可以见到利用光的装置在街道上播送新闻或报时的例子。

如果将灯泡的直线排列向二维的平面空间伸展，则会得到铺满光点的壁板。这时，假如光点之间的间隔小，光点也小，换言之，光点的密度越高，图形或画像的再生概率也越高，然而对造型而言，比起很高的光点密度，适当的光点粒子和突出的光点带来的浮雕效果将会更具有优势（图 7-36）。

例如比尔·贝尔的作品采用的是将棒状 LED（发光二极管）纵向聚集排列的光板，每一个 LED 棒将以经过细算的 10000 次每秒的速度进行明灭。我们的眼睛可以感知 1/10 秒的余像，那么按照上述的速度，我们在这期间可以看到 1000 个图像片段，故而将眼睛迅速向水平方向移动时，可以看到 LED 的明灭形成的图案（文字或记号），如图 7-37 所示。

高科技艺术的关键不在于技术，如果只重视技术而忽略其美学价值，则不能创作出艺术作品，这类艺术尤其需要注意这一点。只有出色的美的表现与技术的完美融合，才能生成杰作。

图 7-36　光点艺术互动墙

制作作品时，材料不同，表现效果也将不同。我们从山下智明的光艺术作品 SPASECT［空间昆虫，这是艺术家把两个英文单词混合而造的词汇，即 space（空间）+insect（昆虫）］中也能想象出来，在广阔的空间里飘浮着昆虫般的宇宙船。这件作品的周围闪烁着无数个光点，这是从后面照射纤细的纤维而产生的光的明灭，于是给人一种巨大的宇宙船飞行在宇宙空间的感觉

图 7-37　比尔·贝尔早期实验作品

（图 7-38）。

如果在依次明灭的光里加上形和色的变化，其运动感必将更加强烈。作品《一个天体肖像画》就是其中的一例（图 7-39）。作品从小的正方形依次点亮到最大的正方形，而这些正方形由于都在同心圆上，因而带来强烈的动感，并且展示出三维效果的旋律感。周围设置的镜子使扫射霓虹灯产生无限反射，进一步加强作品的视觉效果。这件作品以 15 秒间隔运转，在短时间内不断重复，这种非具象形态的结构展开是它的主要特征。

频闪观测器是使光高速明灭的装置，一分钟可以发光 100 次到 60000 次，所以可以自由地选择发光次数，也就是明灭的频率。

当我们将闪光灯照射在振动的物体上时，如果其振动与明灭周期同步，则物体看起来处于静止状态。假如将明灭频率微微错开，使物体的振动不同于明灭周期，则物体将缓缓地摆动。

图 7-38　作品 SPASECT

图 7-39　作品《一个天体肖像画》

（3）光迹

我们可以结合移动的光与摄影，制作出光迹造型。这与美术颜料的感觉截然不同，具有独特的造型表现力。

① 光绘画。"光绘画"是电影《天才的秘密》中出现的一个镜头，于 19 世纪 50 年代拍摄，画面是毕加索挥动手电筒，用光描绘脸部的情形（图 7-40）。但是点光源由于瞬间透过，无法长时间存储。因此，如果用相机拍摄记录画面将十分方便，可是相机拍摄的效果与直接在现场体会的感觉大不一样，这也是光绘画所面临的问题。

② 相机的移动拍摄。在上述"光绘画"的状态下拍摄时，由于需要长时间曝光，所以必须用三脚架固定相机。然而运动是相对的，我们也可以移动相机，不移动光源。拍摄的内容可以选择夜晚的路灯或商店的灯饰，利用亲自制作的构成作品并准备好点光源进行拍摄，也会很有意义（图 7-41）。

③ 钟摆摄影。在①和②中，由于其任意性，无法获得带有数学规则性质的图形。虽然很难说钟摆摄影就

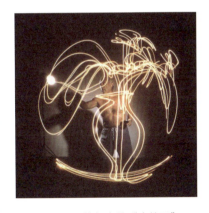

图 7-40　毕加索的"光绘画"

图 7-41　光点轨迹的构成（学生作业）

没有不确定因素,然而由于它采取有规则的运动,所以可以获得井然有序的几何图案。

④ 示波器。上述三种情况的共同点是使用机械设备,并且同时借助一定的手工操作。手工操作可以说是艺术作品的归属点,因为用美的眼光调节作品的微妙之处,并巧妙进行处理的关键在于手工操作。当然,我们也可以将全部过程通过控制设备装置来完成,以创造高水平的艺术作品,尤其是熟练掌握设备装置的使用方法时,其可能性将更大。也就是说,使用设备时能够判断微妙的变化并作出选择,如同控制自己的手脚一样自由,我们就可以视为"手工操作"。

使用利用电子原理的计测示波器时,也应该基于手工操作。这种装置有如下特点:首先,刻度盘操作将产生图形变换;其次,随着刻度盘的微妙变化,不是以数码形式,而是以模拟形式,也就是两手的手动操作将会时时刻刻改变图形,并在显示器上显示出来。这样,即使是不了解机械装置的非专业人士,通过上述的"手工操作"也能比较容易获得成功的图案。该装置的原理是改变外加冲击力的振动,显示相应于其周波数的图形,而且显示的图形还包括光点运动(扫描)引起的各种曲线和各种曲线相合成的利萨如图形(图7-42)。

综上所述,光与运动相结合,将产生具有各种魅力的光艺术和光动艺术,这里介绍的是其重要的基础问题。使用光的运动造型不同于用颜料描绘的造型,或者如同石头般坚硬而不动的雕塑造型,它最大的特点在于舍弃作品的重量感,而且利用科学装置将光辉的、梦幻的、神秘的、奇妙的诗情画意,以现代造型意识敏锐地表现出来。

图 7-42 利萨如图形

7.3 光的构成设计

近代以后,光设计的发展比光艺术先行一步。白炽灯泡一经发明,就被用于室内照明,荧光灯发明后也同样先用于生活所需的实用领域而后再用于美术领域。

长期以来,使用照明的光设计一直是主流。它的涉及面很广,由于它在日常生活中占据不可替代的位置,所以时至今日,"照明"依然是光设计最为重要的功能。但是,现代设计中的光功能不只是照明,它有多种功能,可以在各种场合作为不同媒介显示出非常重要的作用。

如果把"不同场所的光设计"比喻为纵轴,那么,横轴就是研究这些与纵轴共通的重要内容。在这里,我们称其为"不同媒体的光设计"。

7.3.1 照明中的光设计

现代社会有很多像灯泡、显像管、荧光灯等有关"电气"的光的种类,它们以强力的

照明代替了蜡烛、油灯等传统的照明方式。灯笼、提灯等近代以前就有的传统光源到了现代社会大多只是在各种节日和典礼上使用。此外，特殊的光源有偏光、激光等，而用于设计上的大部分光都和电气有关，并要担任照明的功能，由此可知照明的重要性。

"照明器具"根据使用目的和场所不同可分为多种。比如：工作室要装上照亮整个房间的照明设施；舞台上则为了突出中心人物，要用聚光灯集中照射；餐厅的光要使用柔和的漫反射光等（图7-43～图7-45）。总之，用途不同，光设计也会不同。在家庭生活中，也应该根据每个房间的使用而设计照明。

图 7-43　工作室照明　　　　　图 7-44　舞台照明　　　　　图 7-45　餐厅照明

图 7-46　多球式吊灯

（1）多球式和单球式照明器具

枝形吊灯指的是在大厅、会议室、饭店使用的多球式悬吊照明器具，随着时代的变迁，这些器具在设计上也发生了很大的变化。最近出现的很多设计都是前所未有的，例如：有的吊灯为了表现华丽而纤细的感觉，采用很多弱光小型灯泡；有的则以细弱的曲线为主题，使人产生怜爱的感觉等（图7-46）。

单球式照明器具主要在灯罩设计上出现了很多创意。这些照明器具可以说是通过灯泡形和数引起千变万化的感觉。

（2）整体天花板的照明设计

为了用平均照度照射室内，而不是用强光照亮一部分，便出现了在整个天花板上都安装灯泡的方法。这里有两种方式，一种是直接使用裸灯泡，另一种是添加反光板以防止光线对人的视觉产生直接刺激。集成式照明属于后一种方式（图7-47）。还有一种照明设施是将光进一步延伸至天窗，即把光直接打到天花板上，利用反射的柔和光来调节室内照

明，这样得来的照明显得既高贵又沉静，运用它照亮饭店、音乐厅等场所将十分适宜。

（3）室外照明

自从有了路灯，马路也变得明亮了。现代路灯与老旧的煤油灯相比，是把简练的功能美作为设计的出发点。长时间照亮高速公路的路灯是都市景观的象征。另外，还有广告牌、建筑外壁的照明和窗户等，都是照亮城市的重要光源（图7-48）。

图 7-47　集成式照明

图 7-48　大连"三十七相"建筑外立面

7.3.2　环境设计中的光设计

图 7-49　咖啡店的门面

图 7-50　书店的灯箱

（1）建筑门面

门面即建筑的入口，是一个相当于人的脸部的重要位置。有意识地使用光设计装饰门面，最常见于商业性空间。总的来说，门面装饰是为了吸引路人，并让他们进入店中，也就是要起到招揽生意的作用（图7-49、图7-50）。

夜间进行商业活动的行业，尤其注重光设计的投入。因为光具有强烈的光辉和华丽的色彩，会给人留下深刻的印象。例如，在游戏厅为了营造热烈而愉快的气氛，使用众多的原色，并以忽闪忽灭的无数灯泡装点入口，设计者为调节情绪而煞费苦心。另外，在大众酒馆悬挂的红色灯笼，给人一种物美价廉和亲切的感觉，而大的百货商场则使用风格华美的光设计。

（2）橱窗陈列

入口是门面，橱窗是窗口。窗口是经营者非常注重的位置（图7-51）。例如，商场会通过橱窗的摆设宣传商品。不过，他们有时也陈设一些似乎与商店关系不大的商品，如果说前者是"直接方式"，那么后者就是"间接方式"。"间接方式"的橱窗摆设，目的在于使行人留下美好印象。当然，并不是什么方式都可以让人产生好感，最应该注重的是企业形象，比如珠宝店就应该有珠宝店的特征，需要的是品位。在行业内容中巧妙地选择主题，主张强烈的视觉效果是橱窗设计中最为需要的。奇特、幽默、珍奇、出色的因素都将是很好的催化剂。

图7-51　一些知名品牌的橱窗展示设计

橱窗陈列不是单纯的商业行为，对城市来说，它也起到装饰作用，能成为城市画廊。橱窗的作用在商场关门之后还将持续，当夜幕降临、光辉四射时，它会显得更加美妙。可以说，光是橱窗的生命。

(3) 室内设计

在建筑内部，光也有多种用途。它不单作为"照明"使用，还使建筑内部的空间充满活力与魅力。在室内，最需要研究的首先是光源的外形和空间的光构成。我们可以用镜面反射光源，营造空间的紧张感；或者增加照明灯的数量，让室内变得豪华起来（图7-52）。

图7-52　几种室内的光设计

天花板上的照明器具，也可以区别于悬吊、镶嵌等通常的做法。地板是室内最难使用光的地方，因为人要在上面走动。但是在剧场，可以为了增强舞台效果而设置地板光，它的效果同样不可替代。

（4）建筑外墙

不仅建筑入口需要光的点缀，整体建筑也需要光来装扮。建筑物越是巨大，越是要精心装饰，否则在漆黑的深夜，大块的建筑没有任何装饰地伫立在马路边，肯定让人望而生畏。要解决这个问题，首先可以考虑墙壁的透明化手法。外墙使用玻璃时，在夜晚可以利用室内的照明显示它的瑰丽。如果无法使用该方案，则可以使用外部照明来照亮外壁，也就是"光特写"。当然，也可以使用色光、闪烁光或者微弱的光，从外侧进行投射，让建筑物穿上光的礼服（图7-53）。

图7-53　一些专卖店的外墙设计

（5）都市景观

在现代生活中，随着夜生活的不断丰富，人们对更加明亮和美好的夜间环境提出更高

的要求。这样一来，不单涉及光的使用问题，还涉及环境问题，比如说，植树是否合理，建筑物之间是否形成很好的空间造型，还有交通状况以及很多重要因素。我们需要综合考虑上述因素之后进行光的设计。

对于纪念性建筑，我们则要充分考虑光的因素，使它们保持夜间的魅力（图 7-54）。

7.3.3 信息传达中的光设计

光对人的复杂情感——人的情绪、幻想、感情、神秘感等精神因素容易产生影响。这类设计是利用光来传达信息或增强与观众的互动体验，通常应用在展览、公共艺术装置、城市照明以及智能交互设备中。

（1）互动水帘

用流动的介质捕捉光的动感和形态，通过与观者互动的方式增强信息的传播，互动水帘体现了科技与艺术的融合。

互动水帘利用一系列水流控制单元结合传感器和交互技术，让水的自由落体更具观赏性，而实现这种效果的主要手段便是光设计的融合。光的加入增强了水流的可见性，让本身透明、在低光环境中不易观察的水流具有生动的姿态和语言。其不但丰富了夜晚城市景观，更增强了公共空间的吸引力，为观众提供了独特的视觉享受和参与感（图 7-55）。

（2）招牌

招牌是一种用于展示店名和标识的视觉符号，尤其在现代社会中，随着人们夜生活的延长，光设计被广泛应用于招牌中。以理发店为例，其标志通常以接近记号的形式设计，搭配特定的颜色，并结合光源与旋转装置，这使其在众多招牌中更具辨识度和个性（图 7-56）。

在城市灯光设计中，排列密集的公司霓虹灯招牌可能导致各品牌的特色难以突出。这种设计需要特别注意，避免信息混杂，导致视觉负担。此外，为吸引目光并给人留下深刻印象，使用旋转的文字或图案是一种有效的方法。这种动态设计能够显著增强招牌的识别度和视觉冲击力。

图 7-54　国家大剧院

图 7-55　互动水帘

图 7-56　理发店的旋转招牌

(3)标识

对于要求视觉辨认度很高的标识设计来说,光是最理想的材料。哪怕是功率很小的灯泡,从远处依然清晰可见。正因为如此,光被广泛使用于包括交通信号灯在内的很多标识上。

标识中合理的光设计能显著提升用户的体验、操作效率和安全性,往往有着严格的设计参考和标准。例如,紧急出口的指示灯在昏暗的环境中也应具有高亮度和显著的光色特征,以确保文字信息的清晰表达,防止误判。

此外,工业设备、民用产品中也有大量用于标识的光设计,这些指示不仅可以传递信息,还承担着引导操作、安全提醒和品牌表达的功能,因此,在设计时会从人体工效学的角度进行规划,重点要考虑的是色彩标准的选用、亮度控制以及动态闪烁的强弱等。例如,在设计汽车仪表时会充分研究各显示信息的位置、大小、形态对驾驶员操作效率及安全性的影响等(图 7-57)。

图 7-57 一些标识中的光设计

思考题

① 简要叙述光构成中光源的种类与特点。
② 简要说明光构成的类型及原理。
③ 列举生活中光构成的应用案例并进行评价。

拓展练习题

① 在生活中寻找不少于 20 例光构成的产品或场景设计。

② 进行光点构成的练习（在暗室中，使用人工、自然不同种类的光源进行光轨迹的造型捕捉，通过使用照相机长时曝光等方式捕捉画面并为作品命名）。

③ 通过纸的立体构成练习制作具有造型美感的光影作品。

④ 结合不同材质的光学特性制作一盏灯具。

参考文献

[1] 雷圭元 . 图案基础 . 北京：人民美术出版社，1963.

[2] 邬烈炎 . 设计基础 . 南京：南京师范大学出版社，2022.

[3] 《当代中国》丛书编辑部 . 当代中国的工艺美术 . 北京：中国社会科学出版社，1984.

[4] 朝仓直已 . 艺术·设计的平面构成 . 吕清夫，译 . 上海：上海人民美术出版社，1987.

[5] 河南省文物管理局 . 河南文物精华 . 郑州：文心出版社，1999.

[6] 王朝闻 . 中国美术史 . 济南：齐鲁书社，2000.

[7] 王绍周 . 中国民族建筑 . 南京：江苏科学技术出版社，2000.

[8] 韩其楼 . 紫砂壶全书 . 福州：福建美术出版社，2002.

[9] 汉娜 . 设计元素：三维设计基础训练课 . 沈儒雯，译 . 上海：上海人民美术出版社，2023.

[10] 清水吉治，酒井和平 . 设计草图·制图·模型 . 张福昌，译 . 北京：清华大学出版社，2007.

[11] 王文章，山谷 . 中国工艺美术大师全集：徐秀棠卷 . 成都：四川美术出版社，2009.

[12] 张坚 . 西方现代美术史 . 上海：上海人民美术出版社，2009

[13] 王荔 . 新媒体艺术发展综述 . 上海：同济大学出版社，2009

[14] 张福昌，蒋兰 . 造型设计基础 . 合肥：合肥工业大学出版社，2011.

[15] 刘玮，刘华，刘俊哲，等 . 设计素描 . 北京：中国林业出版社，2020.